重視風水×匠人精神×亂石為美
從服膺特定制度到建築工藝的多元化

中國建築美學史

魏晉至明清

建築，不只是陶冶心性之所，更是東方美學與藝術的精華薈萃

梁思成：
建築師的業是什麼？直接地說是建築物之創造，
為社會解決衣食住行中住的問題；
間接地說，是文化的記錄者，是歷史之反照鏡。

岩棲石室 × 斗拱與壁畫 × 苑囿園林
從以自然為家，逐漸轉為向內探求個人的一方天地

王耘 著

目錄

目錄

導論

　　中國古代美學如果是有「形」的，可以用一種「形狀」來模擬，這種形狀，筆者以為，是「漣漪」。「漣漪」有多重屬性，一如，它能夠把無形寓於有形之中，從而，它的有形可以虛化、無化、幻化、瀰漫、衍生、播撒；二如，它接納萬物，又吞沒萬物，所以，它既被萬物擾動，有物累，有情患，又融合了萬物，與萬物接洽，成就了它自己的深度；三如，它在肌理上似乎是中心主義的，在表象上，卻又是非中心主義的，因此，它可以交疊，可以隱匿，可以變化，可以虛構。這些屬性，若條分縷析、分門別類，足以寫成一本厚厚的書；在這裡，卻要收束視角，把話題限定在建築文化這一題域內。中國古代建築美學，作為「漣漪」，最起碼，可以用三種層面來「模擬」其三重「圈層」，從中心到邊緣，這三重「圈層」分別是：「空間」、「結構」、「場域」。

　　何謂「空間」？此空間特指建築的內部空間。建築之所以存在，最根本的理由是它能夠「人為」的、「後天」的、「蓄意」的用空間分隔建築體內、外的形式體驗。一個人席地而臥，躺在無邊的曠野上，天當被，地作床，天地算不算是他的建築？飛禽走獸，牠們棲身在自然的樹梢上、洞穴裡，樹梢、洞穴算不算是牠們的建築？建築的「本義」在於塑造，塑造的目的在

於「區分」，在於「籠絡」，在於「隔離」——塑造的過程以及結果，缺一不可——動物的建築可以是雀巢，是蟻穴；人幕天席地，卻無所謂建築之有無可言。亭子呢？亭子是空的，無牆之界限、圍合作用，哪裡是內？哪裡是外？如何才能體驗到建築的內外之別？——不知道是我在亭子裡等雪？還是雪在亭子裡等我？——一想起亭子，濃濃的詩意儼然早已把「割裂」內外空間的牆壁「淹沒」、「消化」、「拆卸」和「分解」了。換一種思路，如果是這樣，無論是我，是雪，何必非要在亭子裡等呢？為什麼不去廁所、豬圈、馬廄、牛欄裡等？或者在完全沒有屋頂、梁柱、框架的地方，呆呆的站在那裡等雪？反正是「空」的，紅塵必「破」——這叫「漆桶底脫」！物的存在蘊含著解構的力量，解構的力量也要留予物存在的張力。沒有生老病死、怨憎會、愛別離、五陰熾、求不得，釋迦牟尼看破個什麼？拿什麼來度厄？——再詩情再畫意，亭子必須是要有的。雖然它沒有牆，但它有柱子，有由柱子支撐的頂部，合理的推斷，它的腳下還應該有夯土層，或浮木，或磚石，有「基礎」保障，更有可能的，是柱間還有欄杆、靠背、扶手，有供人休憩的條石——關於雪，不僅可以站著等，還可以坐著等、躺著等。說到底，建築是開放的，建築的內部空間不是僵死的、封閉的、孤立的「套子」、「罩子」、「盒子」，否則，門窗何為？墳墓也是有門窗的，空間內外間的交流是必然的——無中生

有，有中亦可生無；然而，即使如此，問題的關鍵在於，內外也仍然是要有區隔的，這種具體的區隔在人類的世界裡又是「人為」的 —— 只有透過人為的力量自覺區隔了空間的內外，建築才終於誕生了，針對建築的審美活動，才有了最為核心的基礎。

何謂「結構」？結構是由建築的內部空間開出的，推衍生成的理論術語。內部空間將透過結構來築造。結構千變萬化、紛繁複雜，中國建築有中國建築的結構，西方建築有西方建築的結構，結構表現的是建築的文化類型，任何建築都必須具有結構。從外部形式上看，中國建築的結構特性在於它上有屋頂，中有列柱，下有基臺，它是磚瓦土木合成的 —— 非單體構造；更進一步而言，它由梁柱構形，擅用斗拱，而斗拱的基礎又是木作的前提 —— 榫卯。從內在形式上看，中國建築的結構特性又在於它分出了前後，分出了左右，分出了上下，分出了主次，分出了凹凸，分出了陰陽，分出了親疏 ——「空間」一詞的理解，不僅在於一個「空」字，更在於一個「間」字！一方面，中國建築的空間是可以被時間化的 ——「宇宙」一詞本身即建築時間與空間的重疊、交織，本然的帶有歷史感。另一方面，無論時間還是空間，它們又都是一種「間」性存在。這正如太極必生出陰陽，陰陽必生出四時，四時必生出八卦，陰陽四時八卦如五行般相生相剋，交互運作才足以構成宇宙。筆者以為，所謂天人合一之重，重固在於天，在於人，在於一，但更

在於合。怎麼「合」？「合」的樣式是什麼？恰恰需要透過「結構」這一建築「文本」來加以定型、定性。

何謂「場域」？場域是建築的整體觀念。建築在哪裡存在？建築在場域中存在。場域恰恰是建築的內部空間與外部空間交流、對話、互文的「地圖」、結果、答案。中國建築自古以來就不是以單一形式存在著的；建築的組合，在中國建築文化的觀念中，既不稱為群落，也不稱為族群，而被稱為院落。院落是一種組合，這種組合不是大大小小的房子按 12345 的順序排列、整齊排列在一起，而固有其道理 —— 地域不同，道理有所不同；時代不同，道理有所不同；權力不同，道理有所不同；心性不同，道理有所不同。種種道理，沒有一條放之四海而皆準的絕對法則、至上真理 —— 即使中國文化普遍帶有「萬物有靈論」的泛神化色彩，也絕不至於走向拜物教、拜建築教。與之相反，建築一定是一種經驗性的存在。事實上，它是各種欲望，包含著求生之本能、存在感、權力欲、審美直覺、自由意志等等，糾纏、咬合在一起的複雜體，它甚至有其不為人知的自我「繁殖」力。在某種程度上，作為「漣漪」最邊緣的圈層，它不只是瀰漫的、蔓延的、延宕的「邊際」，遠去的「背影」，同時，它又像是一個吸盤，有朝向中心由吐納而收攝的能量。顯然，它收攝了山水，收攝了山水中的動物、植物、雲霓；它收攝了田園，收攝了田園裡的漁樵、農夫、四季；它收攝了邊

塞，收攝了邊塞上的煙塵、大漠、馬匹；它甚至收攝了死亡，收攝了頹廢，收攝了虛無，收攝了禪意，收攝了荒墟——它把萬千的包括人類在內而又不只是人類的生命匯聚在自己體內，它看著這些生命生下來，死掉，這些生命同時也在打量它。這便是建築的場域。

　　無論如何，筆者以為，空間、結構、場域是中國古代建築美學的三大母題。這三大母題，在中國古代建築美學史上是並行的、共生的，而又有著逐步「內化」與「擴散」的命運，有著極為紛繁複雜的協同與背離。本書意在以此為內貫的邏輯線索，來勾勒中國古代建築數千年來綿延不絕的歷史篇章。

導論

第一章
開放：魏晉時期建築美學的胸襟

　　魏晉時期建築之美可以被視為魏晉風度、玄學、丹藥、酒與山水結合的結果。其時，一個人可以選擇繼續信賴、投靠名教，或不再信賴、投靠名教，自然的懷抱始終是敞開著的。人們開始借助玄佛，對現實的生死境遇加以思考，繼而把這種種體悟用建築的方式表達出來。

第一節　在乎山水間

魏晉士子的「岩棲」

建築作為「起點」和「終點」，共同構築起魏晉士子折返於自然的存在形態。《世說新語・任誕第二十三》記錄過一個膾炙人口的故事：「王子猷居山陰，夜大雪，眠覺，開室，命酌酒，四望皎然。因起彷徨，詠左思〈招隱詩〉。忽憶戴安道。時戴在剡，即便夜乘小船就之。經宿方至，造門不前而返。人問其故，王曰：『吾本乘興而行，興盡而返，何必見戴？』」[001] 王子猷在這個故事中，儼然是「男主角」，他乘興而來，興盡而返，在這個大雪紛飛的夜晚，既彷徨、孤獨，又自恃、自在。「每一相思，千里命駕」[002] 之誠並不罕見，嵇康、呂安亦曾有過。然而，這是一個關於兩座建築的「故事」——王子猷之所，是「起點」；戴安道之門，是「終點」。值得注意的細節是，王子猷是站在自己山陰居所的室門前，開始萌生、醞釀、累積沉澱他需要用一場長途夜行來成就其「興」的。事後，人們已經無法揣測和忖度，如果王子猷「經宿方至」戴安道之所，看到戴安道就坐在門前，又該是怎樣的局面。掉頭就走嗎？還是不走

001 劉義慶、劉孝標、余嘉錫、周祖謨等：《世說新語箋疏》（下卷上），上海古籍出版社 1993 年 12 月版，第 759 頁。

002 劉義慶、劉孝標、余嘉錫、周祖謨等：《世說新語箋疏》（下卷上），上海古籍出版社 1993 年 12 月版，第 769 頁。

了，坐下來，酌一壺酒？不得而知。但無論如何，戴安道閉合的家門，構成了此行的「終點」，以及使得王子猷重返「自然」，「折返」於自然的媒介。如果這個故事發生在歐洲，發生在中世紀，王子猷有幾分可能站在教堂的大門前興盡而回？這樣的假設是沒有意義的，因為只有在「這裡」，建築才是「平等」的，它們同是人的居所，而不構成價值觀念中的「落差」、「級別」，乃至「救贖」與「審判」──你可以來，也可以走；我可以等，也可以空；你來不來，走不走；我等不等，空不空，都是「興」起的結果，沒有捍衛，沒有責任感，卻有著濃稠的非對象化的與生命之自然呼吸同一步調的存在感、擁有感。

謝靈運無疑是「山水」文化的「始祖」，他在〈山居賦〉中提到過四種「居」：「古巢居穴處曰岩棲，棟宇居山曰山居，在林野曰丘園，在郊郭曰城傍。」[003] 謝靈運「臥疾山頂」，並不是臥在山頂的草叢裡、松樹上，而只是一種「棟宇居山」的處所表達。所謂「言心也，黃屋實不殊於汾陽；即事也，山居良有異乎市廛」[004]，然而無論岩棲、山居，還是丘園、城傍，「居」者都不脫離於建築而存在，故有「敞南戶以對遠嶺，闢東窗以矚近田」[005]。既然要遠離塵囂，為什麼還要住在房子裡，不直接睡

003 陶淵明、謝靈運：《陶淵明全集（附謝靈運集）》（卷一），上海古籍出版社 1998 年 6 月版，第 43 頁。

004 陶淵明、謝靈運：《陶淵明全集（附謝靈運集）》（卷一），上海古籍出版社 1998 年 6 月版，第 43 頁。

005 陶淵明、謝靈運：《陶淵明全集（附謝靈運集）》（卷一），上海古籍出版社 1998

在地上？又果真如此嗎？謝靈運〈初至都〉中就有句話說，「寢憩托林石，巢穴順寒暑」[006]，他便睡在了「林石」上，不過這終究不是長久之計，他隨即又住進了「巢穴」裡——因為「櫛風沐雨，犯露乘星」，所以，這才需要「剪榛開徑，尋石覓崖。四山周回，雙流逶迤。面南嶺，建經臺。倚北阜，築講堂。傍危峰，立禪室。臨浚流，列僧房」[007]。建築的各種元素，臺、堂、室、房，在「山居圖」中可謂無一不具，百備不缺。建築所在地不同，時在山陰，時在田園，卻能夠營造出不同的意境，恰恰說明建築本身是多元的，其適合程度高，適合對象豐富、複雜——它「鑲嵌」甚至「熔鑄」在了穴處、山體、林野、郊郭裡，合而為一，了無痕跡。

　　謝靈運曾自述其「岩棲」經歷，〈詣闕上表〉：「臣自抱疾歸山，於今三載。居非郊郭，事乖人間。幽棲窮岩，外緣兩絕。」[008] 他素來自稱為「山棲之士」。這一點，不僅是奏表，就是〈與廬陵王箋〉、〈又答范光祿書〉中亦有表述。[009] 嵇康〈述

年 6 月版，第 47 頁。

006　陶淵明、謝靈運：《陶淵明全集（附謝靈運集）》（補遺），上海古籍出版社 1998 年 6 月版，第 115 頁。

007　陶淵明、謝靈運：《陶淵明全集（附謝靈運集）》（卷一），上海古籍出版社 1998 年 6 月版，第 51 頁。

008　陶淵明、謝靈運：《陶淵明全集（附謝靈運集）》（卷一），上海古籍出版社 1998 年 6 月版，第 69 頁。

009　參見陶淵明、謝靈運：《陶淵明全集（附謝靈運集）》（卷一），上海古籍出版社 1998 年 6 月版，第 70 頁。

志詩二首〉亦言：「岩穴多隱逸，輕舉求吾師。」[010] 可見當時岩棲之流行。嵇康緊接著說道：「晨登箕山巔，日夕不知飢。玄居養營魄，千載長自綏。」[011] 何謂「玄居」？玄者，深也，隱也，遠也——可知，岩棲與玄居，也即深居、隱居、遠居，是「對等」的實踐形式。「玄居養營魄」，業已說明，營魄是可以透過玄居來滋養的，是玄居萌生的後果。類似的說法又可見於〈郭遐周贈三首〉。[012] 而據《方輿勝覽·利州西路·龍州》「風俗」可知，其俗「岩居谷處，多學道教，罕有儒術」[013]。

　　嵇康所謂的「棲崖」，儼然是要把建築融化在天地中。其〈答難養生論〉中描述過這樣一種狀態：「含光內觀，凝神復璞，棲心於玄冥之崖，含氣於莫大之涘者，則有老可卻，有年可延也。」[014] 在中國思想史上，嵇康是個難點，他同時也是一個具有歷史意義的折返點。以「玄冥之崖」來說，它究竟還算不算是建築？它可能經過了人為加工，但它更有可能是非人工的自然之物。當一個人棲息乃至棲心於這樣一個自然物中，他是否仍然身處於建築體中？這就是嵇康解構的重點。算不算？什麼是算什麼是不算？在不在？什麼是在，什麼是不在？算、

010 嵇康、戴明揚：《嵇康集校注》（卷第一），中華書局 2015 年 1 月版，第 55 頁。

011 嵇康、戴明揚：《嵇康集校注》（卷第一），中華書局 2015 年 1 月版，第 55 ～ 56 頁。

012 參見嵇康、戴明揚：《嵇康集校注》（卷第一），中華書局 2015 年 1 月版，第 86 頁。

013 祝穆、祝洙、施和金：《方輿勝覽》（卷之七十），中華書局 2003 年 6 月版，第 1229 ～ 1230 頁。

014 嵇康、戴明揚：《嵇康集校注》（卷第四），中華書局 2015 年 1 月版，第 278 頁。

不算，在、不在，類似命題「背後」已然潛藏著一種理所應當的質性的約束與界定。而嵇康作為一種文化現象，他的核心意義，就在於他的「去符號化」過程──「去符號化」就是他的解構──他「禁止」對方發出如是提問。事實上，他抹消了符號對於自然本身的比附與限制，他要回到一種帶有本體論色彩的自然的萬物的生命意境。為了實現這樣一種意境，他拒絕道德綁架，他否定占驗操弄，他甚至不惜用無意義的反意義的帶有邏輯悖謬的個人語言，來沖刷膠著在本真生命之上的符號汙垢。在這樣一種努力之下，建築和音聲一樣，無所謂哀樂的寄託，無所謂人工與非人工的預設。如果一定需要一個答案的話，建築是一種空間，僅此而已。

麻衣葛巾，逸民之操，是魏晉士子的雅趣。是時，「濠上之客，柱下之史，悟無為以明心，託自然以圖志。輒以山水為富，不以章甫為貴，任性浮沉，若淡兮無味」[015]。「純樸」是一種人生況味──自然山水，已然寄寓著明心而任性的價值觀念，無痕有味，無味有得，若得若失，浮沉如水。「岩棲」走向極致，其終極意義是對自然物加以哲學化的闡釋。據《雲笈七籤·三洞經教部·三洞》所載，「《道門大論》云：三洞者，洞言通也。通玄達妙，其統有三，故云三洞。第一洞真，第二

015 楊衒之、周祖謨：《洛陽伽藍記校釋》（卷二），上海書店出版社 2000 年 4 月版，第 90 頁。

洞玄，第三洞神。乃三景之玄旨，八會之靈章」[016]。洞作為穴居之穴乃至岩棲之崖的衍生品，與「通」發生勾連，也就自然與「會」、與「變」、與「達」建立了「本體論」上的關聯，而孕育了「道」之實踐的建築想像。《世說新語·巧藝第二十一》：「顧長康畫謝幼輿在岩石裡。人問其所以，顧曰：『謝云：「一丘一壑，自謂過之。」此子宜置丘壑中。』」顧愷之為什麼要把謝鯤畫在岩石裡？因為他應當被放置在丘壑中。謝鯤自言：「一丘一壑，自謂過之。」這句話是解釋一切的關鍵。《世說新語·品藻第九》中，謝鯤在回答明帝之問 ——「何如庾亮」時，有著更為明確的解釋：「端委廟堂，使百僚準則，臣不如亮。一丘一壑，自謂過之。」[017] 丘壑與廟堂是對反的概念。「自謂過之」的「之」，指的是庾亮，而不是山水。謝鯤的實際意思是，他在陶醉於山水、沉浸於丘壑這一方面，自認為是遠勝於庾亮的。既然如此，顧愷之也自然要把他畫在岩石裡了。[018]

　　山水是建築之心嗎？建築是天地之心嗎？這要問：天地有心嗎？這要看由誰來回答，怎麼回答。《易》之復卦〈象〉中

016 張君房、李永晟：《雲笈七籤》（卷之六），中華書局 2003 年 12 月版，第 86 頁。

017 劉義慶、劉孝標、余嘉錫、周祖謨等：《世說新語箋疏》（中卷下），上海古籍出版社 1993 年 12 月版，第 512 頁。

018 壑谷即窟室，這是有文獻直接證明的。「鄭伯有為窟室而飲酒，朝者曰：『公焉在？』其人曰：『吾公在壑谷。』」杜注云：「壑谷，窟室也。」［樂史、王文楚：《太平寰宇記》（卷之九），中華書局 2007 年 11 月版，第 171 頁。］「壑谷」與「窟室」同為處所，二者所提供給人的空間感並無區別 —— 自然與人為的界限被「消弭」了，被一種來去有無的山居體驗所「掩蓋」。

有「復其見天地之心乎」一句，王弼曰：「天地以本為心者也。凡動息則靜，靜非對動者也。語息則默，默非對語者也。然則天地雖大，富有萬物，雷動風行，運化萬變，寂然至無，是其本矣。故動息地中，乃天地之心見也。若其以有為心，則異類未獲具存矣。」[019] 這是玄學，王弼的玄學，他所生發的，是一個「本」字。天地有心嗎？有，心即天地之本。天地有本嗎？有，本即天地之無。如果不以無為本，以有為本呢？「則異類未獲具存矣」。王弼把「天地之心」本體論化了，「心」不再是一種主體論話題，他所強調的是「天地之本」，以及結合其「以無為本」的論調，所推出的「天地之無」。這一本體論建構的結果，將會追溯到老莊萬物等齊如一的道法自然那裡去。不過，孔穎達也因此說過：「天地非有主宰，何得有心？以人事之心，託天地以示法爾。」[020]「道法自然」無論是一條真理也好，一個態度也好，一種事實也好，都是人事之心「託」天地而出示的結果。至於人心，則千差萬別。所以，把山水、建築與天地之心對應起來或割裂開來，並不能產生所謂積極的意義 —— 後者本身是一個過於複雜而不穩定的知識體系。[021]

019 王弼、韓康伯、陸德明、孔穎達：《周易注疏》（卷五），中央編譯出版社 2016 年 1 月版，第 152 頁。

020 王弼、韓康伯、陸德明、孔穎達：《周易注疏》（卷五），中央編譯出版社 2016 年 1 月版，第 153 頁。

021 以山水比附仁智的經驗幾乎是通設。袁學瀾〈遊獅子林記〉中有句話說：「園中位置，東半多山，西半多水，渟峙境分智仁，動靜交相為用，類有道者之所設施。」

中國古代並非沒有完全由石而製的生活建築。[022]典籍中，時常可見「石室」。據《太平寰宇記‧劍南西道一‧益州》之「華陽縣」載，當地「文翁學堂」又名為「周公禮殿」，《華陽國志》云：「文翁立學，精舍、講堂作石室，一曰玉室，在城南。安帝永初後，學堂遇火，太守陳留高眹更修立，又增造一石室。」[023]這座學堂基高六尺，廈屋三間，通繪古人畫像及祥瑞，構制古雅，統序有自，絕非「斷章」。同樣是蜀地，據《太平寰宇記‧劍南西道二‧永康軍》之「導江縣」，有「玉女房」。李膺〈益州記〉云：「其房鑿山為穴，深數十丈，中有廊廡堂室，屈曲似若神功，非人力矣。」[024]相似的石室，另據《太平寰宇記‧劍南西道七‧茂州》之「汶川縣」記載亦存在：「石室，冉夷人所造者，十餘丈，山岩之間往往有之。」[025]可見，石室的出現多與地方性自然條件有關 —— 蜀地多山體岩石而易於取

（袁學瀾：〈遊獅子林記〉，王稼句：《蘇州園林歷代文鈔》，上海三聯書店2008年1月版，第36頁。）東山、西水即與仁、智、靜、動相呼應，舉類為道之表現的。

022 中國各族類的文化形態之於建築形制，本來有別。據《方輿勝覽‧夔州路‧涪州》之「風俗」，《郡志》曰：「俗有夏、巴、蠻、夷，夏則中夏之人，巴則廩君之後，蠻則盤瓠之種，夷則白虎之裔。巴、夏居城郭，蠻、夷居山谷。」[祝穆、祝洙、施和金：《方輿勝覽》（卷之六十一），中華書局2003年6月版，第1067~1068頁。]居於城郭還是居於山谷，類似選擇不是個人問題，不是血緣問題，甚至不是地域問題，而關乎帶有文化標記的族類。

023 樂史、王文楚：《太平寰宇記》（卷之七十二），中華書局2007年11月版，第1467頁。

024 樂史、王文楚：《太平寰宇記》（卷之七十三），中華書局2007年11月版，第1495頁。

025 樂史、王文楚：《太平寰宇記》（卷之七十八），中華書局2007年11月版，第1575頁。

材。凡有山之處，多有石室可見。在這裡，僅以江南為例。《太平寰宇記・江南東道九・衢州》之「西安縣」有「石室山」：「晉中朝時有王質者，常入山伐木，至石室，見有童子數四彈琴而歌，質因放斧柯而聽之。」[026] 這是一個我們一旦知道了開頭，便一定知道結局，極其熟悉的故事，亦可見於《太平寰宇記・嶺南道三・端州》之「高要縣」東三十六里之「爛柯山」、「斧柯山」條，《方輿勝覽・浙東路・衢州》之「爛柯山」條。[027] 類似情節還可見於《方輿勝覽・浙東路・台州》之「劉阮山」條——講述的是漢永平之劉晨、阮肇上山採藥，「誤入歧途」，既出，子孫已七世的故事。王質所見，則為赤松子、安期生之對弈。[028] 王質的經歷，是在一間石室內發生的；類似建築，密布於江南。據筆者統計，以《太平寰宇記》為底本，江南「石室」又可見於江南西道歙州休寧縣白岳山 [029]，江南西道歙州祁門縣祁山 [030]，江南西道信州弋陽縣隱士石室 [031]，江南西道信州貴溪縣

026 樂史、王文楚：《太平寰宇記》（卷之九十七），中華書局 2007 年 11 月版，第 1945 頁。

027 參見祝穆、祝洙、施和金：《方輿勝覽》（卷之七），中華書局 2003 年 6 月版，第 125 頁。

028 參見樂史、王文楚：《太平寰宇記》（卷之一百五十九），中華書局 2007 年 11 月版，第 3058 頁。

029 樂史、王文楚：《太平寰宇記》（卷之一百四），中華書局 2007 年 11 月版，第 2063 頁。

030 樂史、王文楚：《太平寰宇記》（卷之一百四），中華書局 2007 年 11 月版，第 2068 頁。

031 樂史、王文楚：《太平寰宇記》（卷之一百七），中華書局 2007 年 11 月版，第 2153 頁。

石堂[032]，江南西道虔州贛縣赤石山[033]，江南西道虔州安遠縣歸美山[034]，江南西道袁州宜春縣桃源洞[035]，江南西道袁州宜春縣石室[036]，江南西道袁州萬載縣陶公石室[037]，江南西道吉州永新縣復山[038]，江南西道潭州湘潭縣雞頭陂[039]，江南西道邵州邵陽縣仙人石室[040]，江南西道澧州澧陽縣大浮山[041]，江南西道朗州武陵縣淳于山[042]等等。在各種民間傳說中，石室裡儼然住著各路神仙，如雷師，可見徐鉉《稽神錄》之「番禺村女」條。[043]

山居的典範，莫若道士。《太平寰宇記·河南道二十三·沂州》之「費縣」西北八十里有「蒙山」，《高士傳》：「老萊子隱居蒙山之陽，以蒹葭為牆，蓬蒿為室，岐木為床，著艾為席，

032 樂史、王文楚：《太平寰宇記》（卷之一百七），中華書局2007年11月版，第2157頁。
033 樂史、王文楚：《太平寰宇記》（卷之一百八），中華書局2007年11月版，第2174頁。
034 樂史、王文楚：《太平寰宇記》（卷之一百八），中華書局2007年11月版，第2179頁。
035 樂史、王文楚：《太平寰宇記》（卷之一百九），中華書局2007年11月版，第2197頁。
036 樂史、王文楚：《太平寰宇記》（卷之一百九），中華書局2007年11月版，第2198頁。
037 樂史、王文楚：《太平寰宇記》（卷之一百九），中華書局2007年11月版，第2204頁。
038 樂史、王文楚：《太平寰宇記》（卷之一百九），中華書局2007年11月版，第2217頁。
039 樂史、王文楚：《太平寰宇記》（卷之一百一十四），中華書局2007年11月版，第2323頁。
040 樂史、王文楚：《太平寰宇記》（卷之一百一十五），中華書局2007年11月版，第2334頁。
041 樂史、王文楚：《太平寰宇記》（卷之一百一十八），中華書局2007年11月版，第2376頁。
042 樂史、王文楚：《太平寰宇記》（卷之一百一十八），中華書局2007年11月版，第2381頁。
043 參見徐鉉、傅成：《稽神錄》（卷一），《稽神錄·睽車志》，上海古籍出版社2012年8月版，第14頁。

衣縕飲水，墾山播植，著書十五篇，言道家之用。」[044] 老萊子既改變了處所的位置，亦更換了居室的材質，但並未從本質上解構建築的空間感 —— 他所謂的山居，同樣需要室需要牆，需要席需要床，以及安置這一切的空間。老萊子所居或可稱高級精裝「豪華版」，亦有普及性的「一般版」，如謝朓之謝公山。《太平寰宇記·江南西道三·太平州》之「當塗縣」有「謝公山」：「齊宣城太守謝朓築室及池於山南，其宅階址見存，路南磚井二口。」[045] 在滿足人的基本生存需求之外，謝朓把胸懷留給自然。天下名山，多是為得道成仙準備的。事實上，早在莊子那裡，已有「岩居」的說法。《莊子·外篇·達生第十九》：「魯有單豹者，岩居而水飲，不與民共利，行年七十而猶有嬰兒之色。」[046] 可見當時，這一做法之流行。據《太平寰宇記·關西道五·華州》之「華陰縣」對華山的各種記載可知，這座山是被河神巨靈手擘足踏而成的，頂上有池，生千葉蓮花，服之即可羽化。這座山上，萬物生華。秦始皇三十一年九月庚子，盈濛在華山上乘雲架龍，白日昇天。魯女生初餌胡麻，即可絕谷八十餘年，色如桃花。中山衛叔卿乘雲車，駕白鹿，見漢武，不言而去。華山上甚至有明星玉女，「手持玉漿，得服之，則仙

044　樂史、王文楚：《太平寰宇記》（卷之二十三），中華書局 2007 年 11 月版，第 482 頁。

045　樂史、王文楚：《太平寰宇記》（卷之一百五），中華書局 2007 年 11 月版，第 2082 頁。

046　郭象、成玄英、曹礎基、黃蘭發：《南華真經注疏》（卷七），中華書局 1998 年 7 月版，第 373 頁。

矣」[047]。人們願意相信「仙跡」，更願意把這些「仙跡」安頓在山水間，使得自己所想像的那個飄渺的神仙世界，既神祕，卻又不是完全無跡可尋。鑿穴而居，是時人的現實選擇，並不罕見。《十六國春秋》云：「王昭，字子年，隱於東陽谷，鑿穴而居。弟子受業者百人，亦皆穴處。」[048] 據《太平寰宇記・關西道五・華州》記載，王昭穴居之處，即「渭南縣」之「倒獸山」，又名「玄象山」。以地域文化的視角來看待，岩穴之居，是一種風俗。《太平寰宇記・嶺南道十二・宜州》記錄「宜州」風俗云：「禮異俗殊，以岩穴為居止。」[049] 本是自然而然的道理。一個人住在山裡、山洞裡，真能變成神仙嗎？《太平廣記・神仙二・彭祖》中提到：「人苦多事，少能棄世獨往。山居穴處者，以道教之，終不能行，是非仁人之意也。」[050] 以彭祖的視角來看，「山居穴處」的「可行性」極為有限，至多不過是行道的條件，道教的法門之一。

　　談起陶淵明心中的自然，人們無不提及他的〈歸園田居五首〉，繼而被他那種性愛丘山之本，卻誤落塵網之中的悖謬、無奈與憤懣所感染——在陶淵明看來，生命理不應當久在樊籠

047　樂史、王文楚：《太平寰宇記》（卷之二十九），中華書局2007年11月版，第619頁。

048　樂史、王文楚：《太平寰宇記》（卷之二十九），中華書局2007年11月版，第624頁。

049　樂史、王文楚：《太平寰宇記》（卷之一百六十八），中華書局2007年11月版，第3215頁。

050　李昉等：《太平廣記》（卷第二），中華書局1961年9月版，第11頁。

裡，而應當復歸、返回造化自然。問題是，何「自然」之有？一方面，所謂「山澤遊」、「林野娛」的結果，當他帶著他的子姪，「披榛步荒墟」之後，終於發現那丘、那隴不過是昔人的居處、遺留和殘朽，是人生生死死的證明，幻化而歸於空無的意境，並非全然異在於人的荒涼場所；另一方面，無論陶淵明是把自己比作羈鳥還是池魚，他最終踐履的「自然」，仍舊是「開荒南野際，守拙歸園田。方宅十餘畝，草屋八九間」[051]。「幽居」於自然在邏輯上與「歸園田居」是一致的。陶淵明的「自然」不脫離於自然界，卻不可泥「實」，實乃自然而然之「態」——無物所累、無塵所染的「精神生態」，這一切都將在廣義的建築體內加以實踐，予以完成。「自然」，就在陶淵明那個關於田園的夢裡。提到陶淵明，膾炙人口的莫過〈飲酒二十首〉中的那兩句話：「結廬在人境，而無車馬喧。問君何能爾？心遠地自偏。」[052] 這短短的二十個字，提供給我們的訊息是，首先，陶淵明的烏托邦一定不是要絕塵而去，逃離此處，奔赴他鄉，他說的是「人境」，不是神墟，不是仙山，不是鬼域，不是不知其始不知所終而不知身在何處的彼岸世界，而是人世。其次，他要在人境「結廬」，所謂理想國，便藏之於這「結」的過程中——

051 陶淵明、謝靈運：《陶淵明全集（附謝靈運集）》（卷二），上海古籍出版社 1998年 6 月版，第 7 頁。

052 陶淵明、謝靈運：《陶淵明全集（附謝靈運集）》（卷三），上海古籍出版社 1998年 6 月版，第 17 頁。

「吾廬」，自然是由「吾」自己「了結」。另外，此廬在世間，卻
又與他者保持充分的距離——他接受「人」這樣一種族群的存
在，卻在盡量迴避眾生的喧囂與躁動。最終，君何能者，心遠
而偏——這已然不是動力的問題，而是能力的問題——我所
能做到的，是心遠，是自偏，此一精神境界的理想國仍舊「溶
解」於我的生命性活動，如鹽在水——「結廬」。因此，魏晉
士子之於山水、之於田園的嚮往，非但沒有脫離中國建築美學
的語境，反倒是以更為深刻、更為細膩的筆觸把中國建築美學
內在化了，心性化了。

　　一個身居自然的「自然人」，究竟能為這個世界留下什麼？
據《方輿勝覽·京西路·襄陽府》之「龐德公」條可知，龐德公
為後漢南郡襄陽人，居於峴山南廣昌里，「未嘗入城府，夫妻相
敬如賓。時劉表延請不能屈，乃就候之。曰：『先生苦居畎畝，
而不肯官祿，後世何以遺子孫？』公曰：『世人皆以危，今獨
遺之安。』後遂攜妻子登鹿門山，採藥不返」[053]。「何以遺子
孫？」能留下什麼？「安」——「安」是可以留的。身居自
然的自然態是屬於個人的體驗，龐德公卻以親歷者的身分告訴
我們，這種心安理得的情狀可以遺傳——並不是所有身居自然
的身心皆可安然，但身居自然畢竟提供了身心安然的環境與條
件，使得人與山水更近，與喧囂更遠。

053 祝穆、祝洙、施和金：《方輿勝覽》（卷之三十二），中華書局 2003 年 6 月版，第
　　579 頁。

第一章　開放：魏晉時期建築美學的胸襟

　　陶淵明〈桃花源記〉之「桃花源」，「有小口，捨舟從口入，豁然開朗」[054]。它所蘊含的「本義」是「吞吐原型」，是「肚子哲學」，同樣也是一種以敘事影響建築的典型形態。類似於桃花源的敘事結構尋常可見。[055]《太平寰宇記‧淮南道四‧廬州》之「合肥縣」有「焦湖廟」，引《搜神記》、《幽明錄》：「焦湖廟有一柏枕，或名玉枕，有小坼。時單父縣人楊林為賈客，至廟祈求。廟巫謂曰：『君欲好婚否？』林曰：『幸甚。』巫即遣林近枕邊，因入坼中，遂見朱門瓊室，有趙太尉在其中，即嫁女與林，生六子，皆為祕書郎。歷數十年，並無思鄉之志。忽如夢覺，猶在枕傍，林愴然久之。」[056] 我們從中注意到這樣一個細節：小坼，以及小坼之後「遂見朱門瓊室」的開敞。楊林在面對一座建築時，一段嶄新的生活撲面而來 —— 新生與建築同步、同構。小坼與朱門構成了鮮明對比，作為曲徑通幽的注腳，曲徑的逼仄與之後的豁然開朗成為後世江南園林必不可少的「設計」，它使人對動與靜，過程與結果，咫尺之間，有了

054 祝穆、祝洙、施和金：《方輿勝覽》（卷之三十），中華書局 2003 年 6 月版，第535 頁。

055 所謂桃花源般的「經過」以及境遇，是可以找到相似的「異域」案例的。童寯便說過，「走進蒂沃利（Tivoli）的埃斯特別墅（Villa d'Este），穿過昏暗的走廊和大廳，眼前豁然出現一片無比壯麗的風光。在所有中國園林中，遊人都會獲得類似體驗。」（童寯：《園論》，百花文藝出版社 2006 年 1 月版，第 2 頁。）這種昏暗與豁然鮮明而顯著的對比，會讓人留下深刻的掙脫與釋放，甚至超越的印象。

056 樂史、王文楚：《太平寰宇記》（卷之一百二十六），中華書局 2007 年 11 月版，第 2493 頁。

最直接最現實最豐富的體驗。另如《方輿勝覽·江東路·徽州》之「樵貴谷」條，「昔土人入山，行之七日，至一穴豁然，周三十里，中有十餘家，云是秦人，入此避地」[057]。「一穴豁然」的境遇，亦可謂之「小桃源」。為什麼「桃源」裡總是秦人？為避秦法。秦法想避就避嗎？《方輿勝覽·江西路·建昌軍》之「秦人洞」輯錄了一首李泰伯的小詩：「秦法雖甚苛，秦吏若猶拙。山林不數里，俾爾逃得絕。」[058]秦法苛刻，但秦吏笨拙，只要鑽進山林裡，也便逃脫了。如此看來，「桃源」並不難尋，難在「通道」的設計。文學的文本中，更可對此類「通道」加以變形、異化處理。《稽神錄·軍井》中，就把此一「通道」改為軍井。[059]據《方輿勝覽·江東路·建康府》之「烏衣巷」所載，〈異聞小說〉：「唐王榭居金陵，以航海為業。一日海風飄舟破，榭獨附一板抵一洲，驀見翁嫗皆皂服，揖榭曰：『吾主人郎也。何由至此？』榭以實對，乃引至其家。住月餘，又引見王翁，曰：『某有小女，年方十七，此主人家所生也，欲以奉君。』乃擇日備禮成婚。因詢其國，曰：『烏衣國也。』女忽閣淚曰：『恐不久暌別。』王果遣人謂榭曰：『君某日當回。』命取飛雲

057 祝穆、祝洙、施和金：《方輿勝覽》（卷之十六），中華書局 2003 年 6 月版，第284 頁。

058 祝穆、祝洙、施和金：《方輿勝覽》（卷之二十一），中華書局 2003 年 6 月版，第381 頁。

059 參見徐鉉、傅成：《稽神錄》（卷一），《稽神錄·睽車志》，上海古籍出版社 2012 年 8 月版，第 16 頁。

軒來，令榭入其中，戒以閉目，不爾即墜大海。榭如其言，但聞風聲濤響。既久開目，已至其家，四顧無人，唯梁上有雙燕呢喃，乃悟所至蓋燕子國也。」[060] 這是一個結構極為完整的「類桃源」故事，我們關注的焦點仍然是貫穿這一故事的「通道」。在這裡，所謂「通道」共出現過兩次，一為「榭獨附一板」的「一板」，另一則為「命取飛雲軒」的「飛雲軒」──雖然「小坼」出現了「變異」，但「功能」並無二致。此一「板」一「軒」，共同點在於「窄小」，在於「密閉」，人運行其間而無知覺，或被遮蔽──多為被動──並與運行之後的目的地形成極大反差，表現為此岸與彼岸，現實與夢境的轉換。這一轉換，依舊對園林「曲徑」之幽深、晦暗提供了合法性的依據。類似的「航海」遇難、脫險、返歸的故事，亦可見於《稽神錄》之「青州客」條。[061] 據《方輿勝覽・江東路・南康軍》之「落星寺」條，黃魯直有首詩甚好：「密房各自開戶牖，蟻穴或夢為侯王。不知青雲梯幾級，更借瘦藤尋上方。」[062] 正所謂「借瘦藤」而「尋上方」。這個「上方」不一定只是一個不受苛政約束、拒絕「文明」的蒙昧世界，反而可能肩負著傳承「文明」的責任。據《方

060 祝穆、祝洙、施和金：《方輿勝覽》（卷之十四），中華書局 2003 年 6 月版，第 252 頁。

061 參見徐鉉、傅成：《稽神錄》（卷二），《稽神錄・睽車志》，上海古籍出版社 2012 年 8 月版，第 26 頁。

062 祝穆、祝洙、施和金：《方輿勝覽》（卷之十七），中華書局 2003 年 6 月版，第 308 頁。

興勝覽·湖北路·辰州》之「小酉山」條，《方輿記》云：「山下有石穴，中有書千卷，秦人避地，隱學於此。」[063]「避地」的目的，恰恰是為書卷，為隱學。當然也有欲渡卻還，回舟而去的，如《稽神錄》之「洞中道士對棋」條。[064]

山水與風水

　　人在山水間，並非主宰者，而是觀察者、領會者、體驗者。《世說新語·言語第二》：「王子敬曰：『從山陰道上行，山川自相映發，使人應接不暇。若秋冬之際，尤難為懷。』」[065]其中的關鍵字，是「自相映發」，不勞人為。山川怎麼「自相映發」？峰巒疊嶂，可吐納雲霧；松栝楓柏，可擢幹竦條；潭丘壑谷，可清流瀉注，哪一個不能「自相映發」？人只要在這裡，自然會被浸潤、被感發。山水、山水之物與人的關係，不只是主客般你我分明，而有彼此相互的酬答在。「簡文入華林園，顧謂左右曰：『會心處不必在遠。翳然林水，便自有濠濮間想也。覺鳥獸禽魚，自來親人。』」[066]不是我要親物，而是物來親

063 祝穆、祝洙、施和金：《方輿勝覽》（卷之三十），中華書局 2003 年 6 月版，第 547 頁。

064 參見徐鉉、傅成：《稽神錄》（補遺），《稽神錄·睽車志》，上海古籍出版社 2012 年 8 月版，第 86 頁。

065 劉義慶、劉孝標、余嘉錫、周祖謨等：《世說新語箋疏》（上卷上），上海古籍出版社 1993 年 12 月版，第 145 頁。

066 劉義慶、劉孝標、余嘉錫、周祖謨等：《世說新語箋疏》（上卷上），上海古籍出版社 1993 年 12 月版，第 120 ～ 121 頁。

我。我寧靜，我等待，我心中有濠濮間想，萬物自然會回應、酬答於我。我與萬物是均衡的、流動的、周流不息的。「自來親人」之邏輯並不只是道家思想的延伸，而是摻雜著外來佛學的思路。《世說新語‧文學第四》：「殷、謝諸人共集。謝因問殷：『眼往屬萬形，萬形來入眼不？』」[067] 這段對話，謝安有問，殷浩無答，顯然是在《成實論》眼識觸目見色的解說上發問的，企圖探討的是根、識、境之間的一種「同一性」關係。魏晉風度本身並不與佛教初傳同流。《世說新語‧輕詆第二十六》：「王北中郎不為林公所知，乃著論〈沙門不得為高士論〉。大略云：『高士必在於縱心調暢，沙門雖云俗外，反更束於教，非情性自得之謂也。』」[068] 佛教之教性，與魏晉風度內在的情性悖反，於佛教初傳之始，遠未達到一體兩面的水準，而甚至帶有某種不屑乃至排斥、敵意的情緒。這一情形使得佛教建築之於中土的「落地生根」倍加艱難。換句話說，魏晉時期的建築文化雖然已鋪墊了多元文化的底蘊，但其形式上的「開放」，仍舊累積沉澱於其山居岩棲的隱逸記憶中。

在山水間的「存在者」，究竟是什麼？是樹木。《世說新語‧德行第一》中，陳季方在回應家君太丘之功德何以為天下重時

067 劉義慶、劉孝標、余嘉錫、周祖謨等：《世說新語箋疏》（上卷下），上海古籍出版社 1993 年 12 月版，第 232 頁。

068 劉義慶、劉孝標、余嘉錫、周祖謨等：《世說新語箋疏》（下卷下），上海古籍出版社 1993 年 12 月版，第 845 頁。

說：「吾家君譬如桂樹生泰山之阿，上有萬仞之高，下有不測之深；上為甘露所霑，下為淵泉所潤。」[069] 這一描述通常會被追溯至枚乘〈七發〉的「龍門之桐」，獲意於透過形象的比德而尋求某種擬人化的表達 —— 桂、桐，在本質上，是山水「醞釀」的、「造化」的，固有來處、本根。更為常見的喻指是把人比作岩石，例如王導之於太尉王衍的評價：「岩岩清峙，壁立千仞」[070]，以及其對刁玄亮、戴若思、卞望之的評價。[071] 然而，如是比附在邏輯上相對於魏晉士子體驗、浸潤山水的風度迥然不同。「我」在山水中並不意味著「我」是山水的「產物」。不過，「樹木」這一存在者，卻以先驗的化入山水的優先身分留存下來，滲透於山水建築的肌理。魏晉時期，人們究竟如何看待樹木？《世說新語・德行第一》：「王祥事後母朱夫人甚謹。家有一李樹，結子殊好，母恆使守之。時風雨忽至，祥抱樹而泣。」[072] 風雨是夜晚來臨的，王祥的抱樹而泣，實則泣至翌日之曉。這一幕，被後母看到，「見之惻然」，但當時的王祥，不會知道，另一個夜晚，他的後母會提著刀，來到他的床前，想

069 劉義慶、劉孝標、余嘉錫、周祖謨等：《世說新語箋疏》（上卷上），上海古籍出版社 1993 年 12 月版，第 11 頁。

070 參見劉義慶、劉孝標、余嘉錫、周祖謨等：《世說新語箋疏》（中卷下），上海古籍出版社 1993 年 12 月版，第 442 頁。

071 參見劉義慶、劉孝標、余嘉錫、周祖謨等：《世說新語箋疏》（中卷下），上海古籍出版社 1993 年 12 月版，第 452 頁。

072 劉義慶、劉孝標、余嘉錫、周祖謨等：《世說新語箋疏》（上卷上），上海古籍出版社 1993 年 12 月版，第 15 頁。

殺了他。王祥所抱之樹，如其母懷，他大概是以為，他就是那結出的李子。此株庭中之樹，雖不是建築使用的素材，卻被建築圍護，而沾溉著王祥內心最深摯的情感，記錄著人與樹的故事。樹木讓人留下的首要印象，不是其粗壯的圍度與遒勁的姿態，而是這背後，人對於時間流逝、歲月無情的感悟。《世說新語·言語第二》：「桓公北征經金城，見前為琅邪時種柳，皆已十圍，慨然曰：『木猶如此，人何以堪！』攀枝執條，泫然流淚。」[073] 桓溫於咸康七年（西元341年）任琅邪國內史鎮守金城，太和四年（西元369年）伐燕，這之間，過了將近三十年。昔日的柳樹，今日已有十圍，讓桓溫「泫然流淚」，它所潛藏的不是王祥「抱樹而泣」、寄身無處的無助感，卻是另一種滄桑的過往「堆積」於眼前的明證。樹木有靈，非僅匠人、主人語。《世說新語·術解第二十》：「王丞相令郭璞試作一卦，卦成，郭意色甚惡，云：『公有震厄！』王問：『有可消伏理不？』郭曰：『命駕西出數里，得一柏樹，截斷如公長，置床上常寢處，災可消矣。』王從其語。數日中，果震柏粉碎，子弟皆稱慶。大將軍云：『君乃復委罪於樹木。』」[074] 樹木顯然是「萬物有靈論」之載體。樹木可以化解災難，也就可以製造災難，「一體兩面」。

073 劉義慶、劉孝標、余嘉錫、周祖謨等：《世說新語箋疏》（上卷上），上海古籍出版社1993年12月版，第114頁。

074 劉義慶、劉孝標、余嘉錫、周祖謨等：《世說新語箋疏》（下卷上），上海古籍出版社1993年12月版，第707頁。

樹木不是任人載持的客體，自有其生命，乃至超自然的能量。這一理念在阮宣子所言之「社而為樹，伐樹則社亡；樹而為社，伐樹則社移矣」[075] 中亦有呈現，而更把土木緊密關聯在一起了。

　　樹木有生命，但樹木除了其本身的生命外，還是一種媒介，它能夠傳遞「消息」，成為「道場」──它是山之「生命」的表徵，同時承托著人死亡後的屍體，如早期契丹人所流行的樹葬風俗。根據《隋書》、《北史》、《舊唐書》、《新唐書》等多部史書中的〈契丹傳〉記載，北朝以來，契丹人會將死者的屍體載入山林，置放在樹上，三年後收起遺骸而焚化。這一習俗可追溯至其祖先烏桓與鮮卑的崇山思想，而與其固有的「黑山」崇拜有關──「契丹人死後，魂歸黑山。這應該是契丹人在族人死後將其送往大山（樹葬）的意圖所在，即希望死者的靈魂透過屍體所寄放之山而通往靈魂的最終歸宿──黑山。高大的樹木無疑是通往神山或天堂的最佳媒介，所以要將死者屍體置於樹上。」[076] 樹木究竟是不是人關於山的一種遠古記憶？我們不得而知，也難以證明，但樹木在現實的形式上顯然是一種類似於「通道」、「衢路」的存在，它們以自我的生命展現著山的生命，並以自我的生命接納人的死亡，影射著人死亡之後的靈魂去向。

　　山有「生命」，如何展現？舉一個有趣的例子。據《太平寰

075 劉義慶、劉孝標、余嘉錫、周祖謨等：《世說新語箋疏》（中卷上），上海古籍出版社 1993 年 12 月版，第 304 頁。

076 畢德廣、魏堅：〈契丹早期墓葬研究〉，《考古學報》2016 年第 2 期，第 227 頁。

宇記‧山南東道二‧均州》「武當縣」之「武當山」所輯，郭
仲產〈南雍州記〉云：「武當山廣員三四百里，山高壟峻，若
博山香爐，苕亭峻極，干霄出霧。學道者常百數，相繼不絕，
若有於此山學者，心有隆替，輒為百獸所逐。」[077] 此條亦可見
於《方輿勝覽‧京西路‧均州》之「武當山」條。[078] 這著實是
一幅意趣橫生的畫面，將那些「心有隆替」的學者逐出山門
的，不是師傅，不是門徒，甚至不是神仙道長和隆替者自己，
而是「百獸」—— 百獸出動，使得山體似乎具有了意志，繼而
幻化出神祕的意味。山居之山，固非田產。《世說新語‧排調
第二十五》：「支道林因人就深公買印山，深公答曰：『未聞
巢、由買山而隱。』」[079] 山既然是寄託，所寄託的固然是自然情
懷，而絕非利誘之心和財賄的考量。謝靈運愛山，愛的不是「真
山」，而是「假山」，已成「典故」。據《方輿勝覽‧浙西路‧鎮
江府》之「妙高臺」條，有楊廷秀〈妙高臺詩〉曰：「初云謝
靈運愛山如愛命，掇取天臺雁蕩怪石頭，疊作假山立中流。」[080]
謝靈運「愛山如愛命」，怎麼愛？「掇取」、「疊作」—— 製造

077 樂史、王文楚：《太平寰宇記》（卷之一百四十三），中華書局 2007 年 11 月版，
　　第 2780 頁。

078 參見祝穆、祝洙、施和金：《方輿勝覽》（卷之三十三），中華書局 2003 年 6 月版，
　　第 594 頁。

079 劉義慶、劉孝標、余嘉錫、周祖謨等：《世說新語箋疏》（下卷下），上海古籍出版
　　社 1993 年 12 月版，第 802 頁。

080 祝穆、祝洙、施和金：《方輿勝覽》（卷之三），中華書局 2003 年 6 月版，第 62 頁。

「假山」。楊廷秀只說謝靈運愛山，並沒有說謝靈運愛水，但謝靈運的假山就立於水的「中流」—— 山水不可分。謝靈運在運用他的心思、他的方式，構築一個他所認為的山水世界的本真面目[081]—— 這才是他心目中的「真山真水」。山水可以是「假」的嗎？當然。建章宮中的「漸臺」高二十餘丈，名曰「太液」，「池中有蓬萊、方丈、瀛洲、壺梁，象海中神山龜魚之屬」[082]。這是典型的「造假」！它絲毫也不掩蓋，反倒極度彰顯自身的立意與企圖，它就是要透過這假山、這假水塑造出一個虛幻無徵，但卻引人入勝、入道的神仙世界。「假」的重點不在於「真假」之「假」，而在乎「假借」之「假」。假山假水，純是人為嗎？不一定。莊憲臣〈桃源小隱記〉云：「凡峙而為山，流而為泉，皆地設非人工也，而以人力為之，則必取貸地靈以不朽。」[083]地有靈，人不過是貸取 —— 貸取不意味著人為，所謂的「人為」是有條件的。[084]葛洪作為道教文化的早期代表，其最

081　凡言「居」者，常與人工有關。《風俗通義・山澤・渠》：「渠者，水所居也。」［應劭、王利器：《風俗通義校注》（卷十），中華書局 2010 年 5 月版，第 481 頁。］水所居，亦是人工造就的 —— 水所居者，非江河湖海，而實為渠。

082　樂史、王文楚：《太平寰宇記》（卷之二十五），中華書局 2007 年 11 月版，第 537 頁。

083　莊憲臣：〈桃源小隱記〉，王稼句：《蘇州園林歷代文鈔》，上海三聯書店 2008 年 1 月版，第 224 頁。

084　《世說新語・容止第十四》：「劉伶身長六尺，貌甚醜悴，而悠悠忽忽，土木形骸。」［劉義慶、劉孝標、余嘉錫、周祖謨等：《世說新語箋疏》（下卷上），上海古籍出版社 1993 年 12 月版，第 611 頁。］何謂「土木形骸」？余嘉錫做過解釋，即亂頭粗服，不加修鑿，如原始土木一般的樣子。換句話說，土木本身是無所謂裝點的，土木只是土木，不勞人意之所為。

根本的邏輯是要假物、借物，而非造物的。他並不「剿滅」、「解構」人的欲望，他「順應」、「化導」人的欲望。如何踐履？透過外物，以外物為資為益為助。《太平寰宇記・淮南道一・揚州》之「江都縣」有「厲王胥塚」，《抱朴子》云：「吳主時掘大塚，有崇閣徹道，高可乘馬。有銅人，皆大冠執劍。棺中人鬢已頒白，面體如生，以白璧三十枚藉屍，舉之有玉，形似冬瓜，從懷中墮地，兩耳及鼻中有黃金如棗，此骸骨因假物而不朽之效也。」[085] 物是實現屍身不腐，有「不朽之效」的根因——與吳主的生前德行、心性修養毫無關係，物只是間接的隱喻著死者生前的階級地位。這裡的物滿足的究竟是誰的欲望？是墓主人還是埋葬他的人？這已經不重要了。重要的是，如是所借之物中，建築不僅必要，而且是其餘各物填充墓塚，以「大」為形式存在的前提。

如果說人可以山居，那可不可以水居呢？沒有問題。《太平寰宇記・嶺南道一・廣州》之「清遠縣」東三十五里有「觀亭山」，又名「觀峽山」、「中宿峽」。「晉中朝時，縣人有使至洛者，使訖將還，忽有一人寄其書云：『吾家在觀亭山前石間懸藤，即其處也，但扣藤，自當有人取之，若欲急達，勿失我書。』使者依其言，果有二人出水取書，拜曰阿伯欲令君前，辭

085 樂史、王文楚：《太平寰宇記》（卷之一百二十三），中華書局 2007 年 11 月版，第 2445 頁。

不獲免，遂入泉中。室屋靡麗，精光炫目，飲食言接，無異常人。客主禮畢，乃遣其出。雖經潛泳，衣不霑濡。」[086] 此條亦可見於《方輿勝覽・廣東路・廣州》之「觀亭山」，譚子和之〈修海嶠志〉。[087] 這是一個「送快遞」的故事——「快遞先生」，就是這位使者。「靡麗」的建築坐落於山泉流水中，宛如「水晶宮」。值得注意的細節是最後八個字，「雖經潛泳，衣不霑濡」——人雖水居，卻規避了水的陰濕之氣，人所選擇的是水甘冽、流動、無形的屬性。不過從文化層面上來講，所謂「入水不濡」實為一種道教法術。早在《博物志・方士》那裡，就有「近魏明帝時，河東有焦生者，裸而不衣，處火不燋，入水不凍」[088] 的記載，而《太平廣記・神仙八・劉安》在諸多羅列中也提到，「一人能入火不灼，入水不濡，刃射不中，冬凍不寒，夏曝不汗」[089]，類似於「絕緣體」——刀槍不入，水火不侵。但更進一步而言，到了宋人那裡，「入水不濡」又可以被提升為一種心理體驗。羅大經《鶴林玉露・至人》即有言，「不濡不熱，其言心耳，非言其血肉之身也」[090]，儼然是一種人生境界、內

086　樂史、王文楚：《太平寰宇記》（卷之一百五十七），中華書局 2007 年 11 月版，第 3018 ～ 3019 頁。

087　參見祝穆、祝洙、施和金：《方輿勝覽》（卷之三十四），中華書局 2003 年 6 月版，第 606 ～ 607 頁。

088　張華、王根林：《博物志》（卷五），《博物志（外七種）》，上海古籍出版社 2012 年 8 月版，第 25 頁。

089　李昉等：《太平廣記》（卷第八），中華書局 1961 年 9 月版，第 52 頁。

090　羅大經、孫雪霄：《鶴林玉露》（乙編卷三），上海古籍出版社 2012 年 11 月版，

心修為。不過，它真正的本源出自《莊子・內篇・大宗師第六》在對「真人」的描述中：「若然者，登高不慄，入水不濡，入火不熱，是知之能登假於道者也若此。」[091]「登假於道」是關鍵，此乃「真人」的實質。

　　山水間的自然物本身是「交換」自如的。《太平寰宇記・嶺南道二・恩州》之「陽江縣」西有「羅洲」，《圖經》云：「海中有魚，形如鹿，每五月五日夜，悉登岸化為鹿，小於山鹿。」[092] 魚化為鹿，不是真假的問題，不是科學的問題，是文化的問題。這樣一則傳說，傳遞著一種訊息：在山水間，物本然是等齊的、如一的，沒有屬別的阻隔，沒有種類的差異。這更像是為人展示的某種典範，既然魚可以化為鹿，人為什麼不可以？建築的「身分」能否自由「變換」？《世說新語・任誕第二十三》：「劉伶恆縱酒放達，或脫衣裸形在屋中，人見譏之。伶曰：『我以天地為棟宇，屋室為褌衣，諸君何為入我褌中？』」[093] 劉伶縱酒而裸形，素來為文人雅士之談資，為魏晉風流之逸事。劉伶在天地、建築、服裝之間所建立的「對等」、「置

第 101 頁。

091　郭象、成玄英、曹礎基、黃蘭發：《南華真經注疏》（卷三），中華書局 1998 年 7 月版，第 136 頁。

092　樂史、王文楚：《太平寰宇記》（卷之一百五十八），中華書局 2007 年 11 月版，第 3039 頁。

093　劉義慶、劉孝標、余嘉錫、周祖謨等：《世說新語箋疏》（下卷上），上海古籍出版社 1993 年 12 月版，第 730 頁。

換」關係，使「建築」作為文化觀念，自然而然的嵌入自我波及於外在於自我之宇宙的「漣漪」、「波形」圖中。於魏晉言，以建築喻指身體亦有例證。[094] 在劉伶的生命世界裡，最為顯著的特色是這外在於自我之宇宙的「彈性」以及由此而帶來的變動氣質，建築在如是變動過程中恰恰具有極為重要的「仲介」職能。

後世沈復曾經非常詳細的記錄過其與芸娘構造蓬萊的過程。《浮生六記‧閒情記趣》曰：「乃如其言，用宜興窯長方盆疊起一峰，偏於左而凸於右，背作橫方紋，如雲林石法，巉岩凹凸，若臨江石磯狀，虛一角，用河泥種千瓣白萍。石上植蔦蘿，俗呼雲松。經營數日乃成。至深秋，蔦蘿蔓延滿山，如藤蘿之懸石壁。花開正紅色，白萍亦透水大放。紅白相間，神遊其中，如登蓬島。置之簷下，與芸品題：此處宜設水閣，此處宜立茅亭，此處宜鑿六字曰『落花流水之間』，此可以居，此可以釣，此可以眺；胸中丘壑，若將移居者然。一夕，貓奴爭食，自簷而墮，連盆帶架，頃刻碎之。余嘆曰：『即此小經營，尚干造物忌耶！』兩人不禁淚落。」[095] 這段極為完整的記錄了從選盆，到疊石，到埋泥，到植物，到植物長成，到品題，到頃刻碎之的全過程。擬造之初，人凌駕於物之上，無論是其

094 可見於《世說新語‧排調第二十五》：「祖廣行恆縮頭。詣桓南郡，始下車，桓曰：『天甚晴朗，祖參軍如從屋漏中來。』」〔劉義慶、劉孝標、余嘉錫、周祖謨等：《世說新語箋疏》（下卷上），上海古籍出版社 1993 年 12 月版，第 823 頁。〕

095 沈復：《浮生六記》（卷二），江蘇古籍出版社 2000 年 8 月版，第 23 ～ 24 頁。

宜興方盆、雲林石法，還是千瓣白萍、蔦蘿雲松，皆由人所經營。造成之後，人是置身於物之中的，何處可以居，可以釣，可以眺，人之心把自己投入於這一經營。最終，當一切皆被毀滅時，人也便等同於物。造物有造物的禁忌，人不是神，怎麼可以營造一個哪怕只是提供「虛度」的「世界」？「一夕」二字，展現的是「剎那生滅」的佛理。「我」與這個被稱作蓬萊的世界的關係究竟是什麼？造了也就造了，造了也等於沒造，造了沒造，終將毀滅，全都呈現在這裡——一盆景。盆景瓶插剪裁之法透露出的必然是文人之蓄意，油然之詩情，一如沈復提到的「折梗打曲之法」：「鋸其梗之半而嵌以磚石，則直者曲矣。如患梗倒，敲一二釘以管之。即楓葉竹枝，亂草荊棘，均堪入選。或綠竹一竿配以枸杞數粒，幾莖細草伴以荊棘兩枝，苟位置得宜，另有世外之趣。」[096] 何來「世外之趣」？用鐵絲纏起來，「扭來扭去」好嗎？「若留枝盤如寶塔，縶枝曲如蚯蚓者，便成匠氣矣。」[097] 依筆者管見，此法不出二門：一為「形」。面對眼前這個微縮的世界，文人的心是蒼茫的，幾經劫難，幾近頹廢，疑難已去而趨於悟解，所以，他們尤喜老幹，疏離的，瘦硬的，甚至古怪的虯枝，其節有一二新條萌出而已。二為「勢」。枝條與枝條之間，枝條與盆，與盆唇，與瓶，與瓶口之間，多有形勢之比。這種種形勢之比或許可以用恩斯特·貢布

096 沈復：《浮生六記》（卷二），江蘇古籍出版社 2000 年 8 月版，第 21 頁。

097 沈復：《浮生六記》（卷二），江蘇古籍出版社 2000 年 8 月版，第 21 頁。

里希（E. H. Gombrich）的視知覺理論來做構圖上「力」的形式分析，但其實質，則是「我」與生命「姿勢」的對話與共生。無論如何，盆、瓶裡的自然一定不是「純粹」的「野性」自然，而是由「逍遙」的「我」裁定的「人類中心主義」的後果。萬物自適，在邏輯上，與其「自來親人」悖反。蔣堂〈北池賦並序〉中有句話說：「魚在藻以性遂，龜游蓮而體輕。禽巢枝而自適，蟬得蔭而獨清。」[098] 魚必在藻，龜必游蓮，禽必巢枝，蟬必得蔭，才有其各自順應的遂、輕、適、清，與人何干？不過，一方面，所謂的藻、蓮、枝、蔭，都在園中，皆在眼前，全是園主一目可及的畫面；另一方面，所謂的遂、輕、適、清，脫去了唐人的稚氣、衝動、好奇，與疆場廝殺氣，而即宋人心裡那份平和、恬淡、溫婉、古雅而蕭穆的寧靜 ——「自來親人」的「人」，指的是人心，而非人之身體。

山水在邏輯上再往前說一步，則是風水。中國古代建築的布局往往與周易、與八卦、與這背後卜筮測算的巫術有關。據《太平寰宇記‧江南東道八‧越州》之「會稽縣」下「雷門」所輯錄，《郡國志》云：「雷門，勾踐所立。以吳有蛇門，得雷而發，表事吳之意。吳以越在辰巳之地，作蛇門焉。有蛇象如龍，象越以鼓威於龍也。」[099] 建築是一種語言，既可以是相互敵

098 蔣堂：〈北池賦並序〉，王稼句：《蘇州園林歷代文鈔》，上海三聯書店 2008 年 1月版，第 1 頁。

099 樂史、王文楚：《太平寰宇記》（卷之九十六），中華書局 2007 年 11 月版，第 1931 頁。

視、劍拔弩張的語言，也可以是相互酬答、惺惺相惜的語言。無論哪種語言，都是中國古代文化之根上生出的樹、花、果。為什麼越要立雷門？因為有吳；為什麼吳要立蛇門？因為有越。這一切又都是奠定在「辰巳之位」的信仰之上的。方位即意義，這何嘗不是一種巫術。[100] 據《太平寰宇記·關西道三·雍州三》之「武功縣」下的「周城」條，《詩》中有一句話很好：「周原膴膴，堇荼如飴。爰契我龜，築室於茲。」[101]「周城」又名「美陽城」，據《漢志·美陽縣》的說法，此乃周太王的居邑。「爰契我龜，築室於茲」——土地肥沃、水草豐美是條件；「築室」前的龜卜是重點。另據《方輿勝覽·浙西路·平江府》之「吳王城」條可知，為什麼有「盤門」？《郡國志》曰：「古作蟠。吳嘗刻木為蟠桃之象，以厭勝越。」[102] 顏色在建築中是不是一種「信仰」？由來如此。據《方輿勝覽·浙西路·平江府》之「黃堂」條，《郡志》曰：「今太守所居之宅，即春申君之子為假君之殿也。因數失火，塗以雌黃，故曰黃堂，以厭火災。」[103]

100 左右，過於「相對」，所以其蘊含的「價值」，遠遠不如東西南北。周密《齊東野語·古今左右之辨》：「古人主當阼，以右為尊而遜客，而己居左，則左非尊位也。後世以左為主位，而貴不敢當，則以左為尊也。」[周密、張茂鵬：《齊東野語》（卷十），中華書局 1983 年 11 月版，第 172 ～ 173 頁。]那麼到底是左為尊還是右為尊呢？這要看具體到哪一個時代，哪一種語境，不可一概而論。建築的方位感亦是如此。

101 樂史、王文楚：《太平寰宇記》（卷之二十七），中華書局 2007 年 11 月版，第 584 頁。

102 祝穆、祝洙、施和金：《方輿勝覽》（卷之二），中華書局 2003 年 6 月版，第 45 頁。

103 祝穆、祝洙、施和金：《方輿勝覽》（卷之二），中華書局 2003 年 6 月版，第 35 頁。

可知，黃色可禳滅火災實乃民間信仰。[104] 建築，是古人巫術生活的一部分──人們生活在一個用巫術來猜度，用巫術來占驗，用巫術來戰勝的世界裡，這個世界不僅為風水之學的到來鋪墊了邏輯的基石，也為自然的圓融設定了言說的語境。長城有顏色嗎？當然。崔豹《古今注‧都邑第二》：「紫塞，秦築長城，土色皆紫，漢塞亦然，故稱紫塞焉。」[105] 長城是紫色的。中國的建築是一個彩色世界。

　　風水之學的本義實乃趨吉避凶，趨利避害，事關屋主人的氣運，更事關屋主人的身體。《太平廣記‧神仙十一‧劉憑》：「嘗有居人妻病邪魅，累年不癒，憑乃救之，其家宅傍有泉水，水自竭，中有一蛟枯死。」[106] 類似例證在古代典籍中不勝枚舉。在看似不合邏輯的超驗「比附」、「對應」中，「物」服從於解釋，服從於被符號化的過程。這個世界上，到底什麼是吉？什麼是凶？為什麼會有吉？為什麼會有凶？它們是怎麼來的？《周易‧繫辭上》解釋得很清楚：「天尊地卑，乾坤定矣。卑高以陳，貴賤位矣。動靜有常，剛柔斷矣。方以類聚，物以群分，

104　中國土木建築的「厭火」，有不同的解釋。《風俗通義‧佚文‧宮室》：「殿堂宮室，象東井形，刻作荷菱，荷菱，水物也，所以厭火。」[應劭、王利器：《風俗通義校注》（佚文），中華書局 2010 年 5 月版，第 575 頁。]如是結論，也就全由形象的轉換而生起了。

105　崔豹、王根林：《古今注》（卷上），《博物志（外七種）》，上海古籍出版社 2012 年 8 月版，第 123 頁。

106　李昉等：《太平廣記》（卷第十一），中華書局 1961 年 9 月版，第 74 ～ 75 頁。

吉凶生矣。」[107] 生命是有節律的，萬物是有節律的，順應了這種種節律，則吉，違背了這種種節律，則凶。所謂吉凶，不過是一種具體的經驗性的行為導致的得失，這種結果尚且停留於分門、別類，而可認知的善惡水準，卻無意介入人的內心。與之同理，建築的吉凶不是一個人腦海裡想一想就能想出來的，它更類似於一種文化模式的自我「複製」、自覺「繁殖」；既然一個人認定了建築有吉凶，也就意味著它認同於關於這一文化典型的解讀傳統。

　　風水學所追求的「風水」，理想場域，一定不是單純的「風」與「水」所能提供的。據《太平寰宇記・河東道九・慈州》之「吉鄉縣」所載，該縣北三十里有一座「風山」：「山上有穴如輪，風氣蕭瑟，未嘗暫止，當風動略不生草，故以風為名。」[108] 連草都不生了，還能住人嗎？——這裡有風嗎？當然有，「未嘗暫止」。所以，風水學所追求的「風水」，並不是現實的有「風、水」這兩樣事物，而是風水藏聚所產生的「氣」的場域。

　　必須強調的是，在南方，水是風水中不可或缺的元素。《方輿勝覽・浙西路・臨安府》之「海潮」條曾引王充《論衡》曰：「水者地之血脈，隨氣進退，率未之盡。大抵天包水，水承

107 王弼、韓康伯、陸德明、孔穎達：《周易注疏》（卷十一），中央編譯出版社 2016 年 1 月版，第 338 頁。

108 樂史、王文楚：《太平寰宇記》（卷之四十八），中華書局 2007 年 11 月版，第 1005 頁。

地，而一元之氣升降於太空之中。地乘水力以自持，且與元氣升降，互為抑揚，而人不覺。亦猶坐於舡中，而不知舡之自運也。」[109] 如是之水，既不能用抽象來概括，亦不能用不抽象來界定，甚至不能用有形與無形在形式上作邏輯的區分 —— 它是經驗物，但它作為經驗物，其首要的特徵是被氣化了，這種氣又是流動的生命之氣；因此，即使它是液體，即使依據不同的視角來看，它時而有形，時而無形，它也是大地之所以成為大地母親、大地生命的「本質」——「血脈」。如果沒有這「血脈」，大地將無法「自持」，更不用說與元氣升降抑揚了。所以，流動著的水，既帶來了生命，亦帶走了生命，來去之間，它是這個生命世界的主體、「航船」。中國古代的風水之術，不能忽略中國文化逐步南遷的事實，必須重視水。白居易有句詩寫道：「闔閭城碧鋪秋草，烏鵲橋紅帶夕陽。處處樓頭飄管吹，家家門外泊舟航。」[110] 在「人家盡枕河」的姑蘇城裡，風水無水，有何出路可言。天下最守信的是誰？不是人，也不是山，甚至不是天空，而是水。據《方輿勝覽・夔州路・夔州》之「灩澦堆」條，蘇子瞻〈灩澦堆賦〉有句話說：「天下之至信者，唯水而已。江河之大，與海之深，而可以意揣。唯其不自為形，而因物以賦形，是故千變萬化，而有必然之理。」[111] 江河湖海再大再深，

109 祝穆、祝洙、施和金：《方輿勝覽》（卷之一），中華書局 2003 年 6 月版，第 5 頁。
110 祝穆、祝洙、施和金：《方輿勝覽》（卷之二），中華書局 2003 年 6 月版，第 49 頁。
111 祝穆、祝洙、施和金：《方輿勝覽》（卷之五十七），中華書局 2003 年 6 月版，第

終究是有形的，可以獲知的，可以揣度的；水不同，水是無形的，水最根本的屬性，在於「因物賦形」。水無形，但有邏輯，因物賦形就是它的邏輯。這個世界上本沒有什麼絕對的真理、必然的事情，卻有水這樣一種看似經驗，實則必然的真理。[112]

1011 頁。

112　水重要，但在某種場合，水又是最要不得的，例如墓室。作為建築，墓室不管築造得多麼堅固，必須留有一條通路 —— 水道。以 1976 年 4 月發現的遼寧省法庫縣葉茂台遼蕭義墓為例，這座墓的主室和耳室均置有排水設施，沿室內圍牆腳下掘成環形水溝，向外潛流，至墓室外、山坡下隱藏在暗處的出口。這條水道寬 16 公分、深 15 公分，上蓋有石板，鋪有地面方磚，全長 70 餘公尺，目的明確，其工程難度可想而知。（參見溫麗和：〈遼寧法庫縣葉茂台遼蕭義墓〉，《考古》1989 年第 4 期，第 327 頁。）為了避人耳目，更常見的排水出口是水塘。例如南京隱龍山南朝墓，其「陰井口上覆漏水板，其下為 7 層磚砌排水溝。排水溝從墓室前部穿過甬道、封門牆，推測一直導向墓前水塘之中」。（南京市博物館、江寧區博物館：〈南京隱龍山南朝墓〉，《文物》2002 年第 7 期，第 43 ～ 44 頁。）無論怎樣，建築不僅要給水，還要排水。死者的墓室需要排水，生者同樣需要排水。頂上有兩簷，地下有水道，腳下不僅有門檻，還有散水！散水的使用，早在商周時期就已十分普遍，以陝西岐山鳳雛西周甲組宮室建築基址為例，「在整個建築的東、西、北三面都有臺簷，東側臺簷寬 1 公尺，西側臺簷寬 0.8 公尺，北側臺簷寬 1 ～ 1.1 公尺，臺簷外有寬 0.2 公尺的散水溝。所有臺簷均呈緩坡向外傾斜，地面全部採用三合土塗抹」。（陝西周原考古隊：〈陝西岐山鳳雛村西周建築基址發掘簡報〉，《文物》1979 年第 10 期，第 31 頁。）臺簷在某種程度上，發揮了與散水同樣的效果。後世的散水一般使用磚砌成型，例如南京梁南平王蕭偉墓闕，「前（南）、後（北）、東（闕門即神道所經處）三面用一磚丁頭平鋪，其平面比基座底磚稍低；西面用一磚平順砌，且離開基座磚約 30 公分，但其兩端要略低於並超出闕南、北兩面的散水寬度，寬出部分用磚順東西向平砌，形成闕體散水的磚包角結構」。（南京市文物研究所、南京棲霞區文化局：〈南京梁南平王蕭偉墓闕發掘簡報〉，《文物》2002 年第 7 期，第 61 頁。）生活在建築中的人需要水，但建築本身並不需要水。以現實形態的水而言，除了版築、堆泥，如果說建築一定是需要水的，目的只有一個，「已成」建築的防火、滅火；「未成」之建築，反而需要使用火 —— 在建造過程中，自仰韶文化起，人們就開始大量使用「紅燒土」。即使是夯土，其夯實的目的也是為了去除泥土中的水分，以免沉陷。真正能夠產生排水作用的屋簷，重點

在一座封閉的院落內，堂前有水，如同庭院，早在漢代即已成型。此有大量實物證明。1967 年春，在山東諸城前涼台村西發現的大型漢墓中有豐富的「涼台畫像石」組群，其中就有一幅莊園庭院圖，「在迴廊環抱中，分為前、中、後三個庭院，後園堂下似有地下水道設備，水從堂下流出，經中、前院流向院外」[113]。引人注目的是，在後院的圍牆內，這條從堂下流出的水，水中竟然有一條小船 —— 能夠載船之水，水體之大，謂之塘可也。這一院落的結構不僅是前堂後室、三院連體的複製，更是後世庭院至深，引入了風水，以諧園林之趣的雛形。此類案例甚多。四川成都西郊曾家包東漢畫像磚石墓 M1 東後室後壁畫像，上部為雙羊圖，中部為「養老圖」。「養老圖」的內容與「授之以玉杖，餔之糜粥」相符，刻畫了一座廡殿式雙層樓房，下有迴廊，衣冠整齊的墓主人倚欄杆而坐，伸手接受奉來之物的景象。這幅圖上另有四塊水田和一個圍堤水塘，塘中亦

在於曲面。例如始建於北宋仁宗年間（西元 1023 至 1063 年）的滎陽千尺塔，所使用的反疊澀排水處理構造以及翼角起翹的做法。這座塔的一至四級，在疊澀簷的外層，砌層上部以及反疊澀部分均削去稜角，以泛水法來解決排水問題。這種做法，「使塔簷的流水在下洩時產生向外的衝擊力，使水流離塔身更遠，這對減少水害、增加塔的壽命有重要作用。最外疊澀層上部的泛水在距塔簷轉角處約 7 公分時，始漸變窄直至在轉角處消失；而在相同位置的下稜角則被逐漸削去，使之在仰視時產生翼角起翹的效果」。（河南省古代建築保護研究所、滎陽縣文物保護管理所：〈滎陽千尺塔勘測簡報〉，《文物》1990 年第 3 期，第 81 頁。）簡言之，如是疊澀不僅在磚層上是有收放的，而且它的外沿是被削去的，從而形成了一個個微型的斜坡，使得疊澀本身的弧度更為平滑，雨水無法「停駐」。

113 任日新：〈山東諸城漢墓畫像石〉，《文物》1981 年第 10 期，第 15 頁。

有船行。[114] 漢代庭院的立體構圖，實是對自然世界的完整領悟與模仿。

　　人要不要迷信於風水？[115]《宣室志》講過一個東都崇讓里李氏宅的故事，此宅傳為凶宅，開元中，王長史購買了此宅，後發現，所謂不祥是一隻猿造成的。當時王長史說了一句話：「我命在天不在宅。」[116] 王長史是唯物主義者？不然，王長史仍舊是一個宿命論者。但是，王長史篤信，其所宿之命來自於天，而非宅。天「大於」宅，這便是把宅放在了一個更為恢廓的語境，以謀求某種無形的天命感。羅大經《鶴林玉露·風水》亦言：「人之生也，貧富貴賤，夭壽賢愚，稟性賦分，各自有定，謂之天命，不可改也，豈塚中枯骨所能轉移乎？若如璞之說，上帝之命反制於一抔之土矣。」[117] 王長史所言命不在宅，羅大經所道命不在塚，辭不同理同，共同「承托」了天，解構了過

114　參見成都市文物管理處：〈四川成都曾家包東漢畫像磚石墓〉，《文物》1981 年第 10 期，第 26 ～ 27 頁。

115　風水的「反義詞」，實乃「意」思。沈復《浮生六記·浪遊記快》曾經記錄過其與鴻乾赴寒山登高，由寒山至高義園之白雲精舍，後上沙村的經過，其中有一處細節提到：「土人知余等覓地而來，誤以為堪輿，以某處有好風水相告。鴻乾曰：『但期合意，不論風水。』」〔沈復：《浮生六記》（卷四），江蘇古籍出版社 2000 年 8 月版，第 50 頁。〕這是一段很偶然的「插入語」，卻無意間說明了一個道理，也即「合意」之「意」思，足以「破解」風水。

116　張讀、蕭逸：《宣室志》（卷八），《宣室志·裴鉶傳奇》，上海古籍出版社 2012 年 8 月版，第 58 頁。

117　羅大經、孫雪霄：《鶴林玉露》（丙編卷六），上海古籍出版社 2012 年 11 月版，第 208 頁。

度詮釋、偏執於風水的成見。風水風水，具體到「風」與「水」，本身並無一定之理。莊綽言：「世謂西北水善而風毒，故人多傷於賊風，水雖冷飲無患。東南則反是，縱細民在道路，亦必飲煎水，臥則以首外向。」[118] 為什麼西北之水可冷飲而東南之水須煎服？為什麼西北之風傷人而東南之風無恙？「風水」是具體的，地方性的範疇；不是抽象的，邏輯性的預設。更何況，風水學中所謂的「風水」又與此處多有不同 —— 並非兩種單純的物質，無論這物質是有形還是無形的，都實指一種由「風水」圍合的環境。

　　嵇康提到過一個很有意思的例子。〈宅無吉凶攝生論〉曰：「夫一棲之雞，一欄之羊，賓至而有死者，豈居異哉？故命有制也，知者則不滯於俗矣。」[119] 一窩雞，一群羊，從居住條件上看，沒有區別。問題是客人來了，殺雞宰羊，為什麼有的死了有的沒死？因為命！命有「制」 —— 有的該死有的不該死，這就是「活該」的意思。所以，「設為三公之宅，而令愚民居之，必不為三公可知也。夫壽夭之不可求，甚於貴賤，然則擇百年之宮，而望殤子之壽，孤逆魁罡，以速彭祖之夭，必不幾矣。或曰愚民必不得久居公侯宅，然則果無宅也，是性命自然，不

118 莊綽、李保民：《雞肋編》（卷上），《雞肋編・貴耳集》，上海古籍出版社 2012 年 8 月版，第 13 頁。

119 嵇康、戴明揚：《嵇康集校注》（卷第八），中華書局 2015 年 1 月版，第 421 頁。

可求矣」[120]。用嵇康的邏輯來說，人的壽命，在實質上，與那一窩雞、一群羊沒有區別。人住在哪裡，居所的吉凶如何，死亡都隨時可能發生。一個人什麼時候死，跟他住的是不是「三公之宅」、「百年之宮」沒有半點關係。而跟此人的性命有關，都是他的性命使然。而這是自然而然的事情，又有什麼可求的呢？那麼，還要不要占、卜呢？「以其數所遇，而形自然，不可為也。」[121] 其中，「形自然」的「形」，一定是動詞，即「賦形」，賦予對象以形式的意思 —— 自然的形式怎麼可能，豈能，根本不可能是被賦予的。所以，如果執意於吉凶計算，則「非宅制人，人實徵宅也，果有宅耶？其無宅也？似未思其本耳」[122]。「本」字很關鍵！宅之本，建築之本，不是由人的價值觀所能撥弄、所能控制的，它自有其自身的生命。正是基於這樣一種解構與還原的嘗試，建築本真的生命才被重新體驗、重新定義、重新想像 —— 建築必然有其生命力乃至精神向度，它絕不只是政治的籌碼、權力的傀儡、地位的表徵、道德的器具。正因為如此，建築才終於走入了人的心靈。

世人多信祥瑞，但周密的一句話恐怕會讓人的心理產生些許不適。《齊東野語‧祥瑞》：「世所謂祥瑞者，麟鳳、龜龍、騶虞、白雀、醴泉、甘露、朱草、靈芝、連理之木、合穎之禾

120 嵇康、戴明揚：《嵇康集校注》（卷第八），中華書局 2015 年 1 月版，第 420 頁。
121 嵇康、戴明揚：《嵇康集校注》（卷第九），中華書局 2015 年 1 月版，第 449 頁。
122 嵇康、戴明揚：《嵇康集校注》（卷第九），中華書局 2015 年 1 月版，第 449 頁。

皆是也。然夷考所出之時，多在危亂之世。」[123] 祥瑞出於亂世。
盛世不需要祥瑞。所以祥瑞出，則必為亂世。《中庸》裡就有句
話說：「國家將興，必有禎祥。國家將亡，必有妖孽。」[124] 難就
難在一個「將」字，「將」字無法落實 ── 「將」與「必」，是
有彈性的，只是一種事實締結了、完成了，之後的、後來的解
釋。所以，任何一種符號，其能指與所指都是有限的，其所處
的語境亦是特定的，放大這種特定的有限，必然會帶來令人尷
尬的推論。一個人超出了自己的能力範圍，具有了超能力，甚
至能夠介入超驗的世界裡，是福是禍？《裴鉶傳奇》有一個故
事，叫〈王居貞〉，說王居貞與一位盡日不食、習嚥氣術的道士
同行。道士有一張皮，披上皮人就消失了，五更天才回來。之後
道士告訴王居貞，這皮是張虎皮，披之可夜行五百里。王居貞想
家，也想披一披。「居貞去家猶百餘里，遂披之暫歸。夜深，不
可入其門，乃見一豬立於門外，擒而食之。逡巡，回，乃還道士
皮。及至家，云：『居貞之次子夜出，為虎所食。』問其日，乃
居貞回日。自後一兩日甚飽，並不食他物。」[125] 這看上去是場意
外，虎毒不食子，沒想到披上虎皮，王居貞反倒把自己的兒子吃
了；實則是把欲望和能力重新擺在面前，對「我」與「非我」錯

123 周密、張茂鵬：《齊東野語》（卷六），中華書局 1983 年 11 月版，第 108 頁。

124 朱熹：《中庸章句》，《四書章句集注》，齊魯書社 1992 年 4 月版，第 21 頁。

125 裴鉶、田松青：《裴鉶傳奇》，《宣室志・裴鉶傳奇》，上海古籍出版社 2012 年 8
　　月版，第 129 頁。

位之後的考驗。披上虎皮的王居貞還是王居貞嗎？他介入一種臨界狀態，正確的找到了家的位置，錯誤的把自己的兒子當成豬。值得注意的是文末的細節，當王居貞確認自己吃掉了自己的兒子之後，並沒有懺悔、自殺，告訴家人真相，追究道士的責任，只是一兩日裡，飽到不想進食。他在他自己的心底裡，自然而然的接受了這種錯位，默默的吞下苦果。這既反映出敘述者的老辣，同時，亦是對所謂的超驗的嘲諷與鞭撻。

第二節　在乎生死間

接納生死的依託

生死如果可以被「穿戴」，建築就是一種「穿戴」。王維寫過一篇〈為僧等請上佛殿梁表〉：「庶使大千世界，悉入蓋中，六合人天，共歸宇下。然後以無礙慧大化群物，將使四生皆度，豈唯比屋可封。」[126]「蓋」字很關鍵！何謂「悉入蓋中」？既是一種籠罩，也是一種吸納，既是一種屏障，也是一種歸宿──四生群物，皆由此得以超度。

春秋戰國以來，至於漢代極為流行的斗拱做法，有其特殊的地方。這一特殊的地方就是挑簷。以戰國中山王墓為例，「四角斜伸出的龍頭相當於自角柱柱身45°斜挑出的插拱，拱上立蜀

126　王維：〈為僧等請上佛殿梁表〉，董浩等：《全唐文》（卷三百二十四），中華書局1983 年 11 月版，第 3289 頁。

柱承櫨斗、抹角拱、蜀柱、散斗和簷方。這種斗拱做法在東漢明器中常常見到，如北京順義臨河村東漢墓出土彩繪陶樓的第四層屋簷和河南靈寶出土東漢陶樓的望樓屋簷皆是如此。尤其是靈寶陶樓，其 45°插拱也作龍頭形，其上也有蜀柱，與案上斗拱的形式全同。此外，一些東漢畫像石上常把四阿或攢尖方亭畫成一角柱承一斗二升斗拱，也是這種做法的正投影圖，只是櫨斗抹角拱直接放在角柱上沒有用插拱而已」[127]。對如是斗拱的描述中，關鍵字是「柱身」。挑簷所形成的壓力透過以櫨斗、抹角拱、蜀柱為主體的結構直接作用於插拱，作用於柱身，而不作用於柱頭，因此，挑簷的組織亦與柱頭上的額、檁、梁不相隸屬。用形象一點的話來比喻，屋簷如果是一頂帽子，這頂帽子是戴在、罩在柱身上的，而不是墊在、長在柱頭上的。另外，更有人把建築比作衣服，如《宅經》曰：「人之福者，喻如美貌之人。宅之吉者，如醜陋之子得好衣裳，神彩尤添一半。若命薄宅惡，即如醜人更又衣弊，如何堪也。」[128] 這裡便把建築比作了衣服。當然，衣服並不構成所謂「空間」 —— 它是貼合在身體上，附著於身體的，是人之存在的現實經驗與符號。魏晉時期的門窗構造出現了各式各樣趨於靈動的變形。1982 年夏，在寧夏彭陽縣西南的新集鄉石窪村發現的兩座北魏墓中，

127 傅熹年：〈戰國中山王詧墓出土的《兆域圖》及其陵園規制的研究〉，《考古學報》1980 年第 1 期，第 108 頁。

128 王玉德、王銳：《宅經》（卷上），中華書局 2011 年 8 月版，第 152 頁。

M1 土壙後端有一個龐大的長方形土築房屋模型，長 4.84 公尺、寬 2.9 公尺、最高處 1.88 公尺。這個模型，造型非常奇特。首先是內部，內部為黑褐色夯土 —— 它只想呈現外觀。其次是底部，底部呈斜坡狀，前高後低，是依據地勢而來的 —— 底部居然不平。再次是頂部，頂部不僅由各 13 條瓦壟排成兩面坡，而且它的正脊竟然是有弧度的 —— 中間低，兩邊翹起，終端置鴟尾。最奇特的是它的門窗，「門在中部，高 0.58、寬 0.7 公尺。左扇關閉，右扇半開，邊上有寬約 0.1 公尺的門框，上有門額，門框兩角向上挑起。門及框均塗朱紅彩。門左右各有一直欞窗，長 0.4、寬 0.16 公尺，窗框四角向外突出呈放射狀，兩窗各豎四根剖面呈三角形的直欞」[129]。門額挑起，窗框呈放射狀，就像是卡通人物長長的彎彎的翹起的鬍鬚 —— 這詼諧誇張到大概只有在今天的動漫衣飾裡才見得到的「表情」，就現實的擺在北魏的古墓裡。

　　建築維護著生命的前後、正反、陰陽、始終，「承載」著人生的完整旅程，甚至表現在棺槨的形制上。1956 年 3 月在四川內江第一中學操場下，曾經發掘過一座漢代磚室墓，墓中僅存石棺兩具，別無他物。「石棺四周均有浮雕，在二棺的兩端，一端為雙闕，一端為帶梯的樓房。」[130] 石棺的兩側，共四壁，

129　寧夏固原博物館：〈彭陽新集北魏墓〉，《文物》1988 年第 9 期，第 26 頁。

130　陸德良：〈四川內江市發現東漢磚墓〉，《考古通訊》1957 年第 2 期，第 54 頁。

繪製了山川樹木，飛禽走獸，人物三三兩兩，飲宴對弈，駆馬奔馳，以寫實的筆調刻劃著墓主隱逸而鮮活的記憶與嚮往。這既是他生前的世界，也是他死後的理想。不過，這樣一種生活世界是被建築「加持」著的。據圖版可知，所謂「雙闕」形同門楣，分為母子；而「帶梯的樓房」，實際上指的是一座類似於干欄式建築填實之後的平面結構圖 —— 它們看上去更像是以不同的視角對同一座建築（單體建築）、同一組建築（院落建築）的前後描述。同樣是四川，2002 年 2 月，於成都市新都區天回山廖家坡北麓發現的三河鎮互助村東漢崖墓，其側室東南部放置著一具畫像石棺。「前端刻重檐雙闕圖；後端刻靈芝圖；左側刻西王母圖，西王母坐於龍虎座上，位於畫面中部，西王母的右側有一老者持鳩杖面向西王母作跪拜狀，西王母的左側依次為魚、朱雀、玄武；右側右部刻武庫圖，武庫門前有兩隻仙鶴，左部刻有一亭，亭中跪坐一老者，亭外坐一犬。棺身長 1.76、上寬 0.53、下寬 0.57、高 0.56 公尺。」[131] 同樣是前有「雙闕」，但後部則為靈芝，而非樓房。這是一株非常大型的靈芝，它與西王母以及各種神獸組合在一起，宛如「鎮守」者。右側武庫以及亭子都沒有圍牆，是開放式的。這說明，人的生命、生活，是被建築所環繞所圍合的；而建築本身，亦被神靈

131 成都文物考古研究所、新都區文物管理所：〈成都市新都區東漢崖墓的發掘〉，《考古》2007 年第 9 期，第 810 頁。

所眷顧所看護。「雙闕」的圖案在漢墓石棺中多有發現，事實上，雙闕以現實的形式列於墓前，就相當於陵墓前邊兩側的石牌坊，是現存古代建築遺跡中最古老的部分，多為漢代遺物。這一形制，崔豹《古今注‧都邑第二》已講得非常清楚。其曰：「闕，觀也。古每門樹兩觀於其前，所以摽表宮門也。其上可居，登之則可遠觀，故謂之觀。人臣將至此，則思其所闕，故謂之闕。」[132] 此闕可登、可居、可觀、可思。擴充於墓制，梁思成即指出：「這時期實物有若干墓前的石闕，如四川渠縣馮煥闕，河南嵩山太室闕等。」[133] 此形式是對生者所居的建築形式，尤其是都城格局的模仿。據《太平寰宇記‧關西道一‧雍州一》之「長安縣」記載，古歌辭即云：「長安城西有雙闕，上有雙銅雀，一鳴五穀生，再鳴五穀熟。」[134] 另據《太平寰宇記‧江南東道二‧昇州》之「昇州」記載，《輿地志》云：「咸和六年使卞彬營治，七年遷於新宮。議者或患未築雙闕，後王匯出宣陽門，南望牛頭山，兩峰礌立，東西相向各四十里，導日此即天闕也。」[135] 可見，在現實生活中，作為墓葬建築的格局，雙闕立意顯豁——多為生者死前確立，乃其社會地位的表徵。耿繼斌

132 崔豹、王根林：《古今注》（卷上），《博物志（外七種）》，上海古籍出版社 2012 年 8 月版，第 123 頁。

133 梁思成：〈中國建築與中國建築師〉，《文物參考資料》1953 年第 10 期，第 56 頁。

134 樂史、王文楚：《太平寰宇記》（卷之二十五），中華書局 2007 年 11 月版，第 537 頁。

135 樂史、王文楚：《太平寰宇記》（卷之九十），中華書局 2007 年 11 月版，第 1773 ～ 1774 頁。

曾提到：「東漢時期厚葬之風甚熾，官階二千石以上者，均可建闕。」[136] 馮漢驥亦指出：「在漢代官階至『二千石』以上者墓前方可立闕，四川尚保存的漢代墓前石闕，墓主均做過太守以上官吏，從一個側面反映出立闕的人都有較高的身分。」[137] 敦煌莫高窟亦有闕，怎麼用？「莫高窟用闕的場所大略有二：即作為佛龕用以代表天宮的，作為宮門或王城城門用以代表帝居的，都是相當隆重的場合，用作統治階級代表尊嚴，壯觀瞻而向人民示威的目的，與漢制是相同的。」[138] 事實上，不只是甘肅、四川等西北、西南地區，據《太平寰宇記·河東道一·并州》之「文水縣」西北十五里之「太原王墓」記載，此墓「即唐則天父武士彠也，雙闕與碑石存」[139]。類似情形還可見於《太平寰宇記·江南西道四·洪州》之「南昌縣」南三里的「土闕」[140]，《太平寰宇記·江南西道七·吉州》之「安福縣」的「廢安福縣」[141]。1955 年 8 月初，在四川省宜賓市西郊附安鄉

136 耿繼斌：〈高頤闕〉，《文物》1981 年第 10 期，第 90 頁。

137 四川省博物館：〈四川彭縣等地新收集到一批畫像磚〉，《考古》1987 年第 6 期，第 534 頁。

138 敦煌文物研究所考古組：〈敦煌莫高窟北朝壁畫中的建築〉，《考古》1976 年第 2 期，第 117 頁。

139 樂史、王文楚：《太平寰宇記》（卷之四十），中華書局 2007 年 11 月版，第 849 頁。

140 樂史、王文楚：《太平寰宇記》（卷之一百六），中華書局 2007 年 11 月版，第 2107 頁。

141 樂史、王文楚：《太平寰宇記》（卷之一百九），中華書局 2007 年 11 月版，第 2215 頁。

第一章　開放：魏晉時期建築美學的胸襟

翠屏村建築工地上發掘的東漢後期石棺葬具的南壁上，亦刻有雙闕 —— 其北壁則是伏羲女媧人首蛇身的圖像。[142] 實際上，前有闕表、後為屋舍的組合是漢代建築常見的布局。1956 年 4 月至 7 月間，在江蘇銅山縣洪樓出土的畫像石上，北壁整體結構分上下兩層。上層有一對夫婦正倚几席地而坐，對酌傾談，身邊侍者持扇端立，另有三名高髻女子同側相陪；下層為車馬出行的場面，車馬篷蓋華麗，車上二人並坐，後有隨行的扈從。[143] 值得注意的是，上下兩層之間，上層的宴飲場面是在開敞的屋舍內進行的，下層賓客盈門的情景裡則有雙闕。換句話說，上下兩層，實可謂院內與院外，其中的分際線正是建築的前後區隔；如是「散點透視」的「結構」呈現，構成了時人對建築整體的感知與理解。四川內江石棺一端所謂「帶梯的樓房」，與江蘇銅山周莊一號墓於後室中部出土的陶樓，形制雷同。[144]

　　時值魏晉，建築的意義正在向死亡「延伸」。元子攸乃獻文帝拓跋弘之孫，彭城武宣王元勰第三子，也是北魏第十位皇帝。這位皇帝在世僅四年。永安三年（西元 530 年），爾朱兆攻破洛陽，囚禁了這位皇帝，送縊於晉陽三級寺。元子攸「臨崩禮佛，願不為國王。又作五言曰：『權去生道促，憂來死路

142 參見匡遠瀅：〈四川宜賓市翠屏村漢墓清理簡報〉，《考古通訊》1957 年第 3 期，第 24 頁。

143 參見王德慶：〈江蘇銅山東漢墓清理簡報〉，《考古通訊》1957 年第 4 期，第 34 頁。

144 參見王德慶：〈江蘇銅山東漢墓清理簡報〉，《考古通訊》1957 年第 4 期，第 35 頁。

長。懷恨出國門，含悲入鬼鄉。隧門一時閉，幽庭豈復光？思鳥吟青松，哀風吹白楊。昔來聞死苦，何言身自當！』」[145] 這首輓歌，朝野聞之莫不悲慟；即使是百姓，也掩涕而不忍聽。子攸將死，其言懇切 —— 這世間總會聽聞他人訴說死亡的苦楚，哪裡知道，自己臨了，竟然要以如此短促、倉皇、慘烈的方式來承受。這首五言詩中提到的隧門、幽庭，使人自然而然的聯想到陶淵明〈輓歌詩〉中的「幽室一已閉，千年不復期」 —— 地下世界，死亡後所經歷的建築，似乎不再只是逝者的安魂之所，而在「召喚」生者。入土為安的封存之「窆」，儼然在印證兩個動作的開關組合：敞露與鎖閉。建築是具有「穿透性」的，它不僅屬於生者，屬於死者，而且，它正在以自身的開合貫串、勾連、通達生死。正是在這一意義上，建築已然是開放的宇宙。

人究竟如何看待屍體，例如除人之外的屍體？答案無數，並不一定需要填埋、掩蓋。[146] 舉一個反而有待暴露的特殊例證。在西域沙漠中，《太平寰宇記·隴右道七·西州》之「柳中縣」有「柳中路」，據裴矩《西域記》云：「自高昌東南去瓜州一千三百里，並沙磧，乏水草，人難行，四面茫茫，道路不可

145 楊衒之、周祖謨：《洛陽伽藍記校釋》（卷一），上海書店出版社 2000 年 4 月版，第 46 頁。

146 與中原地區不同，西南川蜀之地尚火葬，據《太平寰宇記·劍南西道九·嶲州》記載，當地即有「火葬而樂送，以鼓吹為送終」［樂史、王文楚：《太平寰宇記》（卷之八十），中華書局 2007 年 11 月版，第 1616 頁］的習俗。

準記，唯以六畜骸骨及駝馬糞為標驗，以知道路。」[147] 在如是語境下，人們需要骸骨的暴露，感謝骸骨的暴露；人們看到這些骸骨，想到的不只是動物的死亡，還有自己的出路。在一般意義上，生與死還是有界限、有間隔的。《白虎通》中有句話說：「葬於城郭外何？死生別處，終始異居。《易》曰『葬之中野』，所以絕孝子之思慕也。」[148] 牆下「人殉」不屬於普遍假設，也不是持續存在的歷史現象；「享堂」雖建基於墓壙，卻不直接接觸棺槨，祭拜者也不會長期逗留。生死終究有別，屬於生者的城郭，從邏輯上來思考，首先要維護生者，抵禦來犯之敵的「敵」裡，不僅有生敵，還有死魄。中國建築素來迴避乃至拒絕人的死亡，不過，這一點卻非永世不可推翻的絕對禁令。《方輿勝覽·浙西路·臨安府》記錄過錢塘的隱逸詩人林逋，提到其「故廬在孤山處士橋，死葬於廬側」[149]。這位梅妻鶴子的和靖先生，詩語孤峭澄淡，在西湖居住了二十年，未嘗入於城，死便葬在自己的廬舍旁。從他的身上，我們隱約可察中國古代文人及其建築之於死亡的「接納」與「開放」。然而即使如此，如是結果大概也與其廬所處之「孤山」有關──設若結廬在「人間」，在「鬧市」，在「宮廷」，其身後事亦未可知。

147 樂史、王文楚：《太平寰宇記》（卷之一百五十六），中華書局 2007 年 11 月版，第 2995 頁。

148 陳立、吳則虞：《白虎通疏證》（卷十一），中華書局 1994 年 8 月版，第 558 頁。

149 祝穆、祝洙、施和金：《方輿勝覽》（卷之一），中華書局 2003 年 6 月版，第 21 頁。

　　事實上，中國古人之於生死界限殊難嚴格區分。例如，什麼是「屍體」？何以謂「屍」？晁福林指出：「甲骨文有一字多形的情況，也有一形多字的情況。有些『屍』字其實與『人』根本看不出區別，只能依據卜辭文意而確定。因此，『屍』和『人』在甲骨文中可以說是一形而二字。若一定要從形體上將『屍』與『人』進行區分，實際是難以做到的。」[150] 甲骨文中的「人」、「屍」、「姎」、「夷」的形體都非常接近。所謂屍者，陳也，所謂屍者，主也，會把我們的目光引向「神主」，而有別於後世所謂的死者遺體。人的死亡，是不是生的延續，涉及神滅不滅的問題，固有神滅論與神不滅論之爭，但由於生死之間沒有等第的域限和差異，生死概念本身是抽象的，模糊生死並非絕無可能。例如，山西省垣曲縣古城東關遺址中的仰韶早期遺存，遺跡中發現了七座墓葬，「均分布於灰坑周圍，與遺址區無明顯分界」[151]。死者與生者的界限並不是那麼明顯。據悉，「1986 至1987 年度在偃師二里頭遺址所發現的二里頭文化墓葬，雖然相對集中的形成墓區，但它們一般都分布在以前，甚至當時的居住區內，死者的葬地與人們日常的居所相距甚近。有的墓葬成排的坐落在尚在使用的房基內，嬰幼兒埋葬在房屋牆根下。這類現象以前在二里頭遺址IV區曾有所發現，是一種值得注意的

150 晁福林：〈卜辭所見商代祭屍禮淺探〉，《考古學報》2016 年第 3 期，第 344 頁。
151 中國歷史博物館考古部、山西省考古研究所、山西省垣曲縣博物館：《山西省垣曲縣古城東關遺址IV區仰韶早期遺存的新發現》，《文物》1995 年第 7 期，第 41 頁。

第一章　開放：魏晉時期建築美學的胸襟

埋葬現象」[152]。墓葬區與生活區的接近甚至重疊，不能只用祭祀來解釋；無論出於何種原因，生者對於死者顯然沒有絕對的排斥和極端的拒絕。陶屋在漢墓中是十分常見的隨葬品，這從湖南耒陽花石坳漢魏墓葬所出土的 5 件陶屋[153]，耒花營第 1 號墓中的陶方屋、陶圓屋[154]，四川新津縣堡子山崖墓中的 7 件陶平房、2 件陶樓房[155] 等等中均可看到。建築本身已然是明器之作，蘊含著潛藏的裝飾性和紀念功能，乃至審美訴求，寄託著世人的居住理想，是生者為死者構擬幽冥世界的有機組成。建築工藝的應用本身並無地上與地下的限制，而只是一種應用技術。1956 年 4 月至 10 月於河南陝縣（今河南省三門峽市峽州區）發掘的東漢墓葬群的墓葬形制，除頂部疊澀成穹隆形的並列券式、平放對頭砌起的拱券外，「新出現一種順立對頭砌起的橫列券，凡墓頂採用此式者，平面都是長方形。這種券式或僅用於側室，或遍用於各室。南北朝以後的墓中，不再見到這種券式，但隋代的趙州大石橋卻正是使用這種方法砌券的」[156]。

152 中國社會科學院考古研究所二里頭工作隊：〈1987 年偃師二里頭遺址墓葬發掘簡報〉，《考古》1992 年第 4 期，第 301 頁。

153 湖南省文物管理委員會：〈耒陽花石坳的漢魏墓葬〉，《考古通訊》1956 年第 2 期，第 68 頁。

154 湖南省文物管理委員會：〈湖南耒陽東漢墓清理簡報〉，《考古通訊》1956 年第 4 期，第 23 頁。

155 四川省博物館文物工作隊：〈四川新津縣堡子山崖墓清理簡報〉，《考古通訊》1958 年第 8 期，第 34 ～ 35 頁。

156 黃河水庫考古工作隊：〈一九五六年河南陝縣劉家渠漢唐墓葬發掘簡報〉，《考古

可見，方法無界。

　　人的在世而出世，究竟如何理解？可以人與建築的「紐結」來理解。柳宗元〈宋清傳〉末句曰：「清居市而不為市之道。然而居朝廷居官府居庠塾鄉黨以士大夫自名者，反爭為之不已，悲夫！然則清非獨異於市人也。」[157] 市有市道，就像朝廷、官府、庠塾、鄉黨，各有其道；宋清居於市，卻不為市道，又不獨立於、異常於市人 ——「非獨異於」，甚是關鍵 —— 他出世，卻又在世，他在世，卻又出世的人生態度，透過他與「市」這樣一種建築所形成的文化氛圍的複雜關係表露出來。中國古代文化的道德性訴求糅合在生存需求中，常比政治意識形態更持久，而與建築有潛在關聯。《易》之井卦便有「改邑不改井」的講法。孔穎達曰：「『井』者，物象之名也。古者穿地取水，以瓶引汲，謂之為井。此卦明君子修德養民，有常不變，終始無改，養物不窮，莫過乎井，故以修德之卦取譬名之『井』焉。」[158] 邑邑遷改，井體有常，乃不變之物，這就是「差距」。不管誰做皇帝，人總需要進食，總需要飲水，此乃天經地義。井作為一種特殊的建築形式，蘊含著比權力的反覆無常更為真實的道德意涵。人的解釋力是無限的，人亦可把「井」解釋為

　　通訊》1957 年第 4 期，第 10 頁。

157　柳宗元：〈宋清傳〉，董浩等：《全唐文》（卷五百九十二），中華書局 1983 年 11 月版，第 5983 頁。

158　王弼、韓康伯、陸德明、孔穎達：《周易注疏》（卷八），中央編譯出版社 2016 年 1 月版，第 261 頁。

大地上的瘡疤。杜牧〈塞廢井文〉在提到「井」時便說：「人身有瘡，不醫即死；木有瘡久不封，即亦死；地有千萬瘡，於地何如哉？」[159] 當然，杜牧說的瘡疤是廢井。我們也可以換一種角度來看，在廢井「實之以土」，被充塞和填埋以前，杜牧尚且「為文投之」，這恰恰是一種對待建築的尊重。值得注意的是，井卦雖為巽下坎上，但其《象》曰：「木上有水，井。」[160] 巽者為風，入也，其在水下，固有源源不斷而所養無窮的井之美德，不過此處卻為木在下，或多或少都隱含著些許建築的木意在裡面。不過需要說明的細節是，古井多由甃成。「六四」即曰：「井甃，無咎。」〈子夏傳〉云：「甃亦治也，以磚疊井，修井之壞，謂之為甃。」[161] 可知井壁多由磚石疊造，木多為欄。

　　相宅與相墓本為二相，相宅早於相墓。「按《漢書‧藝文志》形法家，有《宮宅地形》二十卷是其證也。《漢志》始以《宮宅地形》與相人相物之書並列，或其術始萌於漢，尚未涉及葬法也。《後漢書‧袁安傳》載訪求葬地之事，或其術東漢已有之。按相宅之書，有《宅經》一種，舊本多題《黃帝宅經》。考《隋志》有《宅吉凶論》三卷，《相宅圖》八卷，《舊唐書》有《五

159　杜牧：〈塞廢井文〉，董浩等：《全唐文》（卷七百五十四），中華書局 1983 年 11 月版，第 7816 頁。

160　王弼、韓康伯、陸德明、孔穎達：《周易注疏》（卷八），中央編譯出版社 2016 年 1 月版，第 262 頁。

161　王弼、韓康伯、陸德明、孔穎達：《周易注疏》（卷八），中央編譯出版社 2016 年 1 月版，第 264 頁。

姓宅經》二卷，皆不云黃帝。考其書中稱黃帝二《宅經》，及淮南子，李淳風，呂才等《宅經》，凡二十九種，則作書之時，本不偽稱黃帝，乃術士之偽託。《宋書・藝文志》五行類有《相宅經》一卷，疑即《黃帝宅經》之傳本。相墓之書，舊傳有郭璞《葬書》一卷。考《晉書》本傳，載璞前河東郭公受《青襄中書》九卷，遂洞天文、五行、卜筮之術，璞門人趙載嘗竊《青襄書》為火所焚，不言其嘗著《葬書》也。《唐書》有《葬書地脈經》一卷，《葬書五陰》一卷，未言璞作。唯《宋志》載璞《葬書》一卷，方士代有增益，竟至二十卷。」[162] 起碼在王振鐸看來，《宅經》、《葬書》之流，皆為偽託，與黃帝、郭璞本人並無可靠關聯，多為後世方士的「集體行為」。即使如此，相宅與相墓作為兩大「理論體系」，其出現畢竟有先後，相宅在前，相墓在後。這意味著，墓穴的形制必然受到了先前宅相的啟發，是對生者居所的模仿 —— 如果把死後的世界當作某種更為抽象而純粹的精神寄託的話，這種寄託來自生活世界現世、紛繁、複雜，肉體與靈魂錯綜交織的實際理解和想像。

　　所謂「愛情」，生則同室，死則同穴。《世說新語・賢媛第十九》：「郗嘉賓喪，婦兄弟欲迎妹還，終不肯歸。曰：『生縱不得與郗郎同室，死寧不同穴！』」[163] 同室、同穴與「比翼鳥」、

162 王振鐸：〈司南指南針與羅經盤 —— 中國古代有關靜磁學知識之發現及發明（下）〉，《中國考古學報》1951 年第 5 冊，第 110 頁。

163 劉義慶、劉孝標、余嘉錫、周祖謨等：《世說新語箋疏》（下卷上），上海古籍出版

「連理枝」有沒有差異？前者更接近於一種與家庭、家族、族群發生關聯的情感，而「比翼鳥」、「連理枝」或為世俗所不容而愛有不得，掙扎出去，叛離出去，放諸自然，酣暢淋漓，與同室、同穴，生死相繫於沾溉著道德倫理色彩，「完成度」高，帶有社會性訴求的婚姻內部的情感究竟有別。換句話說，如果說建築是人居的宇宙，它首先維護的是人類作為種族的繁衍與存續。人們究竟如何面對一座建築的「死亡」？永熙三年（西元534 年），也即北魏孝武帝元修即位之三年，永寧寺浮屠毀於大火。元修和他派去的羽林軍莫不悲惜，垂淚而去。「百姓道俗，咸來觀火。悲哀之聲，振動京邑。時有三比丘，赴火而死。」[164]這座存世近二十年的浮屠，終究灰飛煙滅。殉葬的人牲或為被迫，比丘們卻是自覺的「赴火而死」。累木而構的中國古代建築，「灰飛煙滅」似乎成了它們共有的惡夢與宿命。它們固然已不再是某種外在於「我」的制度與符碼，它們是一種假設，更是一種寄託。

　　世人皆知「葉公好龍」的「橋段」，《家語》：「葉公好龍，窗壁圖畫龍形，真龍為之降，葉公見而喪其魄。」[165]在這個近乎玩笑的詼諧畫面裡，一個細節不容忽視，也即葉公所好之龍，

社 1993 年 12 月版，第 698 頁。

164　楊衒之、周祖謨：《洛陽伽藍記校釋》（卷一），上海書店出版社 2000 年 4 月版，第 47 頁。

165　樂史、王文楚：《太平寰宇記》（卷之八），中華書局 2007 年 11 月版，第 147 頁。

是圖畫在窗、壁上的龍的形體──葉公把他所好之龍，塗繪在了建築體上。世人只知嘲笑葉公，但換一種角度來思考，葉公所好，不過是審美意境。葉公為什麼一定要在愛上龍之圖形的同時愛上龍呢？他為什麼沒有選擇的餘地和拒絕的權利？葉公好龍之「好」，從現實性上來講，起碼說明，一方面，藝術是依附於建築的，藝術並非以單體獨立的形式出現，而建築是允許被刻繪，乃至被雕琢的；另一方面，人與建築、與建築之上的裝飾性圖案達成的有可能只是一種單純的審美關係，而不包含崇拜、寫實、變化的因素在裡面。建築體，更像是一個能夠寬容人的各種欲求的複雜體，它接納人的一切──人的一切經歷，人的一切情緒，人的一切理性，以及人莫可名狀的所有生死際遇。

建築與精神信仰

建築是否應當滿足個人存在，乃至個人之精神存在的預期？答案是肯定的。宿白曾將雲岡石窟分為三期，其中第二期，指的是自文成帝以後以迄太和十八年（西元 494 年）遷都洛陽以前的孝文帝時期，也即西元 465 年至西元 494 年之間，北魏的雲岡進入了它最繁盛的時期，石窟和龕像急劇增多。這一時期，「把主要佛像集中起來的小龕的形象，顯示禪觀這個宗教目的尤其明顯。這時窟龕不僅繼續雕造禪觀的主要佛像三世佛、釋迦、彌勒和千佛，並且雕出更多的禪觀時所需要的輔助

形象，如本生、佛傳、七佛和普賢菩薩以及供養天人等，甚至還按禪觀要求，把相關形象聯綴起來，如上龕彌勒，下龕釋迦。這種聯綴的形象，反映在釋迦多寶彌勒三像組合和流行釋迦多寶對坐及多寶塔上，極為明顯。這樣安排，正是當時流行的修持『法華三昧觀』時所必要的」[166]。一方面，這一時期的佛教傳播本身，尚未確立嚴格依據判教系統而分門別取的宗派，六家七宗不過是一種之於佛學義理理解上的討論與區別，佛教弘法的過程，仍舊是以禪師、律師、經師、論師、法師等名目，貫徹以不同的修為方式而介入的，所以，禪觀的對象並無類別上的選擇、區分；另一方面，印度佛教般若論轉向中國佛性論的變革尚未完成，時人之於佛性的理解，仍被「組織」、「交融」在對般若智慧的凝思、冥想與透悟中，觀想依舊是禪觀的主體，此觀想依舊是透過外觀而非內省來加以導引和踐履的。正因為如此，兩方面交互作用，造成了僧伽、居士對佛教龕窟之刻趨之若鶩 —— 其立意和目的，恰恰是為了培養個人參佛的戒與定。

　　「和尚」也需要「建築」。[167]黃滔〈龜洋靈感禪院東塔和尚碑〉中有句話說：「和尚之道，不粒而午，不宇而禪，與虎狼雜居，

166 宿白：〈雲岡石窟分期試論〉，《考古學報》1978 年第 1 期，第 31 頁。

167 佛教大興土木，營造梵宮淨土，亦為儒門排佛之「把柄」。李翱〈去佛齋論〉中便提到：「於是築樓殿宮閣以事之，飾土木銅鐵以形之，髡良人男女以居之，雖璿室象廊，傾宮鹿臺，章華阿房，弗加也，是豈不出乎百姓之財力歟？」[李翱：〈去佛齋論〉，董浩等：《全唐文》（卷六百三十六），中華書局 1983 年 11 月版，第 6425 頁。]誰出錢，很重要，這在李翱看來，是一種文化導向。

所謂菩薩僧信矣。」[168] 「不宇而禪」，不代表沒有「建築空間」
而禪；與虎狼雜居，不代表放棄人居 —— 石窟作為佛教僧侶的
建築空間，不僅召喚著人們對於岩居、穴居、山居的記憶，同
樣可與岩棺葬、石窟瘞埋建立聯想。中國古人之於「隱居」是
有常例、有條件的 —— 有「待」。《易》之豐卦「上九」有「豐
其屋」而「自藏」的講法，孔穎達曰：「處於豐大之世，隱不為
賢，治道未濟，隱猶可也；三年豐道已成，而猶不見，所以為
凶。」[169] 隱居實際上是一種對時勢的判斷，以及判斷之後的自我
選擇 —— 如果判斷有誤，抑或過於堅持自我選擇，便會呈現凶
相。無論如何，一個人隱居了，或許飽含著精神灑脫的成分，
卻也成就了迴避政局的表態；性愛山水，只是這一表態的「附
加值」，是「溢出」的部分。以個人所處的現實環境而言，「穴
居」大不好。《易》之需卦「六四」有「需於血，出自穴」句，
王弼的解釋有言：「穴者，陰之路也，處坎之始，居穴者也。」[170]
何謂「陰之路」？「陰之路」乃幽隱之道。一個人居住在穴裡，
是處在「坎坷」、「坎限」、「坎險」之中的。所以，「穴居」作
為隱逸之途，內含的只是隱士對於日常人生的「背叛」與思考。

168 黃滔：〈龜洋靈感禪院東塔和尚碑〉，董浩等：《全唐文》（卷八百二十六），中華
　　書局 1983 年 11 月版，第 8701 頁。

169 王弼、韓康伯、陸德明、孔穎達：《周易注疏》（卷九），中央編譯出版社 2016 年
　　1 月版，第 299 頁。

170 王弼、韓康伯、陸德明、孔穎達：《周易注疏》（卷二），中央編譯出版社 2016 年
　　1 月版，第 65 頁。

第一章 開放：魏晉時期建築美學的胸襟

《世說新語·言語第二》：「庾公嘗入佛圖，見臥佛，曰：『此子疲於津梁。』於時以為名言。」[171] 把佛本人、佛弟子、與佛有關的人士比作「津梁」，尋常可見，如僧肇〈答劉遺民書〉。與此類似，更為常見的溢美之詞是「棟梁」，如《世說新語·賞譽第八》中庾子嵩對和嶠的「目測」與評價——「有棟梁之用」[172]。津為水，梁為橋，所謂津梁，無非水上之橋梁，嫁接此岸與彼岸，自度度人的意思。橋梁這一稱謂本身把河道、河岸家園化、建築化了；人經過橋梁，實則經過了建築的單元。柳宗元〈岳州聖安寺無姓和尚碑銘〉中有句話說：「性海吾鄉也，法界吾宇也，戒為之墉，惠為之戶，以守則固，以居則安，吾閭里不具乎？」[173] 鄉、宇、墉、戶，皆為建築學術語，與性海、法界、戒、惠，通設無礙——所謂教義，所謂宗旨，被建築化的同時，建築亦沾溉了思性的深蘊。

　　佛教文化是一種夾帶著多元特質的文化「潮流」，其於六朝建築的影響無處不在，例如紋樣。陳從周曾經提到：「六朝這個時代，佛教在中國已非常昌盛，同時佛教又傳入了許多的建築藝術形式，尤其在裝飾花紋方面。無疑的，柱礎必然會受影

171 劉義慶、劉孝標、余嘉錫、周祖謨等：《世說新語箋疏》（上卷上），上海古籍出版社 1993 年 12 月版，第 102 頁。

172 劉義慶、劉孝標、余嘉錫、周祖謨等：《世說新語箋疏》（中卷下），上海古籍出版社 1993 年 12 月版，第 426 頁。

173 柳宗元：〈岳州聖安寺無姓和尚碑銘〉，董浩等：《全唐文》（卷五百八十七），中華書局 1983 年 11 月版，第 5938 頁。

響的，將實用與美觀連結起來，其見於山西大同雲岡石刻的有
人物獅獸等形狀，更有須彌座式的，而與後世關係最大的當以
『覆盆』、『蓮瓣』二種。」[174] 柱礎的意義在於分散透過柱身傳遞
的屋頂荷重。早期地穴式建築柱身下會有夯壓捶打的土塊，殷
代建築可見以石卵為礎或銅礎，漢代的柱礎既有石卵的凸起，
又有倒置的「櫨斗」，以及原始的「覆盆」形狀，然而，柱礎飾
以紋樣，尤其是帶有佛教意味的紋樣，卻是六朝以來的獨特表
現。這種帶有藝術造型的處理方式一直延續到唐代，在河北正
定開元寺鐘樓、山西五台山佛光寺正殿，以及西安大雁塔門楣
石刻圖、敦煌壁畫中均有所呈現，只不過變「高瘦」為「低平」，
構造也日臻複雜──「覆盆」之上已然有了「盆唇」。[175]

　　佛教講觀想，乃至在塔窟中面壁而思，是可與中國古代建
築的建制「對話」的。崔豹《古今注・都邑第二》：「罘罳，屏
之遺像也。塾，門外之舍也。臣來朝君，至門外當就舍，更詳
熟所應對之事也。塾之言，熟也。行至門內屏外，復應思惟。
罘罳，復思也。漢西京罘罳，合板為之，亦築土為之。每門闕
殿舍前皆有焉。於今郡國廳前亦樹之。」[176] 這畢竟不同於面壁
而思。一方面，思考的主體、對象、內容、結果都不盡相同，

174　陳從周：〈柱礎述要〉，《考古通訊》1956 年第 3 期，第 92 ～ 93 頁。

175　參見陳從周：〈柱礎述要〉，《考古通訊》1956 年第 3 期，第 93 頁。

176　崔豹、王根林：《古今注》（卷上），《博物志（外七種）》，上海古籍出版社 2012
　　　年 8 月版，第 123 頁。

起碼一個思的是佛理，一個思的是如何在朝堂上應對；另一方面，塾、罘罳，合於建築體內，是附屬於建築體的，與身在「荒野」的塔窟有不同。然而，即使如此，塾、罘罳，也依舊提供了人思考的場域，提醒了人需要去思考，實與塔窟之壁在功能性上有異曲同工之效。[177]

　　塔之於死亡的意涵，之於屍體的處理，之於涅槃的期待，移植中土仍舊流行，最普遍的形式如石穴瘞埋。塔常列於西南。宋齊邱〈仰山光湧長老塔銘〉提到，「門人具梵禮塔於山之西南隅，表至德也」[178]。在龍門石窟中，唐代前期龍門瘞穴有兩種形式，一為塔形穴，一為龕形穴。所謂塔形穴，「是就岩壁上刻石塔一座，下鑿方形瘞穴一孔，穴內安放僧人骨灰，因而這種塔下鑿穴的塔應是僧人的墓塔，即舍利塔」[179]。這種瘞穴的高、寬、深一般都不超過 50 公分；瘞穴之上，雕有塔的形式，在三至七層左右；塔上刻龕，即塔龕的合流。這種形式不是龍門石窟的獨創，「甘肅永靖炳靈寺石窟大寺溝窟龕群的

177 廟本身與佛教並無關聯。崔豹《古今注・都邑第二》：「廟者，貌也，所以彷彿先人之靈貌也。」崔豹、王根林：《古今注》（卷上），《博物志（外七種）》，上海古籍出版社 2012 年 8 月版，第 123 頁。」「先人之靈貌」之「先人」，並不一定指的是佛祖，而多謂人祖。正是在這一意義上，我們才能夠理解何謂「太廟」，何謂「廟堂」，何謂「廟號」。

178 宋齊邱：〈仰山光湧長老塔銘〉，董浩等：《全唐文》（卷八百七十），中華書局 1983 年 11 月版，第 9112 頁。

179 李文生、楊超傑：〈龍門石窟佛教瘞葬形制的新發現 —— 析龍門石窟之瘞穴〉，《文物》1995 年第 9 期，第 73 頁。

北段，中層岩面上分布著 25 個浮雕石塔，雕刻時間自北宋至明清，這些石塔的塔身部分都開鑿有一個方形洞穴，其內安放著僧人的骨灰」[180]。類似形式暗含的邏輯，在本質上與塔式窟一致。塔的形制不可一律，紛繁複雜，其級數一般為單數，亦有例外。例如位於河南滎陽賈峪鄉陰溝村大周山巔，始建於北宋仁宗年間（西元 1023 年至西元 1063 年）的滎陽千尺塔，俗稱「曹皇后塔」——宋仁宗為解皇后曹氏思鄉之情而建。這座塔即為八級六角形樓閣式塔。[181] 塔立在哪裡？在荒野中嗎？塔的所立之處本來就是一個生機盎然的建築「系統」。李訥〈東林寺舍利塔銘〉記錄了東林寺上坊舍利塔乃宋佛馱跋陀羅禪師所立，「爾其一經地理，接化鳥之南圖，一緯天文，承斗牛之北次，崗巒出沒，下積風雲，洲島縈迴，旁羅井邑，割東林之淨壤，揆西域之神模，瀑水周軒，爐峰對溜，丹楹翠栱，標回日月之宮，寶綴珠欀，影出雲霓之路」[182]。這個「系統」經緯分明，東西結合，周流環繞，對列共生，毫無死亡的肅殺之氣，毫無荒野的蒼茫落寞。這是一個充盈的世界，一個豐沛的世界。崔琪〈唐少林寺靈運禪師塔碑〉提及靈運：「始知夫心外無法，

180 李文生、楊超傑：〈龍門石窟佛教瘞葬形制的新發現——析龍門石窟之瘞穴〉，《文物》1995 年第 9 期，第 77 頁。

181 參見河南省古代建築保護研究所、滎陽縣文物保護管理所：〈滎陽千尺塔勘測簡報〉，《文物》1990 年第 3 期，第 78 頁。

182 李訥：〈東林寺舍利塔銘〉，董浩等：《全唐文》（卷四百三十八），中華書局 1983 年 11 月版，第 4470 頁。

所得者皆夢幻耳，然後觀大地土木，無非佛剎焉。」[183] 在這裡，「心外無法」是依據，是條件，基於這一依據、這一條件，大地以及大地上的土木皆為佛剎。建築被意義化、教義化的同時，透顯為時間極速流變的瞬間，即生即滅，空無所有。此在現世的建築，已儼如寓於當下之淨土。唐以前的佛寺是以塔為中心的，以後則以殿堂為中心，由涅槃旨趣走向普濟眾生，其間經歷過漫長的過渡與轉換。始建於東魏興和二年（西元 540 年），名淨觀寺，後於隋開皇十一年（西元 591 年）改名為解慧寺，唐開元年間又改為開元寺的河北正定開元寺，寺內磚塔、鐘樓橫向並立，便是這一過渡、轉換的象徵。[184]

　　人乃天地之靈，長留天地間，與天地並生，三才並立。這句話有時說明的是宇宙論，但有時，它「暗示」的是「身體美學」。商代貴族的墓葬最顯著的特點，即大量的人以及牲畜的殉葬 ——「人牲」的數目，可以高達上百人。「殉葬人的身分和待遇各有不同，但都是墓主人的奴隸。殉葬的牲畜，以馬與狗為最多。各種類型的墓，都在墓底的正中設一長方形的小型坑穴，其位置正當墓主人屍體腰部之下，故稱『腰坑』，坑內埋進殉葬的人或狗。即使是平民的墓，也往往有埋狗的腰坑。」[185] 這

183 崔琪：〈唐少林寺靈運禪師塔碑〉，董浩等：《全唐文》（卷三百三），中華書局 1983 年 11 月版，第 3080 頁。

184 參見劉友恆、聶連順：〈河北正定開元寺發現初唐地宮〉，《文物》1995 年第 6 期，第 63 頁。

185 王仲殊：〈中國古代墓葬概說〉，《考古》1981 年第 5 期，第 450 頁。

是一個非常典型的案例，它告訴世人，宇宙是存在的——墓室頂部穹窿上所繪製的日月星象，指示出一個宇宙的存在——人的生死，皆在這個宇宙中；但是，屬於人，屬於墓主人的殉葬品、奴隸、牲畜，卻是以墓主人的身體來布局、來安放的。此類案例甚多。1984 年秋在河南安陽苗圃北地發掘的殷墓群共 43 座，有「腰坑」者 30 座，未見「腰坑」者 9 座，其餘 4 座狀況不明；用狗殉葬者 13 例，約占三分之一；可見這一葬式的流行。[186] 殷墟大司空 M303 墓底中部有一「腰坑」，口長 0.9 公尺、寬 0.35 公尺，底部長 0.75 公尺、寬 0.3 公尺，坑內有殉狗一隻。[187] 西安老牛坡發現的 38 座商代墓葬中，31 座有「腰坑」，其中，M5、M8、M11、M25 等 20 座腰坑中均有殉人，占到二分之一之多，共殉葬 97 人。[188] 除此之外，這一現象還發現於河南安陽孝民屯商代墓主社會身分地位較低的墓葬內。[189]「腰坑」起碼說明，墓主人的身體在墓葬整體結構上具有不可估量的重要價值。中國古代建築歷來重視「腰線」，與此形制可謂不無關聯。

186 參見中國社會科學院考古研究所安陽隊：〈1984 年秋安陽苗圃北地殷墓發掘簡報〉，《考古》1989 年第 2 期，第 123 頁。

187 參見中國社會科學院考古研究所安陽工作隊：〈殷墟大司空 M303 發掘報告〉，《考古學報》2008 年第 3 期，第 355 頁。

188 參見劉士莪：〈西安老牛坡商代墓地初論〉，《文物》1988 年第 6 期，第 23 頁。

189 參見殷墟孝民屯考古隊：〈河南安陽市孝民屯商代墓葬 2003～2004 年發掘簡報〉，《考古》2007 年第 1 期，第 27 頁。

　　《白虎通》中明確記載過「五祀」系統。「五祀者，何謂也？謂門、戶、井、灶、中溜也。所以祭何？人之所處出入，所飲食，故為神而祭之。何以知五祀謂門、戶、井、灶、中溜也？〈月令〉曰：『其祀戶。』又曰：『其祀灶』，『其祀中溜』，『其祀門』，『其祀井』。」[190] 根據〈曲禮〉的講法，大夫有五祀；根據〈禮祭法〉的講法，天子立七祀，諸侯立五祀，大夫立三祀，士立二祀；《御覽》引鄭駁《異義》云王為群姓立七祀，分別為司命、中溜、門、戶、國行、大厲，灶，與此亦稍有區別。為什麼要有五祀？「祭五祀所以歲一遍何？順五行也。故春即祭戶。戶者，人所出入，亦春萬物始觸戶而出也。夏祭灶。灶者，火之主，人所以自養也。夏亦火王，長養萬物。秋祭門，門以閉藏自固也。秋亦萬物成熟，內備自守也。冬祭井。井者，水之生藏在地中。冬亦水王，萬物伏藏。六月祭中溜。中溜者，象土在中央也。六月亦土王也。」[191] 空間與時間是相通的，「五祀」實則對應著一年四季的五行，春對戶，夏對灶，秋對門，冬對井，六月對中溜。《白虎通》所開的對應名單還很長，例如，祀戶祭脾，祀灶祭肺，祀門祭肝，祀井祭腎，祀中溜祭心。脾者土也，肺者金也，肝者木也，腎者水也，心者藏也。另外，《五行大義》引鄭駁《異義》又有春祭先脾後腎，

190 陳立、吳則虞：《白虎通疏證》（卷二），中華書局 1994 年 8 月版，第 77～78 頁。
191 陳立、吳則虞：《白虎通疏證》（卷二），中華書局 1994 年 8 月版，第 79～80 頁。

夏祭先肺後肝，季夏祭先心後肺，秋祭先肝後肺，冬祭先腎後脾的講法，《白虎通》也還有祭戶以羊，祭灶以雞，祭中溜以豚，祭門以犬，祭井以豕的講法，不可一概而論。無論如何，首先，建築是需要被祭祀的。不是在建築中祭祀，而是祭祀建築；不是祭祀建築的整體，而是祭祀建築的分部與功能。其次，建築與五行八卦這一文化母體是密不可分的。五行八卦本身蘊含的時間，會與建築空間結合，構築一個時間與空間相互應證的宇宙。再次，建築不只是人經驗存在的內外界限，建築還對應著人的身體，對應著人的內臟。從某種程度上來說，建築是一種「身體美學」。建築的「身體」，與人的「身體」，異質同構，如同生命的漣漪不斷向外擴散的分層。最終，建築中包含著權力的「影子」。這種權力是一種組織結構，透過五行的相生相剋，相互牽扯和制衡。人在五行中，人就是五行。

第一章　開放：魏晉時期建築美學的胸襟

第二章
程式：唐宋時期建築美學的理性

　　法度與制度不同，制度需要架構，法度卻是一種在具體的行為過程中提高操作之效率的標準化尺度。尺度所注重的，不再是如何塑造空間，而是如何準確的控制結構。[001] 唐宋時期，中國文化蘊含著「向內轉」的整體趨勢，之於建築美學同樣有所表現；建築越來越心性化，是建築「走下」廟堂，「散漫」於民間的結果。

001 房屋的結構本身是可以充當空間分界的。1987 年 7 月於山西太原南郊金勝村發掘的唐代壁畫墓中，「墓室四壁以紅色粗線繪出房屋的立柱、斗拱、闌額和枋，它既象徵著房屋，又兼作界格，將畫面分成一個個相對獨立的部分。這種做法與西安羊頭鎮總章元年（西元 668 年）李爽墓，太原金勝村四號、六號墓的做法幾乎完全一樣，具有唐代前期墓室壁畫的特點」。（山西省考古研究所：〈太原市南郊唐代壁畫墓清理簡報〉，《文物》1988 年第 12 期，第 58 頁。）這種分界不是嚴格意義上的分割、區隔，但它在視覺上的確具有隔離空間的效果 —— 獨立本身是相對的，建築中的空間尤其如此。

第二章 程式：唐宋時期建築美學的理性

第一節 操作的法度

斗拱與壁畫：技術的圓熟

在構造上，斗拱的發展，至關重要的一步，在於平行與垂直的「交角」出現，即華拱的出現。華拱使一斗二升、一斗三升的平行承托伸展出垂直角度，使斗拱這一結構本身由二度平面世界「跳入」三度立體世界。在四川三台郪江崖胡家灣 1 號墓後室後壁中央位置，矗立著一根通高 1.9 公尺的十二稜柱，「柱上承龐大的櫨斗，櫨斗呈長方形，寬 0.68、高 0.34 公尺，其中耳 0.22、平 0.1、欹 0.02 公尺。櫨斗下有皿板。櫨斗前面和兩側（後側因與室壁相連，故未雕），都伸出拱子承散斗，兩側散斗間寬 1.86 公尺，共托枋子一周，散斗上所托兩根枋子呈垂直狀，均出頭。前方的拱子（相當於後世的華拱）再出令拱托室頂天花枋。令拱為一斗三升式斗拱，拱眼處採用透雕手法」[002]。據報告者稱，此為「全中國漢晉墓中前所未見」。重點是，「散斗上所托兩根枋子呈垂直狀，均出頭」。平行承托的荷載是單面性的，是一個截面，是平面的；華拱的出現卻打破了這一格局。華拱與令拱的交角，是轉角鋪作乃至柱頭鋪作之所以得以存在、得以發展的關鍵。在結構性上，華拱的意義遠遠高於令拱 —— 如有「偷心」之簡省。

002 三台縣文化體育局、三台縣文物管理所：〈四川三台郪江崖墓群 2000 年度清理簡報〉，《文物》2002 年第 1 期，第 37 頁。

　　華拱和下昂是斗拱中最為立體、最為突出的部分。1981 年冬，於河北曲陽南平羅村發掘出的北宋政和七年（西元 1117 年）墓，「墓室內壁用彩繪和磚雕表現出仿木結構建築。共有 6 根簷柱，每根簷柱上承托一組單杪四鋪作斗拱。其中華拱和下昂用磚雕構成，其他部分用紅、黃、白、粉、青等顏色畫出。簷柱上有米字、圓圈、菱形、斜線、半圓形等圖案，各柱上的圖案不同。闌額上畫有家禽和飛鳥。斗拱之上有一周連續三角紋帶」003。彩繪是平面的，磚雕是立體的。這樣一組單杪四鋪作，作為一個整體，只用彩繪來表現，是很單薄的。巧妙的是，彩繪與磚雕構成了組合。這一組合從一個側面反映出一個問題，即華拱和下昂是斗拱中立體而突出的部分 —— 以磚雕來呈現它們，所呈現的正是它們之於結構的意義。

　　「斗拱」究竟有什麼用？羅哲文有過一種回答：「在梁下可以增加梁身在同一淨跨下的荷載力，在屋簷之下可使出簷加遠。」004 從直覺的經驗來看，斗拱是房屋橫豎 —— 橫材與豎材，也即梁枋、檁子與立柱的「結」、「交接」之處，更進一步觀察就會發現，斗拱是用分體組合的方法來完成這個「結」、這個「交接」的。斗拱具體可以分成最起碼的兩部分：方斗與曲拱 —— 有直有曲 —— 如是方圓的組接，不是一次性結束的，

003 保定地區文物管理所、曲陽縣文物保管所：〈河北曲陽南平羅北宋政和七年墓清理簡報〉，《文物》1988 年第 11 期，第 72 頁。

004 羅哲文：〈斗拱〉，《文物參考資料》1954 年第 7 期，第 45 頁。

第二章　程式：唐宋時期建築美學的理性

而可以層層疊疊，疊在一起，累積在一起，形成伸展、出跳，從立面的橫豎線條「跳出」矩形的視野。所以，斗拱一方面解決了屋頂荷載過於集中，不均衡、不穩定的難題，一方面形成了木構建築在審美情緒上立體的凌雲飛動的特效。

斗拱的完善是唐代建築的一大特徵。完善是指出跳多，開始大量的使用昂，增設枋，補間只用一朵等。這一時期的變化表現在，「斗拱由不出跳或最多只出兩跳，而且無昂等形式過渡到盛唐時期斗拱出跳增多，最外跳頭絕大多數都有令拱，柱頭縫以一拱一枋為一組，補間只用一朵等形式特點」[005]。出跳可以增加簷深，使之更廓大；令拱則以其穩定性的「本職」、「本能」，與華拱結合，提高了鋪作整體組織的平衡度；昂的設置是鋪作之所以構成三度立體性結構的關鍵步驟；補間鋪作的弱化、單朵不僅會在視覺上強化柱頭鋪作、轉角鋪作，而且，會客觀的使柱頭鋪作、轉角鋪作本身符合更為嚴格的用材、用量標準。具體而言，鋪作出跳的形制在唐代，至盛唐和晚唐，已日臻成熟。常見的組合形制有「七鋪作雙杪雙下昂、七鋪作出四杪、六鋪作出三杪、六鋪作單杪雙下昂、五鋪作單杪單下昂（含單杪單插昂）、五鋪作出雙杪、斗口跳等」[006]。這種種鋪作，與東漢轉角初步分位，橫拱的一斗二升、一斗三升，縱拱的不過

005 張鐵寧：〈唐華清宮湯池遺址建築復原〉，《文物》1995 年第 11 期，第 64 頁。
006 馮繼仁：〈中國古代木構建築的考古學斷代〉，《文物》1995 年第 10 期，第 44 頁。

一跳相比，與魏晉南北朝新出現的叉手補間，柱頭尚且偷心相比，與隋至於初唐開始使用單斗支替，補間仍不出跳，柱頭出跳仍偷心相比，盛唐、晚唐的斗拱鋪作無疑以其豪華陣容使這一技藝造極登峰。盛唐、晚唐的斗拱鋪作之所以偉大，最大的價值在於，它的組織是結構性的 —— 其內部構件，每一構件都具有結構性的意義。「從實物看，唐代柱頭斗拱後尾（裡跳）皆延成縱向梁或繳背，或做成半駝峰透過斗拱支托平棋方；用下昂時，昂尾壓在平槫下梁栿底處。斗拱與屋架結構緊密關聯，其本身具有強烈的結構意義。所以純裝飾性的斗拱構件在唐代尚無滋生之土壤。」[007] 裝飾性斗拱僅僅服從於視覺需求乃至審美期待，不承重，亦未實現左右制衡。這裡提到的是昂，除此之外，一方面，唐代的補間鋪作僅用一朵，因為結構性斗拱的用材碩大，所以補間鋪作大多在柱頭鋪作第二跳或第四跳的高度從柱頭枋出一跳或者二跳，基本上不用下昂。在補間不出跳的形制下，也就出現了叉手拱、蜀柱或一斗三升的隱刻。另一方面，轉角鋪作在盛唐以後漸趨成熟。戰國轉角使用 45°抹角拱；北朝開始使用 45°華拱；至於初唐，開始出現正、側、45°三向出跳，卻因偷心而無串束；到了中晚唐，隨著計心的使用，跳頭上瓜子拱、慢拱的延伸，角拱上平盤斗支高蓮臺以承簧枋，末跳角昂上別加由昂，上坐寶瓶以托角梁，轉角鋪作才終於成

007 馮繼仁：〈中國古代木構建築的考古學斷代〉，《文物》1995 年第 10 期，第 45 頁。

第二章　程式：唐宋時期建築美學的理性

熟起來。[008] 所以，綜合來看，盛唐、晚唐的斗拱鋪作確已把斗拱的結構性組織能量發揮到了極致。

在斗拱的具體做法上，補間的改變是宋以來之於唐最大的變化。如有學者指出，「宋與唐斗拱更顯著的差異在於補間做法。《法式》中補間與柱頭鋪作形制已完全一致。實物從宋初至宋末均見二者一致這種手法在流行。而在宋初，至多在宋中期以前，有的建築雖補間、柱頭不完全一致或存部分差異，但二者出跳數及始跳位置一致，跳頭上橫拱配置（單拱重拱、偷心計心）也一致，唯出跳時杪拱、下昂或斜拱的使用有時不盡相同。不管怎樣，就占主導地位的做法來說，補間、柱頭整朵鋪作外輪廓多已達到統一，這使宋代斗拱在五代基礎上與唐的區別加大」[009]。根據《法式》的講法，當心間的補間做兩朵，餘各間一朵，或逐間兩朵 —— 補間朵數本身與唐就有差異，更不用說補間做法的問題。補間的增設、其形制與柱頭的一致，大大的改變了斗拱的視覺印象 —— 從錯落的參差之美過渡為平鋪的一律之美。這為後世的明清做法奠定了基調。

轉角鋪作作為結構性要求的重要性大於補間鋪作，從某種意義上來說，轉角鋪作是必須的，補間鋪作則並非一定要有。如 1992 年 4 月，河南省修武縣郇封鄉大位村發現的金代雜劇磚

008 參見馮繼仁：〈中國古代木構建築的考古學斷代〉，《文物》1995 年第 10 期，第 48 頁。

009 馮繼仁：〈中國古代木構建築的考古學斷代〉，《文物》1995 年第 10 期，第 58 頁。

雕墓，便出現過如是案例。「墓室只有轉角鋪作，無補間鋪作，
與林縣一中宋墓、石家莊『政和二年三月』宋墓相似。該墓櫨斗
左右置泥道拱，再上施散斗、泥道慢拱、散斗，櫨斗正面置單
下昂，上施交互斗，耍頭。耍頭作蚱蜢狀，昂嘴為琴面式。並
在泥道慢拱兩側各置一斗，而僅彩繪出拱的輪廓。這種斗拱結
構與禹州市坡街金墓和有『大定二十九年正月』題記的焦作電廠
金墓的斗拱結構基本相同。」[010] 從視覺上來看，墓室的斗拱結構
並不凸顯，泥道慢拱的形式「隱沒」在牆體中，彩繪拱的輪廓，
在一定程度上恢復了拱的視覺效應；然而在有限的空間內，轉
角鋪作的「必然性」都與補間鋪作的「可然性」構成了對比。另
如河北正定開元寺鐘樓，這座鐘樓的鋪作樣式雖為五鋪作雙杪
偷心造，裡轉四鋪作單杪，但也僅用於柱頭轉角，不施補間鋪
作。[011] 如是做法，多多少少與泥道慢拱、面寬、進深有關。

　　在文人畫流行之前，壁畫是視覺藝術的主要形式，而壁畫
在唐代建築中極為普遍，這不僅可從民居建築的壁作程度獲
悉，亦可從繪畫名家多參與了壁畫的製作而變相的了解。據《方
輿勝覽・京西路・郢州》之「五客堂」條可知，「唐李昉嘗畫五
禽於壁間，以鶴為仙客，孔雀為南客，鸚鵡為隴客，鷺鷥為雪

010　焦作市文物工作隊、修武縣文物管理所：〈河南修武大位金代雜劇磚雕墓〉，《文物》
　　　1995 年第 2 期，第 60 頁。
011　參見劉友恆、聶連順：〈河北正定開元寺發現初唐地宮〉，《文物》1995 年第 6 期，
　　　第 63 頁。

客，白鷳為閒客」[012]。「堂」的意義是什麼？正大也，光明也，迎來、送往，為的是東西南北中，八方來客匯聚一堂，李昉所繪「五禽」，恰可謂「五客堂」之基調的確立。郢州還另有「孟亭」，《唐詩紀事》：「王維過郢，畫孟浩然像於刺史廳，後名以浩然。」[013] 可見，當時的壁畫題材非常廣泛，不僅是裝飾性的元素，亦有紀念性的風格，且多為名家之作，如「江州廬山西林乾明寺經藏壁間，有唐戊辰歲樵人王翰畫須菩提像，世以王為與杜子美卜鄰者」[014]。經莊綽考證，西林所畫，乃王翰自仙州貶營道時過九江所作，「筆墨簡古，非畫工所能。自開元十六戊辰，逮紹興九年己未，四百一十二年矣」[015]。—— 此一「常態」，直至宋代亦是如此，亦如莊綽所言：「寧州要冊湫廟殿壁山水，皆范寬所畫。土地堂壁有包氏畫虎，趙評事馬，皆奇筆。」[016]

關於壁畫的民間故事，多帶有更為神祕的魔幻主義色彩。據《宣室志》記載，雲花寺殿宇既製，寺僧請畫工作畫，價錢談

012 祝穆、祝洙、施和金：《方輿勝覽》（卷之三十三），中華書局 2003 年 6 月版，第 591 頁。

013 祝穆、祝洙、施和金：《方輿勝覽》（卷之三十三），中華書局 2003 年 6 月版，第 591 頁。

014 莊綽、李保民：《雞肋編》（卷下），《雞肋編・貴耳集》，上海古籍出版社 2012 年 8 月版，第 71 頁。

015 莊綽、李保民：《雞肋編》（卷下），《雞肋編・貴耳集》，上海古籍出版社 2012 年 8 月版，第 71 頁。

016 莊綽、李保民：《雞肋編》（卷上），《雞肋編・貴耳集》，上海古籍出版社 2012 年 8 月版，第 18 頁。

不攏，畫工離去。接著來了兩位少年，說自己兄弟七人，未嘗畫於長安諸寺，想試一試。「且為僧約曰：『從此去七日，慎勿啟吾之戶，亦不勞賜食，蓋以畏風日侵鑠也。當以泥錮之，無使有纖隙；不然，則不能施其妙矣。』僧從其語，自是凡六日，闃無有聞。僧相語曰：『此必怪也。當不宜果其約。』遂相與發其封。戶既啟，有七鴿翩翩，望空飛去。其殿中彩繪，儼若四隅，唯西北墉未盡飾焉。後畫工來見之，大驚曰：『真神妙之筆也！』於是莫敢繼其色者。」[017]中國古人之「約」，從來都不是用來履行的，即使是人與神與鬼、與幽靈訂立之「約」，也總會有意外，總會有橫生的枝節。人們嚮往圓滿，卻也能敷衍由自己敗壞了的結局——結局總是可以接受的。在某種程度上，中國古人更得益於如是意外的敗壞，它像一個通道、道口，為人們透顯出那魔幻現實的面相，一個未知的世界會在不經意之間，跌跌撞撞的被打開。這七隻「望空飛去」的翩翩鴿仙，為什麼要化身為人，繪製畫作，敘述者並未明確交代，然而他們無疑可稱得上是藝術的使者——謙遜的來，驚慌的去，不像是為了寺僧，倒像是為了雲花寺，為了一座建築而甘願承擔風險，把自己暴露於世人面前。無論如何，雲花寺聖畫殿的七聖畫業已完成了。此言壁畫的創作者，畫中人物的「臨顯」則更為普

017 張讀、蕭逸：《宣室志》（卷一），《宣室志・裴鍘傳奇》，上海古籍出版社 2012 年 8 月版，第 11 頁。

遍。同樣是據《宣室志》記載，興福寺西北隅有隋朝佛堂，其北面牆壁畫有十光佛，據說是國手蔡生的手跡。後來，此堂年月稍久，寺僧打算修葺。「忽一日，群僧齋於寺庭，既坐，有僧十人，俱白晢清瘦，貌甚古，相次而來，列於席。食畢偕起，入佛堂中，群僧亦繼其後。俄而，十人忽亡所見，群僧相顧驚嘆者久之。因視北壁十光佛，見其風度與向者十人果同。自是僧不敢毀其堂，且用旌十光之異也。」[018] 十光佛的臨顯，其來去並未對現世造成任何影響；他們的乍現，只暗示了一條真理，即壁畫畫作中的人物是真實的 —— 這種真實是一種超驗的真實，卻也曲折的表現出藝術真實的原理。

　　1955 年發現的位於山東陽穀縣東 12.5 公里閻樓鄉關莊的密簷式石塔造於唐天寶年間，為一七級浮屠，在其上基座雙層平臺大簷須彌座的下層須彌座上，「束腰四面為內凹人面浮雕，面部表情豐富，為喜怒哀樂四相，每面四周凸起部分均線刻忍冬花紋」[019]。這四面人像，與上層須彌座束腰四面的伎樂人 —— 彈琴、擊鼓、拍板、彈鳳首箜篌者相對，亦可與其四隅力士呼應。人像為內凹，忍冬花紋為凸起，不僅造成了凹凸有別，主體與背景的錯落模式，而且在視覺上形成類似於焦點透視的縱深感。喜怒哀樂作為四種情緒「範本」，構成的是人之情緒被經

018 張讀、蕭逸：《宣室志》（卷九），《宣室志・裴鉶傳奇》，上海古籍出版社 2012 年
　　8 月版，第 68 頁。
019 聊城地區博物館：〈山東陽穀縣關莊唐代石塔〉，《考古》1987 年第 1 期，第 48 頁。

典化了的「全體」──佛教由有情向有覺轉識成智的度化生命，正是要從有情世間超越，植入涅槃寂靜的理想，這種超越與植入的前提，正是對情緒的分析、歸類與匯總。

金、元墓室多有壁畫，建築構件上一般都會上色，而卷草、纏枝為其流行的紋樣。1986 年 7 月發現的山西聞喜寺底金代磚雕壁畫墓室中，「墓內四壁及墓頂四面坡均彩繪壁畫，先刷白灰作為畫底，再以紅、黃、赭、黑、綠等色作畫。普柏枋用紅色勾勒木理紋。拱眼壁繪製纏枝牡丹及花草。斗拱刷紅色或粉紅色，用白色勾邊。橑簷枋用紅色繪卷草紋。墓頂四面拱坡各繪一盆牡丹花。墓室四壁相交處，普柏枋下沿，墓門邊緣均用紅色勾勒。棺床基座刷白色，抹角柱刷紅色，華板面罩白色底，用紅色繪纏枝牡丹」[020]。雖有五色，但其主基調無非紅、白，牡丹一直是北方畫作的主要題材，而卷草、纏枝，固為其主流模式。大小方格狀的平暗一般只在唐、遼時期的建築中使用。宋代建築壁畫依然多見。據《方輿勝覽·淮東路·淮安軍》之「紫極觀畫壁」記載：「李伯時嘗於壁間畫猴戲馬驚，而圉人鞭之，時稱奇筆。」[021] 這面畫壁在當時非常著名，蘇東坡、陳後山都曾為此李公麟之作題詩，並有石刻。另如《方輿勝覽·成都府路·永康軍》之「古蹟」，《劍南詩稿》云：「青城山中有

020 聞喜縣博物館：〈山西聞喜寺底金墓〉，《文物》1988 年第 7 期，第 70 頁。

021 祝穆、祝洙、施和金：《方輿勝覽》（卷之四十六），中華書局 2003 年 6 月版，第 822 頁。

第二章 程式：唐宋時期建築美學的理性

孫太古畫碧落侍中范長生舉手整貂蟬像，特妙。其詩云：『浮世深沉何足計，丹成碧落珥貂蟬。』」[022] 孫知微，字太古，正是五代後蜀及宋太宗、真宗時眉州彭山人，寓居青城白侯壩之趙村。建築的「裝飾」，在宋人而言已經非常普遍。周密《齊東野語‧曝日》曰：「余嘗於南榮作小日閣，名之曰獻日軒。幕以白油絹，通明虛白，盎然終日，四體融暢，不止須臾而已。適有客戲余曰：『此所謂天下都綿襖者。』相與一笑。」[023] 這一做法在當時是十分流行的 —— 謝無逸為此賦詩，何斯舉還油然作了〈黃綿襖子歌〉。

時尚與約束法度

想起唐朝，我們總會想起一個人，玄奘。何謂「奘」？余嘉錫所案《世說新語‧輕詆第二十六》曾經提及《方言》一云：「京、奘、將，大也。秦、晉之間，凡人之大謂之奘，或謂之壯。」[024] 這恰恰是對玄奘之「奘」的一種解釋。唐代建築之規模，亦給人雄奇廓大恢宏完整的印象。《舊唐書‧玄宗諸子傳》曰：「先天之後，皇子幼則居內，東封年，以漸成長，乃於安國寺東附苑城同為大宅，分院居，為十王宅。令中官押之，於

022 祝穆、祝洙、施和金：《方輿勝覽》（卷之五十五），中華書局 2003 年 6 月版，第 989 頁。

023 周密、張茂鵬：《齊東野語》（卷四），中華書局 1983 年 11 月版，第 66 頁。

024 劉義慶、劉孝標、余嘉錫、周祖謨等：《世說新語箋疏》（下卷下），上海古籍出版社 1993 年 12 月版，第 847 頁。

夾城中起居，每日家令進膳。又引詞學工書之人入教，謂之侍讀。十王謂慶、忠、棣、鄂、榮、光、儀、穎、永、延、濟，蓋舉全數。其後，盛、義、壽、陳、豐、恆、涼六（七）王又就封，入內宅。二十五年，鄂、光得罪，忠繼大統。天寶中，慶、棣又歿，唯榮、儀等十四王居院，而府幕列於外坊，特通名起居而已。外諸孫成長，又於十宅外置百孫院。每歲幸華清宮，宮側亦有十王院、百孫院。宮人每院四百餘人，百孫院三四十人。又於宮中置維城庫，諸王月俸物，約之而給用。諸孫納妃嫁女，亦就十宅中。太子不居於東宮，但居於乘輿所幸之禮院。太子亦分院而居，婚嫁則同親王、公主，在於崇仁之禮院。」[025] 為什麼要建造十王宅？為了隨時探望？為了其樂融融？隨時探望、其樂融融的目的背後，皆有道德表率之訴求，然而事實上，如是做法恐怕更多的是出於權力集中的圖謀和政局掌控的考量。值得注意的細節是，聚居「大於」聚集。十王宅裡聚居的不只是十個皇子，這些皇子也要婚喪嫁娶，也要成家立業，也要生生死死，十王宅也必然會「成住壞滅」——據《歷代宅京記・關中四》記載，唐德宗貞元十二年秋八月庚午，便增修望仙樓，廣夾城十王宅。無論如何，如是十王宅，終究帶入了龐大的整體的圓融的建築觀念，它涵蓋了建築作為血緣宗族的存在所映射出的原始的群落模式，亦把建築的開放、接

025 顧炎武：《歷代宅京記》（卷之六），中華書局 1984 年 2 月版，第 103 頁。

納、渾整的可能性發揮到了帝王家居的水準。

　　唐末城池的整體性日益凸顯。黃滔〈靈山塑北方毗沙門天王碑〉記述了當時開元寺靈山塑北方毗沙門天王一鋪的景象——其膺世尊帝釋錫號，居須彌山北，住水晶宮殿，領藥義眾為帝釋外臣，護南瞻部洲。與之相因的閩越有「大城焉，南月城焉，北月城焉，周圓二十六里四千八百丈，基鑿於地，十有五尺，杵土胎石而上，上高二十尺，厚十有七尺。外甃以磚，凡一千五百萬片。上架以屋，其屋曰廊。其大城之廊也，一千八百有十間。自廊凸而出之為敵樓，樓之層者二十有三。又角立之樓六，其二者層復層焉，皆欄干勾連，參差煥赫。而廊之若干步一鋪，鋪各一鼓，而司更焉。凡三十有六，謂之更鋪。其四面之門八，其南曰福安門，福安之東曰清平門，西曰清遠門，其北曰安善門，安善門之東曰通遠門，其東曰通津門，通津門之北曰濟州門，其西曰善化門，皆鐵扇銅局，開陽闔陰。門之上仍揭以樓，三間兩挾兩歃，修廊雙面遠碧。門之左右，又引而出之，為之亭，兩間一廈，又匪樓之門九，曰暗門焉。又水門三，其二樹櫨篩波，卸帆入舟，鳴舷柳浦，迴環一郭，堤諸萬戶，注之以堰二，渡之以橋九，鏡瑩虹橫，交舫走蹄，斯大城之制也」[026]。此城基本上是兩種元素的結合，高度

026 黃滔：〈靈山塑北方毗沙門天王碑〉，董浩等：《全唐文》（卷八百二十五），中華書局 1983 年 11 月版，第 8694 頁。

與廣度的結合，南方與北方的結合。敵樓 23 層，這無論如何都算是崇高的建築，建築與建築之間又有廊屋勾連，面積極大。與此同時，四面八門，符合北方都城之禮制，門又分水陸，兼具南方之特點。所以，晚唐都城的建制可以說是相當渾整的，它將整體性建築的現實圖景推向了複雜而圓融的意境。

中國的建築崇「高」嗎？這要看語境，看具體情形。陸游《老學庵筆記》：「蔡京賜第，有六鶴堂，高四丈九尺，人行其下，望之如蟻。」[027] 且不論四丈九尺是實指還是虛指，關鍵字是「蟻」——凌駕的差距所能帶來的威懾力，因高度而產生的權力的象徵意義，在中國古代建築中同樣存在。封演《封氏聞見記·明堂》：「垂拱四年，則天於東都造明堂，為宗祀之所，高三百尺。又於明堂之側，造天堂以俟佛像。大風摧倒，重營之。火災延及，明堂並盡。無何，又敕於其所復造明堂，俟於舊制。所鑄九州鼎，置於明堂之下。當中豫州鼎高一丈八尺，受一千八百石。其餘各依方面，並高一丈四尺，受一千二百石。都用銅五十六萬七百一十二斤。」[028] 何謂「俟」？「俟」就是相稱、相等齊。什麼樣的明堂能與武則天相稱、相等齊？封演的描述直截了當——「高三百尺」。為什麼要說高度？因為高度顯著。複製的明堂便不再說高度，只說相俟於舊制，而猶

027 陸游、李劍雄、劉德權：《老學庵筆記》（卷五），中華書局 1979 年 11 月版，第 63 頁。

028 封演、趙貞信：《封氏聞見記校注》（卷四），中華書局 2005 年 11 月版，第 33 頁。

言九州鼎。所以，屬於武則天的建築同樣以高大著稱。

　　據《舊唐書・高祖紀》，「貞觀八年，閱武於城西，高祖親自臨視，置酒於故未央宮，命突厥頡利可汗起舞，又令南越酋長馮智戴詠詩，既而笑曰：『胡、越一家，自古未之有也』」[029]。未央宮原為蕭何所造，李淵在此齊納胡、越，詩、舞，並為一家，多多少少有著政治象徵的意味。然而，與多元文化的碰撞、對話同步，唐代建築美學的風範的確凝聚著圓融的膽識與氣魄。唐代是一個文化交融的時代，這種交融既有彼此惡語相加的撕裂與兼併，亦有任人各取所需，複雜、多元的從容選擇。這一矛盾而爭執的「世相」，尤為突出的表現在人們對待崇佛與廢佛的態度上。傅奕不只一次的說過，「當下」的佛教「剝削民財，割截國貯」，以華夏之資，培養蕃僧之偽眾。而其〈請廢佛法表〉更曰：「臣閱覽書契，爰自庖犧，至於漢高，二十九代，四百餘君，但聞郊祀上帝，官治民察，未見寺堂銅像，建社寧邦。」[030] 這不是在挖歷史的祖墳，而是在斥責佛教在「二十九代，四百餘君」面前站不住腳。這句話，顯然是寫給帝王的，端正的是統治者的王權和視角。與傅奕同一時期的朱子奢，其〈昭仁寺碑銘〉曰：「聖無自我，不背時以成務。仁惟濟

029　顧炎武：《歷代宅京記》（卷之四），中華書局 1984 年 2 月版，第 59 頁。
030　傅奕：〈請廢佛法表〉，董浩等：《全唐文》（卷一百三十三），中華書局 1983 年 11 月版，第 1345 頁。

物，乃當流而義行。」[031] 這是當時流行的「因世」觀，「因」是根據，是緣於，而「世」則指的是當下現世。朱子奢的意思很明確，自東漢末年乃至隋末以來，這個世界還不夠暴力、罪惡、混亂、奄奄一息嗎？「不背時」，「乃當流」，聖仁才有實質的意義。他所強調的，正是令狐德棻所謂之「百姓之心，歸信眾矣」[032]，呂才的「以百姓心為心」[033] —— 佛教恰恰能夠滿足現世「百姓之心」的信仰需求。

佛教建築在中國古代建築史上，尤其是唐代建築史上地位之高是其他建築形式所無法望其項背的。[034] 佛寺之所以是組合建築的典型，佛殿之所以是單體建築的典型，並不是因為佛寺、佛殿是中國古代建築存世的最古老的例證 —— 漢墓前的雙闕、漢墓中的棺槨、先秦城牆的臺基，乃至遠古時期的地穴，無不早在佛教傳入中土之前便已成型；這是因為，佛寺、佛殿是一種自足的完整的平行於塵世的建築話語系統 —— 身為異在於凡塵俗世的宗教性符號，其部署規模、結構形狀與中國非

031 朱子奢：〈昭仁寺碑銘〉，董浩等：《全唐文》（卷一百三十五），中華書局 1983 年 11 月版，第 1362 頁。

032 令狐德棻：〈議沙門不應拜俗狀〉，董浩等：《全唐文》（卷一百三十七），中華書局 1983 年 11 月版，第 1389 頁。

033 呂才：〈議僧道不應拜俗狀〉，董浩等：《全唐文》（卷一百六十），中華書局 1983 年 11 月版，第 1637 頁。

034 寺本身為官府之舍。《風俗通義・佚文・宮室》：「寺，司也，廷之有法度者也，諸官府所止曰寺。」［應劭、王利器：《風俗通義校注》（佚文），中華書局 2010 年 5 月版，第 576 頁。］這裡提到的「廷」，據說是平正之義，所以有朝廷，有郡廷縣廷。平均正直而有法度，乃為寺而已。

第二章 程式：唐宋時期建築美學的理性

宗教性的日常民間建築的平面、結構均了無二致。質言之，佛寺、佛殿的形式、形制並不帶有宗教性；其宗教性功用、職能卻依舊使之得以歷經千餘年來政權的更迭演替、人世的劫難波折、自然的風霜雨雪。這兩條似乎存在悖論的邏輯變相組合，使得我們今天能夠看到如下結果 —— 以佛寺、佛殿為代表的唐代建築圓融了生活世界與彼岸世界的你我，而成就出了一個更為開放、更為複雜、更為弘闊的世界。

文化的交流與碰撞在建築素材中有著明顯的印跡。1974年，河北宣化下八里村曾發掘出遼天慶六年（西元1116年）張世卿壁畫墓，1989年，又在張世卿壁畫墓的北、東兩側發現了同時期的遼金墓葬。其M2墓室穹頂「中央懸銅鏡一件，鏡周用紅、黑二色繪重瓣蓮花一朵，蓮花直徑0.72公尺。蓮花外繪黃道十二宮，每宮直徑約0.13公尺。十二宮自牡羊宮（西北）起，向南依次為金牛宮（西）、雙子宮（西南）、巨蟹宮（西南）、獅子宮（南）、處女宮（東南）、天秤宮（東南）、天蠍宮（東）、射手宮（東北）、摩羯宮（東北）、水瓶宮（北）、雙魚宮（西北）。十二宮外用紅彩繪二十八宿星圖。二十八宿以婁宿始向南排列，最後以奎宿終。此外，星圖中在尾宿外用紅色繪太陽，昂宿外用黃色繪月亮。十二宮與二十八宿星圖均用藍色作底，繪在一直徑約1.82公尺的圓周內，以象徵碧空。星圖外輪繪一周十二生肖像。生肖像皆作人形，身著寬袖長袍，雙手執笏舉於

胸前，每人頭冠一相」[035]。宣化下八里村遼代墓群作為 1993 年中國十大考古發現之一，於 1993 年春，在張世卿墓西南和東南方又發現了兩座遼墓，影響非同小可。根據 M5 的出土墓志可知，M2 的墓主人為張恭誘，M5 的墓主人為張世古，張恭誘為張世古之長子，張世古崇尚佛教，死於遼乾統八年（西元 1108 年），與其子於天慶七年（西元 1117 年）同年下葬。正因為如此，M5 後室頂部壁畫同樣為以蓮花、黃道十二宮、二十八宿、十二生肖為主題的星圖。[036] 這些星圖與張世卿墓中的星圖基本相同，均是將西亞巴比倫黃道十二宮與中國的二十八宿合併繪製，只不過張世卿墓的十二宮在外，二十八宿在內，M2、M5 反之。無論如何，類似星圖在當時極為流行，十二宮與二十八宿兩系合併繪製，且無內外嚴格規定，在宇宙論層面，文化的對話與互動業已形成。

不過，唐朝以來，我們必須注意一個細節，即重祭輕葬的流行，這直接導致了墓室建築的邊緣化傾向。房玄齡不僅有〈臘祭議〉、〈封禪議〉，還有〈山陵制度議〉，所議主題無非「天道崇質，義取醇素」[037]。人們開始積極反思所謂高墳厚隴而珍物

035 張家口市文物事業管理所、張家口市宣化區文物保管所：〈河北宣化下八里遼金壁畫墓〉，《文物》1990 年第 10 期，第 8 頁。

036 參見張家口市宣化區文物保管所：〈河北宣化遼代壁畫墓〉，《文物》1995 年第 2 期，第 19 頁。

037 房玄齡：〈封禪議〉，董浩等：《全唐文》（卷一百三十七），中華書局 1983 年 11 月版，第 1385 頁。

畢備的厚葬之風究竟有何意義，是故，呂才〈敘葬書〉曰：「近代以來，加之陰陽葬法，或選年月便利，或量墓田遠近，一事失所，禍及生人，巫者利其貨賄，莫不擅加妨害，遂使葬書一術，乃有百二十家，各說吉凶，拘而多忌。」[038] 虞世南〈上山陵封事〉轉述過魏文帝為壽陵所作之終制，曰：「為棺槨足以藏骨，為衣衾足以朽肉，吾營此不食之地，欲使易代之後，不知其處，無藏金銀銅鐵，一以瓦器。」[039] 何謂「不食之地」？「不食之地」幾可等同於不毛之地、無用之地，是沒有產出、不能為人提供果實的，何必苦心經營？這帶有濃烈的實用主義氣息的「籌劃」、「算計」，為葬儀的簡化奠定了基調。張說〈和麗妃神道碑銘奉敕撰〉有句：「神往土清，願承恩而入道；形歸下土，期去禮而薄葬。」[040] 姚崇在〈遺令誡子孫文〉中更直截了當的指出：「凡厚葬之家，例非明哲，或溺於流俗，不察幽明，咸以奢美為忠孝，以儉薄為慳惜。……死者無知，自同糞土，何煩厚葬，使傷素業，若也有知，神不在樞，復何用違君父之令，破衣食之資。」[041] 這與其說是在放棄對死者死後世界的假設

038　呂才：〈敘葬書〉，董浩等：《全唐文》（卷一百六十），中華書局 1983 年 11 月版，第 1641 頁。

039　虞世南：〈上山陵封事〉，董浩等：《全唐文》（卷一百三十八），中華書局 1983 年 11 月版，第 1398 頁。

040　張說：〈和麗妃神道碑銘奉敕撰〉，董浩等：《全唐文》（卷二百三十一），中華書局 1983 年 11 月版，第 2336 頁。

041　姚崇：〈遺令誡子孫文〉，董浩等：《全唐文》（卷二百六），中華書局 1983 年 11 月版，第 2082 頁。

與探討，不如說是在粉碎生者忠孝價值觀念道德綁架的鐐銬。白居易也持類似觀點，他認為：「貴賤昧從死之文，奢儉乖稱家之義，況多藏必辱於死者，厚費有害於生人，習不知非，浸而成俗，此乃敗禮法傷財力之一端也。」[042] 另，何「重祭」之有？呂溫〈祭說〉：「寢廟雖不崇，而修除不可不嚴；牲物雖不腆，而享饋不可不親；器皿雖不備，而濯溉不可不潔；禮雖不得為，而誠意不可不盡。故齋宿薦徹，致愛與恭，豈可徇流俗燕褻之常，同鄙陋不經之事？」[043] 可見，地面「活動」之於地下「安置」的「彌補」，推動了墓室建築的退化趨勢。

唐人之於建築，拜請「安宅醮詞」的形式已非常流行。[044]《廣成集·安宅醮詞》：「臣以庸愚，不明玄理，因時改作，隨力興修，土木之功曾無避忌，穿鑿之處深有驚喧。或抵犯王方，或背違天道，致使龍神未守，居止非宜。恐迫凶衰，更延災厄。謹歸心大道，稽首三尊，按《靈寶》明科，修五帝大醮。虔恭懺謝，拜請符文。懺已往犯觸之非，祈將來安寧之福。」[045]

042 白居易：〈六十六禁厚葬〉，董浩等：《全唐文》（卷六百七十一），中華書局 1983 年 11 月版，第 6852 頁。

043 呂溫：〈祭說〉，董浩等：《全唐文》（卷六百三十），中華書局 1983 年 11 月版，第 6354 頁。

044 明堂的形制，時至唐代，已有各種可以參考的樣本，例如孔穎達〈明堂議〉裡提到的，明堂之「古今異制，不可恆然」——或「剪蒿為柱，茸茅作蓋」，或「飛樓架迥，綺閣凌雲」，或「四面無壁，上覆以茅」，或「上層祭天，下層布政」，出處不一，未可盡然。〔孔穎達：〈明堂議〉，董浩等：《全唐文》（卷一百四十六），中華書局 1983 年 11 月版，第 1472 頁〕

045 杜光庭、董恩林：《廣成集》（卷之十一），中華書局 2011 年 5 月版，第 155 頁。

此類形式亦可見於〈軍容安宅醮詞〉[046]、〈漢州王宗夔尚書安宅醮詞〉[047]、〈胡賢常侍安宅醮詞〉[048] 等等，其表述大都類同，以述由、懺謝、拜請、祈福為主要內容，多多少少蘊含著些許生態意味。相應於此的風水之術在宋代已經越來越形式化了。周密《齊東野語・楊府水渠》：「楊和王居殿巖日，建第清湖洪福橋，規制甚廣。自居其中，旁列諸子舍四，皆極宏麗。落成之日，縱外人遊觀。一僧善相宅，云：『此龜形也，得水則吉，失水則凶。』時和王方被殊眷，從容聞奏，欲引湖水以環其居。思陵首肯曰：『朕無不可，第恐外庭有語，宜密速為之。』即退督濠寨兵數百，且多募民夫，夜以繼晝。入自五房院，出自惠利井，蜿蜒縈繞，凡數百丈，三晝夜即竣事。」[049] 這在當時是一件震動朝野的大事，後來果然有人上疏，諫楊和王擅自引灌入於私第，只是當時皇上說，如果誰有「平盜之功」，「雖盡以西湖賜之，曾不為過」。這件事才算了結。後來，楊和王又在此基礎上建立了傑閣，藏思陵御札，上揭「風雲慶會」四字，取龜首下視西湖之象，自此百餘年無復火災。這似乎是一個典型案例，實則將風水泥實於形式，單純的追求形似，對於這一學說而言，是有害的。

046　杜光庭、董恩林：《廣成集》（卷之六），中華書局 2011 年 5 月版，第 81 頁。

047　杜光庭、董恩林：《廣成集》（卷之十二），中華書局 2011 年 5 月版，第 176～177 頁。

048　杜光庭、董恩林：《廣成集》（卷之十三），中華書局 2011 年 5 月版，第 181 頁。

049　周密、張茂鵬：《齊東野語》（卷四），中華書局 1983 年 11 月版，第 68～69 頁。

　　促使以法度約束建築的直接「起因」是建材。宋人周密《齊東野語・梓人掄材》：「梓人掄材，往往截長為短，斫大為小，略無顧惜之意，心每惡之。因觀《建隆遺事》，載太祖時，以寢殿梁損，須大木換易。三司奏聞，恐他木不堪，乞以模枋一條截用。上批曰：『截你爺頭，截你娘頭，別尋進來。』於是止。嘉祐中，修三司，敕內一項云：『敢以大截小，長截短，並以違制論。』即此敕也。大哉王言，豈區區靳一木哉？是亦用人之術耳！」[050] 何謂「模枋」？人所不能圍抱的大材，立柱可，何以用梁。這段文字中的關鍵字，是「顧惜」。這不是富有與貧困的對立，這是珍惜與浪費的對立。把掄材之道對應於用人，是希望從建築身上發掘更多的價值訴求、意義空間。無論如何，宋人之於材料的用量，都是一個社會話題。「利」這個詞本身是很抽象的，可以有各種意義。周密《齊東野語・汪端明》提到過其時「德壽宮」建房廊於市廛，凡門閫皆題「德壽宮」一事，汪端明便「袖出札子」，且謂：「陛下方以天下養，有司無狀，褻慢如此。天下後世，將以陛下為薄於奉親，而使之規規然營間架之利，為聖孝之累不小。」[051] 間架之「利」，也是「利」之一種，而直接關乎營造建構的欲望。[052]

050　周密、張茂鵬：《齊東野語》（卷一），中華書局 1983 年 11 月版，第 13 頁。

051　周密、張茂鵬：《齊東野語》（卷一），中華書局 1983 年 11 月版，第 15 頁。

052　橋梁之木材的用量是非常龐大的。據《方輿勝覽・浙西路・平江府》之「垂虹橋」條可知，該橋「東西千餘尺，用木萬計」。[祝穆、祝洙、施和金：《方輿勝覽》（卷之二），中華書局 2003 年 6 月版，第 37 頁] 可謂橫絕松陵，三吳絕景。

第二章　程式：唐宋時期建築美學的理性

　　除此之外，宋人的理性還表現在其對郭璞的批判上。羅大經《鶴林玉露·風水》曰：「郭璞謂本骸乘氣，遺體受蔭，此說殊不通。夫銅山西崩，靈鐘東應，木生於山，栗牙於室，此乃活氣相感也。今枯骨朽腐，不知痛癢，積日累月，化為朽壤，蕩蕩遊塵矣，豈能與生者相感，以致禍福乎？此決無之理也。」[053] 羅大經在此處對郭璞進行了全方面的質疑與批判，劃分生死界限，是其否定的呼聲中最有力的一擊 —— 死都死了，化成灰了，哪裡還來得了「活氣相感」？羅大經並沒有徹底拒絕萬物交感說，但堅持如是交感只存在於生命體與生命體之間，活物之間。這種看似帶有唯物主義傾向的表述，根本的邏輯仍在於劃分界限，生與死的界限，因與果的界限，此與彼的界限。

　　「法」的精神究竟來自於哪裡？來自建築文化。井本身就有「法」的意思。《風俗通義·佚文·市井》：「井，法也，節也，言法制居人，令節其飲食，無窮竭也。」[054] 井田為制，不是一個虛名。《墨子閒詁·天志中第二十七》：「今夫輪人操其規，將以量度天下之圓與不圓也，曰：『中吾規者謂之圓，不中吾規者謂之不圓。』是以圓與不圓皆可得而知之。此其故何？則圓法明也。匠人亦操其矩，將以量度天下之方與不方也，曰：『中吾矩者謂之方，不中吾矩者謂之不方。』是以方與不方皆可得而

053 羅大經、孫雪霄：《鶴林玉露》（丙編卷六），上海古籍出版社 2012 年 11 月版，第 208 頁。

054 應劭、王利器：《風俗通義校注》（佚文），中華書局 2010 年 5 月版，第 580 頁。

知也。此其故何？則方法明也。」[055] 我們今天總是說「方法」，其實不僅有「方法」，還有「圓法」，「方法」實乃「方圓之法」的簡稱──它內含著一種「法」的精神，這種「法」的精神，恰恰是從建築文化中產生的。這種「法」，是一種說話雙方業已事先接受的依據、尺寸、量度，乃至「制度」。秦始皇為什麼要統一度量衡？真的只是技術層面的考慮嗎？實際上，度量衡就是「法」，就是「法」的來源。然而，這種「法」在本義上並不是要求一個人怎麼做，一個人怎麼做有他的自由，但做出來的結果的得失，要以方圓之法來衡量。換句話說，如果一個人做出了不合法的方圓，如何？要麼重做，要麼不再進入制度的規範中。所以，在「法」的身上，更加帶有社會性，而不是真理性。它看重的是結果，不是初衷。不僅是輪人、匠人，所有的人都將以現實的規矩來丈量天下，規矩是既定的，規則是既定的，這就是「明」法──法明也。「法度」在唐代建築上同樣有所展現。據《方輿勝覽・浙西路・臨安府》之「題詠」，白居易〈答客問杭州〉一詩，其中有句：「大屋簷多裝雁齒，小航船亦畫龍頭。」[056] 此「雁齒」之原意，便是排列等齊的「階級」。這一切，正導致了《營造法式》的出現。[057]

055 孫詒讓、孫啟治：《墨子閒詁》（卷七），中華書局 2001 年 4 月版，第 207～208 頁。

056 祝穆、祝洙、施和金：《方輿勝覽》（卷之一），中華書局 2003 年 6 月版，第 23 頁。

057 在宋人那裡，「居住」一詞是一種「降免」。趙升《朝野類要・降免》中便有「居住」一條，指的是「被責者，凡云送甚（某）州居住，則輕於安置也」。〔趙升、王瑞來：《朝野類要（附〈朝野類要〉研究）》（卷第五），中華書局 2007 年 10 月版，

第二章 程式：唐宋時期建築美學的理性

宋人建築的實物形式，今天很容易看到。1991 年 7 月發掘的山西壺關縣黃山鄉下好牢村的宋墓，其墓室的南北兩壁斗拱結構基本相同，東西兩壁斗拱結構基本相同。南北兩壁的斗拱做法是：「枋上砌櫨斗，櫨斗口出華拱一跳，二跳作琴面昂上承令拱，令拱耍頭呈蚱蜢形。耍頭部繪有獸首紋。令拱之上砌出替木，替木塗朱，上砌出橑簷枋。斗拱各部繪彩畫，櫨斗朱紅色，泥道拱、慢拱為土黃及淺黃，上繪小團花。散斗、交互斗繪稜形圖案。斗拱之間設有一朵一斗三升攀間斗拱，朱地上施卷草圖案。斗拱之上部橑簷枋上做出方形椽頭，上鋪板瓦及獸首滴水。上部呈弧線形內收成頂。」[058] 東西兩壁的斗拱做法是：「普柏枋上砌櫨斗，櫨斗口出華拱，上承令拱，令拱出蚱蜢形耍頭。令拱之上砌有替木，上承橑簷枋，枋上板瓦滴水砌法與南北壁同。屋頂上部另砌出山花，做法為中間砌脊瓜柱、叉手，上承脊椽，作成人字形屋坡。墓室四壁拱眼壁內繪黃、紅色卷雲圖案。」[059] 由此可知，其南北兩壁為枋上砌五鋪作單杪單下昂斗拱，東西兩壁為單杪四鋪作斗拱。據該墓室北壁左側「宣和五年三月十八日」的墨書題記，其時間「節點」在西元 1123 年，為北宋末年。從做法上看，同於《營造法式》之體式

　　第 100 頁。]「安置」之責，比「居住」重，再重，則為「羈管」、「編管」，乃至「勒停」了。可見，「居住」一詞的外延在不斷擴展，而易於被制度文化所薰染。

058　王進先：〈山西壺關下好牢宋墓〉，《文物》2002 年第 5 期，第 42 頁。

059　王進先：〈山西壺關下好牢宋墓〉，《文物》2002 年第 5 期，第 44 頁。

以及五彩遍裝的彩畫制度，用色卻有所更改。可見，《營造法式》的推行是有效的 —— 其立意初衷，實為對取材制式的控制。

　　《營造法式》在現存的宋、遼、金古建築中多有呈現，堪稱「法典」。如山西朔州崇福寺的彌陀殿，其建造時間，其明間脊槫下題記為「維皇統三年癸亥……拾肆日己酉巳時特建」，可知是金皇統三年（西元 1143 年）。這座彌陀殿考慮到禮佛需求，不僅使用了減柱造，使用了類似於近代工藝的人字杈架，使用了雙重替木，並且，「斗拱是彌陀殿最可重視的部分，前後簷柱頭鋪作上用了八鋪作『雙杪三下昂，單拱，偷心造』，是《營造法式》中規定最大限度的做法」[060]。

　　《營造法式》的「斗拱」之法，其最為顯著的特徵即鋪作雄大，簷出如翼，現實的案例如創建於遼開泰九年（西元 1020 年）的遼西義縣（今遼寧義縣）奉國寺，其斗拱的做法為：「櫨斗施於普柏枋上，在櫨斗上出四跳，下兩跳為華拱，上兩跳為昂，就是雙杪雙昂的做法。上昂上施令拱，令拱上置三個散斗托著替木，以承托橑簷槫，華拱卷殺每頭四瓣，與宋營造法式的做法一樣。」[061] 這種做法從視覺上看，給人最直接的深刻印象是平直。它所謂的普柏枋以及闌額的出頭均為平切的形制，不如明清，甚至不如元代 —— 元明清以來，以圓、弧為主 —— 如是

060 羅哲文：〈雁北古建築的勘查〉，《文物參考資料》1953 年第 3 期，第 55 頁。

061 于倬雲：〈遼西省義縣奉國寺勘查簡況〉，《文物參考資料》1953 年第 3 期，第 87 頁。

第二章 程式：唐宋時期建築美學的理性

斗拱基本上是以直線來呈現的，而少用曲線，「批竹昂」顯然有別於明清的「霸王拳」。換句話說，簷出如翼的「翼然」絕非虛指，而就像是屋頂的生命之翼在承重的條件下凌空展翅的姿態——它在翱翔。

柱礎與紋樣的結合，肇始於六朝，至於宋代，則全然符合工整的雕刻做工，構圖十分嚴謹。陳從周曾把宋元時期的柱礎紋樣與《營造法式》相近的實例羅列如下：「（一）海石榴花——河北安平縣聖姑廟（元）；（二）牡丹花——江蘇吳縣甪直保聖寺（宋）；（三）蕙草——遼寧義縣奉國寺（遼）；（四）水浪——江蘇吳縣甪直保聖寺（宋）；（五）卷草——江蘇蘇州羅漢院（宋）；（六）鋪地蓮花——江蘇吳縣甪直保聖寺（宋）；（七）龍水——山東長清縣雲岩寺（宋）；（八）寶裝鋪地蓮花——江蘇吳縣甪直保聖寺（宋）；（九）八邊形——江蘇蘇州開元寺、吳縣甪直保聖寺（宋）；（十）寶裝蓮花——山西霍縣舊縣府；（十一）覆蓮——江蘇吳縣甪直保聖寺（宋）；（十二）重層柱礎（上刻合蓮，下刻卷葉）——河北曲陽縣八會寺（金）；（十三）仰蓮帶如意頭——河北安國縣三聖庵（宋）；（十四）盤龍寫生花——河南登封縣中嶽廟（宋）；（十五）仰覆蓮而作須彌座——河南修武縣文廟（明）。」[062]《營造法式》雖為北宋建築之「官書」，但宋室南渡後，重刻於蘇

062 陳從周：〈柱礎述要〉，《考古通訊》1956 年第 3 期，第 97 頁。

州，故可在江南古代都會建築中找到諸多佐證。以藝術表現的素材樣式來看，寫生花、如意圖，是這個時代的「新寵」。花草植物取代獅獸動物而成為柱礎紋樣的主題，所帶來的影響不只是生命衝動、原欲的淡出、弱化，更多的是裝飾意味的濃烈、強化 —— 以規則的重複性植物藤蔓為主體，種種花草紋樣與幾何紋樣相互生發，差別無幾。《營造法式》的原則同樣表現在仿木的墓室構造中。1953 年 11 月發掘的山西新絳三林鎮橋西區西南角乾山腳下的兩座磚墓中，一號墓為典型的仿木磚室墓。「柱頭上承托普柏枋，枋下有欄額。柱頭普柏枋之上各有斗拱一朵，轉角與柱頭鋪作皆相同。雙下昂重拱五鋪作。櫨頭左右出泥道拱，拱上承托柱頭枋，枋上隱出慢拱。第一跳上出翼形拱，第二跳跳頭出耍頭，令拱上托替木，以承托挑簷椽。兩昂皆為琴面。它的特點是斗歛皆向內傾，拱皆兩端卷殺，拱瓣很明顯。另外它的材與契為 10 與 6 公分之比，櫨斗耳、平、歛為4、2、4 公分之比，斗拱的全高與柱高為 0.5 與 1.04 公尺之比。這都與宋營造法式所規定的尺寸比例基本上是相等的。」[063]

063 楊富斗：〈山西新絳三林鎮兩座仿木構的宋代磚墓〉，《考古通訊》1958 年第 6 期，
　　第 37 頁。

第二節　從工匠到文人

工匠的文人化與文人的建築體驗

　　周密《齊東野語‧真西山》講過一個有趣的故事：「真文忠公，建寧府浦城縣人，起自白屋。先是，有道人於山間結庵，煉丹將成。忽一日入定，語童子曰：『我去後，或十日、五日即還，謹勿輕動我屋子。』後數日，忽有扣門者，童子語以師出未還。其人曰：『我知汝師死久矣！今已為冥司所錄，不可歸。留之無益，徒臭腐耳。』童子村樸，不悟為魔，遂舉而焚之。道者旋歸，已無及。繞庵呼號云：『我在何處？』如此月餘不絕聲，鄉落為之不安。適有老僧聞其說，屬聲答之曰：『你說尋「我」，你卻是誰？』於是其聲乃絕。」[064] 一個該有多麼傷心的道人！在這故事裡的三個人物，道人、童子、老僧，分別扮演了失落者、掘墓人和哲學家三種不同的身分。失落的道人看上去是最無辜的，他既輕信了自己的童子，也只能無奈的接受老僧的勸說。老僧的哲學素養絕非尋常如道人者可比，一套「我」與無「我」論的說辭說得破、解決得了這世間所有的難題。童子還算「樸」嗎？前來叩門的魔鬼怎麼看，都像是童子的心魔，是童子分化出去的「影子」；而童子無論如何都不是一個虔誠的守護者，虔誠是單純的結果，他太複雜了。這個故事裡有一處

064 周密、張茂鵬：《齊東野語》（卷一），中華書局 1983 年 11 月版，第 11～12 頁。

細節耐人思索，道人在離開之際，對童子說，不要輕易觸動我的「屋子」，他所說的「屋子」，其實就是他自己的身體。童子聽信了魔鬼的話，認為道人已死，「舉而焚之」，這個「之」，指代並不明確，從邏輯上判斷，應該指的是道人的肉身；道人之後回來，「繞庵呼號」，說明「庵」還是存在的，童子並未一併燒毀。綜合起來看，只有一種解釋，也即「屋子」是道人現實的經驗的軀體 —— 軀體儼然成為盛裝「靈魂」的「屋子」。建築分擔了自我的成分，如果軀體可以被建築化，心靈的建築化也就是順理成章的事情。

　　建築素來是匠人事業，由匠人操作完成。匠人與木料的關係如何來描述？有一個很美的詞語，叫「知音」。符載〈謝李巽常侍書〉：「雖跡在丘壑，而心非長往，且山木之挺者，憂良匠之不來，室女之容者，憂士夫之不娶，某雖屛愚，材貌俱微，實求知音。」[065] 知音覓知己，良匠覓良材。建築構件需要大量輔助手法，榫卯本身經歷了漫長的發展過程，各種附件與之如影隨形。楊鴻勳曾經提到：「在原始社會晚期，社會上最重要的公共建築，其木構件多桿節點大約還是紮結構造。黃河流域發現仰韶文化時期的骨鑿，約可證明已創造了簡易榫卯；長江流域原始社會晚期干欄建築遺存的木構，提供了直交榫卯的

065 符載：〈謝李巽常侍書〉，董浩等：《全唐文》（卷六百八十八），中華書局 1983 年 11 月版，第 7052 頁。

實物證據。猜想進入奴隸制社會之初，即使奴隸主宮殿木構，可能還沒有徹底廢除紮結。待青銅冶煉、鑄造技術和產量發展到一定階段，才發明用銅件代替紮結以解決複雜節點的構造問題。」[066] 這一論斷或多或少帶有線性乃至單線性歷史觀念的「遺痕」，不過它起碼顯示了一種事實，即青銅金屬固件在建築的完善，尤其是榫卯的成熟過程中產生了舉足輕重的作用。事實上，版築承重牆的加固是一種直至秦漢殿堂仍在使用的做法——如使用豎向桿件壁柱、橫向桿件壁帶，皆為木質。建築上釭的製作靈感與車飾、車釭相通，內部中空、穿木，而產生收納、緊固作用的，如「簀」，實際上是一個銅版箍套，後來多被稱為「列錢」，自西漢起，逐漸從構造性的構件蛻化為裝飾性的構件。木構件的裝飾無非三種，金飾、彩飾、雕飾；金釭的裝飾意匠直至清代，也便成為「箍頭」、「藻頭」的處理。木作作為一種操弄的技術，於隋唐幾可攝人魂魄。據《朝野僉載》傳言：「將作大匠楊務廉甚有巧思，常於沁州市刻木作僧，手執一碗，自能行乞。碗中錢滿，關鍵忽發，自然作聲云『布施』。市人競觀，欲其作聲，施者日盈數千矣。」[067] 楊務廉所為，「把戲」而已，但這一「把戲」卻是用高超的木作構思、巧妙而精湛的技藝來完成的；「市人競觀」的對象，固然不是木刻而成的

066 楊鴻勳：〈鳳翔出土春秋秦宮銅構——金〉，《考古》1976 年第 2 期，第 106 頁。

067 張鷟：《朝野僉載》（卷六），《唐五代筆記小說大觀》（上），上海古籍出版社 2000 年 3 月版，第 81 頁。

僧侶，而是能夠發聲之機關，或者說匠人木作的過人本領。依此為據，構造隋唐建築的匠人木作之水準，可以想見。

「鬼斧神工」一詞本身關乎建築的傳說。在民間，建築一日可畢、一夜可成的「神話」不絕於耳。據《方輿勝覽·江西路·隆興府》之「玉隆萬壽觀」條可知，「唐有道士胡惠超，有道術，能役鬼神。其創觀也，以夜興工，至曉則止。今正殿雄麗，非人工所能致」[068]。夜興曉止，「不可思議」的迅疾和完成度，使得鬼神角色的加入順理成章。胡惠超使用的是道術，而非匠工、技藝，企圖宣揚的是「能役」鬼神的超自然力量。換一種角度來看，建築手法的純熟更易於演化出「神乎其技」的傳奇。據《方輿勝覽·淮西路·黃州》之「王元之」條，黃魯直嘗題其墨跡後云：「掘地與斷木，智不如機舂。聖人懷餘巧，故為萬物宗。」[069]黃庭堅說得明確，「聖人」何以能成為萬物之宗？正在於其所懷之機巧——如果沒有種種「機巧」，人何以與物別？

不過，技藝並不只是操作技術。據《方輿勝覽·湖北路·江陵府》之「漢陰叟」條，《寰宇記》：「楚人，居漢水之陰。子貢南遊，見丈人為圃鑿池，抱甕出灌園，用力多。子貢教之鑿木為桔槔。丈人曰：『吾聞有機事者，必有機心也。』」[070]首

068 祝穆、祝洙、施和金：《方輿勝覽》（卷之十九），中華書局2003年6月版，第339頁。

069 祝穆、祝洙、施和金：《方輿勝覽》（卷之五十），中華書局2003年6月版，第892頁。

070 祝穆、祝洙、施和金：《方輿勝覽》（卷之二十七），中華書局2003年6月版，第486頁。

第二章　程式：唐宋時期建築美學的理性

先，此處之「機」，並非西方工業文明之「機械」、「機器」乃至科學理性，而更類似於技術操弄，為的是方便、省力，指的是機運，是機關，是樞紐、核心環節，它所喻示的是一種潛在的效率、結果優先論。其次，「機事」、「機心」，在這裡使用，正說明了建築、園林與技藝有著密切而深厚的關聯。最終，「漢陰叟」的故事告訴我們，建築作為文化現象，或可分為兩種：其一，是以「子貢」為代表的「匠人」之謀，如何提高效率，呈現結果，是子貢之「教」的重點；其二，是以「丈人」為代表的「文人」操守，「丈人」修的不是園圃，而是心性，他造園，是為了完成自我內心的修行 —— 類似於一種過程哲學，效率是次要的，結果是次要的，重要的是過程，重要的是築造過程中身心所體驗到的實際內容。以「機巧」為出發點，恰可應證建築文化矛盾而牴牾的「雙面性格」 —— 建築從來不是獨立自為的，建築的複雜性，與當時社會文化需求的不可一律相輔相成。

羅隱〈二工人語〉曾經講過一個有趣的異聞：「吳之建報恩寺也，塑一神於門。土工與木工互不相可。木人欲虛其內，窗其外，開通七竅，以應胸藏，俾他日靈聖，用神吾工。土人以為不可，神尚潔也，通七竅，應胸藏，必有塵滓之物，點入其中，不若吾立塊而瞪，不通關竅，設無靈，何減於吾？木人不可。遂偶建焉。立塊者竟無所聞，通竅者至今為人禍福。」[071] 此

071 羅隱：〈二工人語〉，董浩等：《全唐文》（卷八百九十六），中華書局 1983 年 11

條恰可與莊子所言混沌鑿竅而死對應。木人使用木材、木構了嗎？沒有。土人使用土坯、版築了嗎？沒有。「材質」顯示的「身分」不是重點 —— 如果這是重點，報恩寺門前塑神，豈能由兩個工人裁決？木人、土人實則代表著兩種對待「偶像」是否需要「中空」的思路。混沌致死，死於鑿取；偶像靈通，靈在中空 —— 立意判然有別。越到「後來」，人們對於生命的「中空」越能報以同情與理解 ——「空」被氣化的同時，更易於被心化、被靈化。

柳宗元曾經寫過許多人物小傳，其中最吸引人的，是〈梓人傳〉。這篇小傳，足以實現文人士大夫對建築工匠的歷史定位。梓人究竟應當具有怎樣的歷史定位？柳宗元做過一個總結，「審曲面勢者」也。世人所謂的「都料匠」，有兩個關鍵字，一為「審」，一為「勢」。梓人盲目的接受現成的材料嗎？非也，乃「審」也。如何「審」？以規矩繩墨的方圓曲直來判斷。梓人盲目的接受現成的形式嗎？非也，乃「勢」也。何「勢」之有？超越於形，涉及於氣，對蘊藉著生命體態的趨向加以理解。所以柳宗元感嘆曰：「彼將捨其手藝，專其心智，而能知體要者歟？吾聞勞心者役人，勞力者役於人，彼其勞心者歟？能者用而智者謀，彼其智者歟？是足為佐天子相天下法矣，物莫近乎此也。」[072] 這個定位非常高！柳宗元認為，建築工匠是「能知體

月版，第 9356 頁。

072 柳宗元：〈梓人傳〉，董浩等：《全唐文》（卷五百九十二），中華書局 1983 年 11

第二章　程式：唐宋時期建築美學的理性

要」的人──憑「心智」，不憑「力氣」。梓人已經打破了勞心者與勞力者的界限，他甚至能夠「佐天子相天下法」！柳宗元如此「謬讚」梓人的合法性是什麼？中國文化本身就是一個「術」的世界，神乎其技之「術」通貫於社會結構、人生哲學、道德倫理，以及經驗認知，極端的表述，乃有「術」無「學」。梓人、建築工匠及其所營造的建築，在中國文化的「譜系」中一定不是可有可無的，而是一種象徵，一種系統，一種足以彰顯中國文化之深層脈息、內在蘊奧的組織。

當一位帝王造起一座宮殿時，他內心究竟在想什麼，不得而知，但他表露出來的情緒，不是得意，而是慚愧，無論這是多麼的「虛偽」。貞觀二十一年（西元 647 年）秋七月丙申，唐太宗作玉華宮於宜君縣之鳳皇谷，手詔曰：「永言思此，深念人勞，一則以慚，一則以愧，何則？匈奴為患，自古弊之。十月防秋，人血丹於水脈，千里轉戰，漢骨皓於塞垣，當此之疲，人不堪命，尚興未央之役，猶起甘泉之功。」[073]「匈奴為患」？這一年，唐以龜茲侵掠鄰國為由，太宗命阿史那社爾、契苾何力、郭孝恪等率大軍攻擊龜茲；下一年，太宗詔以右武衛大將軍薛萬徹為青丘道行軍大總管、右衛將軍裴行方為副將，帶兵三萬餘人及樓船戰艦，自萊州泛海擊高麗。帝王所謂「慚

月版，第 5985 頁。

073　顧炎武：《歷代宅京記》（卷之六），中華書局 1984 年 2 月版，第 79 頁。

「愧」，從來都是要打引號的。重點是，帝王興立宮室與其引領、秉持道德垂範之間的錯位，從來都是公開的，不需要再做解釋。化解這一錯位的託詞顯得更加「虛偽」，唐太宗說：「但以養性全生，不獨在私在己；怡神祈壽，良以為國為人。」[074] 宮殿的「體」內，從來都糾纏著權力的塑造以及維持，踐履道德以及踐踏道德的悖論。有趣的是，歷史即使在建築身上亦展示出其「生死」的「輪迴」。根據〈高宗本紀〉的記載，永徽二年（西元 651 年）秋九月癸巳，僅僅四年後，高宗「詔廢玉華宮為佛寺，苑內及諸曹司舊是百姓田宅者，並還本主」[075]。苑囿、園林卻並不是帝王的「專權」、「特產」，據《方輿勝覽‧湖北路‧澧州》之「白善將軍」條，「白公勝之族，為楚將。白公欲亂其國，乃召之。將軍曰：『從子而亂其國，則不義於君；背子而發其私，則不仁於族。』遂棄其祿，築圃灌園終其身」[076]。時值春秋，武將似乎更易於遭遇道德命題的兩難。透過築造、灌溉實現自我解脫，早在先秦時期就業已出現 —— 白善將軍主動「割捨」塵緣，終其一生「築圃」、「灌園」 —— 園圃儼然成為他拒絕世俗紛爭的新世界。

　　至於唐末，只聽得司空圖淒厲的「發聲」：「道之不可振也

074 顧炎武：《歷代宅京記》（卷之六），中華書局 1984 年 2 月版，第 79 頁。
075 顧炎武：《歷代宅京記》（卷之六），中華書局 1984 年 2 月版，第 79 頁。
076 祝穆、祝洙、施和金：《方輿勝覽》（卷之三十），中華書局 2003 年 6 月版，第 543 頁。

久矣。儒失其柄，武玩其威，吾道益孤，勢果易凌於物，削之
又削，以至於庸妄。」[077] 這個世界上的道理再多，落實下來，
終究不過兩種：一為庸妄，一為超越；庸妄者自陷，超越者自
絕 —— 凡大道理者，此兩條不可或缺，而僅存其一者，也便瀕
臨滅絕。從邏輯上說，宇宙與人的內心世界乃至道德倫理，有
密不可分的關聯。陶淵明〈答龐參軍〉中有句：「歡心孔洽，棟
宇惟鄰。」[078] 此處所謂「棟宇」，實則潛藏著「里仁為美」的道德
訴求。所幸的是，唐人之於流動的時空有著極為深刻的理解。
劉允濟〈天行健賦〉：「形也者大無之精，語其動兮孰知其動，
語其行兮孰見其行，得不詳所由稽，所以歷土圭以窮妙，因渾
儀而探理。左出右沒，不行則何以變三辰之度，上騰下降，不
動則何以為萬象之始，履柔兮居常，配坤兮秉陽。」[079] 此欲考其
詳之「考」，實則為證明 —— 土圭、渾儀的真正意義，恰恰是為
了證明已然被認定的「形」的「行」性、「動」性。在劉允濟的
表述邏輯裡，「形」之「行」性、「動」性與其「變三辰之度」、
「為萬象之始」是不可分的既成的因果關係。這一邏輯與建築所
塑造的空間感須臾不可分離。圓融是需要有情緒的準備的。時

077 司空圖：〈將儒〉，董浩等：《全唐文》（卷八百八），中華書局 1983 年 11 月版，
　　第 8500 頁。

078 陶淵明、謝靈運：《陶淵明全集（附謝靈運集）》（卷一），上海古籍出版社 1998
　　年 6 月版，第 3 頁。

079 劉允濟：〈天行健賦〉，董浩等：《全唐文》（卷一百六十四），中華書局 1983 年
　　11 月版，第 1679 頁。

值隋唐，人有了一種逐步「成熟」的情緒，那便是「悵惘」。據《方輿勝覽・廣東路・惠州》「趙師雄」條，《龍城錄》載：「隋開皇中，趙師雄遷博羅。一日，天寒日暮，於松竹間酒肆旁舍見美人淡妝素服出。近時已昏黑，殘雪未銷，月色微明。師雄與語，言極清麗，芳香襲人，因與之扣酒家門共飲。少頃，一綠衣童來，笑歌戲舞，師雄醉寢，但覺風寒相襲。久之，東方已白。起視，大梅花樹上有翠羽啾嘈。相顧月落參橫，但悵惘而已。」[080] 這個故事或許會被「神話」的氛圍所「籠罩」——趙師雄在松竹間酒肆旁遇見、夢見的美人乃梅花神，綠衣孩童實為翠鳥——但卻並非「悵惘」的來由。人為什麼會「悵惘」？因為經歷了一個完整的過程，「悵惘」是這過程結束之後的心理體驗；其與對象的距離，由遠及近，由近及遠，來過，又走了。

　　時值唐代，「不確定性」理論正在醞釀。在世人眼中，神仙是無形的——神仙可知、可識，甚至可見，卻是偶然的、不經意的，終於無形。據《太平寰宇記・河東道十・代州》「五台縣」之「五台山」條所輯《水經注》云，此山「往還之士，稀有望見其村居者，至詣訪，莫知所在，故俗人以此山為仙者之都矣」[081]。如果知其所在，也就無所謂仙不仙都了。韋處厚〈興福

080 祝穆、祝洙、施和金：《方輿勝覽》（卷之三十六），中華書局 2003 年 6 月版，第657 頁。
081 樂史、王文楚：《太平寰宇記》（卷之四十九），中華書局 2007 年 11 月版，第1028 頁。

寺內道場供奉大德大義禪師碑銘〉曰：「豈可以一方定趣決為道耶？故大師以不定之辨，遣必定之執，袪一定之說，趣無方之道。」[082] 如果說確定性理論必然指向宗教的話，不確定性理論則給了信徒「播撒」自我情感和理性的空間——「定趣」往往基於預設，外在的他者的事先預設，「無方」更易於抒發個人的當下情懷。在「一定」與「不定」之間，事實上並無所謂執與破執的問題，「一定」為執，難道「不定」而放縱無端的欲望就不是執嗎？同樣是執，立場不同而已。從「一定」走向「不定」，並不是走向了真理，而是走向了接納、通融，甚至審美——正因為「不定」，主體存在的意義被「放大」了。難道「一定」，主體存在的意義就會被「縮小」？晚唐來鵠〈儒義說〉云：「儒者無定，不約其事而制之，何必曰儒？苟若是，則曰儒曰佛曰道，何怪耶？」[083] 如果凡事一律「約其事而制之」，自然「一定」，人的主體性何在？「不確定性」理論的出現，使得複雜的對象和多元的思性得到更多理解，而建築、建築文化正是這樣一種游離在各種知識譜系之間的複雜體。唐代的宗教性建築本身，就是與民居不可分的。張說〈唐玉泉寺大通禪師碑銘〉中提到：「尉氏先人之宅，置寺曰報恩。」[084] 所謂功德院，其中「功

082　韋處厚：〈興福寺內道場供奉大德大義禪師碑銘〉，董浩等：《全唐文》（卷七百十五），中華書局 1983 年 11 月版，第 7353 頁。

083　來鵠：〈儒義說〉，董浩等：《全唐文》（卷八百十一），中華書局 1983 年 11 月版，第 8532 頁。

084　張說：〈唐玉泉寺大通禪師碑銘〉，董浩等：《全唐文》（卷二百三十一），中華書

德」二字，首推建築。

　　在建築紛繁複雜的諸種價值意向中，最令人心馳神往的是其潛藏其間的審美訴求。建築與審美的「同構」在歷史的長河裡綿延不絕，於變幻莫測的同時一脈相承。漢代畫像石在墓室中所營造的藝術氛圍，充分展現出時人之於建築功能的理解。1965 年冬，南京博物院在徐州東北約 20 公里處的青山泉白集清理的東漢畫像石墓共有畫像石刻 24 幅，「作為後人奠祭地的祠堂，裡面都布置著墓主奢侈淫逸的生活場面，以及妄圖長生不老、永遠富貴榮華的幻想內容。除此，尚有前呼後擁魚貫而來祭祀的賓客，亦布置在祠堂的左右兩壁和後牆上，以顯示墓主生前的政治和經濟地位。前室，即所謂『前堂』，象徵著住宅的門庭，都刻劃關於『車水馬龍』、『門庭若市』迎賓接客的景象。中室即『明堂』，是代表房屋的正廳，除了奇禽、異獸、嘉禾等內容以象徵『祥瑞』降臨外，主要布置賓主燕宴，並有歌舞助樂。此外，中室通往兩耳室門口刻有武庫（武器架），中室通往後室門口又有直櫺窗，都是仿照生前住宅而設計的。耳室即便房，又稱『藏閣』，是存放兵器（武庫）和車輿（車庫）的地方，故沒有石刻布置。後室，即所謂『後堂』，或稱『後寢』，是放置棺具的，以象徵臥室。除後壁有雙頭鳳凰、交頸聯歡以表示夫婦恩愛和睦，鋪首啣環、勇士鬥獸以禳厭妖魔等內容

　　局 1983 年 11 月版，第 2335 頁。

第二章　程式：唐宋時期建築美學的理性

外，不再另刻其他畫像」[085]。這座東漢墓葬的形制嚴格依照「中軸」原則布局，祠堂、前堂、明堂、後堂在同一軸線上，依序排列，形成縱貫而逐堂深入的格局；24 幅畫像石在題材上大概可分為兩類，一為現實生活之模擬，一為祥瑞圖案之幻想，並無異樣。這座「尋常」的漢墓帶給我們的啟示主要有兩點：其一，祠堂與墓室「連結」，說明時人之於「屍體」的隔離與拒絕十分有限 —— 生者的活動，尤其是祭奠，與屍體的存留在空間上不可割裂。類似「結構組織」在安陽侯家莊「亞字形墓」的墓室上，安陽小屯的「婦好」墓以及大司空村的兩座長方形墓坑上均可見到，即後世所謂「享堂」。[086] 其二，建築的「職能」可分為兩種，外向型與內向型，祠堂、前堂，甚至明堂，是外向型建築，僅有後堂屬於內向型建築 —— 外向型建築更能激發時人之於藝術的感知與關注，由此而來的造型提供給他人欣賞，時值漢代，墓室壁畫的創作並不具備給予其墓主人自我內心陶冶情思的初衷。

　　司空圖在唐代美學史上的地位毋庸置疑，《二十四詩品》的價值核心正在於它提出了象外之象、味外之味的觀點 —— 關於「意境」的具象而深入的刻劃與描繪。據《方輿勝覽·江東路·南康軍》之「白鶴觀」條，《漁隱叢話》：「蘇子瞻云：『司空

085　南京博物院：〈徐州青山泉白集東漢畫像石墓〉，《考古》1981 年第 2 期，第 149 頁。

086　參見王仲殊：〈中國古代墓葬概說〉，《考古》1981 年第 5 期，第 450 頁。

表聖自論其詩得味外味，『棋聲花院閉，幡影石幢高』，此句最善。』」[087]「棋聲」、「幡影」皆為虛指，會瀰散，會消失，是不可際遇而偶然的恍惚的時間意象；「花院」、「石幢」則皆為實指，屬於空間實存的場域，會停駐，會居留。「花院」、「石幢」既是「棋聲」輕重起落、「幡影」濃淡來去的「背景」，又具有獨立審美的特性。此句「關節」，在於一個「閉」，一個「高」。「花院」是因為「棋聲」而「閉」的嗎？「石幢」是因為「幡影」而「高」了嗎？不得而知。重要的是，「閉」是開啟之為動作的對立面，「高」是低矮之為性狀的反義詞──「閉」與「高」所形成的錯落之美，才是深邃的禪悟所謂「味外之味」的實質性體會。無論怎樣，這種體會是與建築以及建築單元有著密不可分的關聯的。中國詩學的核心範疇「意境」是不可能脫離建築而去「構想」、去「經營」的。

　　唐人的園林，在藝術境界上，更接近於魏晉，而非宋元明清。童寯曾曰：「盛唐時，園林別業遍布都城長安及其近郊，為官宦避暑勝地。文人雅士築園無數，詩畫家王維的『輞川別業』聲名尤高，是園地廣而主自然風景。王維所作〈輞川圖〉被後之雅士虔誠仿效，園遂美譽日增。唐代另一詩人白居易無論身居何地，即使短駐，皆營園，其作無精，但以一山一池接近

087 祝穆、祝洙、施和金：《方輿勝覽》（卷之十七），中華書局 2003 年 6 月版，第311 頁。

自然為足。」[088] 其中有一個關鍵字，乃「自然」。人藉園林接近「自然」，無可厚非，卻多含有魏晉以來的山水趣味；此後，園林則多為人內心流宕與修為的場所 —— 此與以唐文化為象徵的中國古代文化「向內轉」之趨勢一致。

　　白居易造園有何景致暫且不提，單就其在任杭州的政績來看，已見出他有多麼熱愛園林。張岱《西湖夢尋·西湖北路·玉蓮亭》：「白樂天守杭州，政平訟簡。貧民有犯法者，於西湖種樹幾株；富民有贖罪者，令於西湖開葑田數畝。歷任多年，湖葑盡拓，樹木成蔭。樂天每於此地，載妓看山，尋花問柳。居民設像祀之。」[089] 這就是白樂天，興趣盎然的白樂天，自適安然的白樂天；若今日有官如白樂天，何愁生態文明難覓難建。這不是玩笑，「嘉靖十二年，縣令王釴令犯罪輕者種桃柳為贖，紅紫燦爛，錯雜如錦」[090]，這與白樂天不無關係。不過，張岱的描述裡最快人處是八個字 —— 「載妓看山，尋花問柳」；居民便設像祀之？恐不盡然。設像祀之實有，宋時西湖有兩座三賢祠，一在孤山竹閣，一在龍井資聖院，前者供奉的三賢即林和靖、蘇東坡，以及故事的主人翁 —— 白樂天。明正德三年（西元 1508 年），「郡守楊孟瑛重浚西湖，立四賢祠，以祀李鄴

088 童寯：《園論》，百花文藝出版社 2006 年 1 月版，第 9 頁。
089 張岱：《西湖夢尋》（卷一），江蘇古籍出版社 2000 年 8 月版，第 3 頁。
090 張岱：《西湖夢尋》（卷三），江蘇古籍出版社 2000 年 8 月版，第 42 頁。

侯、白、蘇、林四人，杭人益以楊公，稱五賢」[091]。這其中還是有白居易。白居易自西元 822 年起任杭州刺史不過三年，期間修堤築防，疏瀹六井，多為百姓謀福祉。他自己，他的行政措施，皆與西湖之水有著各式各樣的關聯，這在歷史上並不多見。據《方輿勝覽·浙西路·安吉州》「五亭」條白居易之記可知，所謂的「五亭」指的是當時湖州城東南二百步，抵於霅溪、汀洲的白蘋亭、集芳亭、山光亭、朝霞亭、碧波亭。記曰：「五亭間開，萬象迭入，向背俯仰，勝無遁形。每至汀風春，溪月秋，花繁鳥啼之旦，蓮開水香之夕，賓友集，歌吹作，舟棹徐動，觴詠半酣，飄然怳然，遊者相顧，咸曰：『此不知方外也？人間也？又不知蓬、瀛、崑、閬，復如何哉？』」[092] 五亭間釅然微醉的賓朋遊人酒興半酣之時，已然覺得自己置身於蓬萊。五亭如同一個場域 ──「萬象迭入」，「迭入」隱含的邏輯是一種山水親人的「自來」，春風秋月，繁花啼鳥，一併到來，匯聚於此。人同樣是這種到來、匯聚的成分。建築是一種底托，更是一種籠絡，乃至收攝。人在建築中，感受到的不僅是萬物的濃淡，而且是眾象的本色 ── 它們是為我所「有」的 ── 它們原本環繞著我，如今來了。建築的意義集中在其功能上，而非形式上；這一功能，用思想史的術語來概括，即「圓融」。

091 張岱：《西湖夢尋》（卷一），江蘇古籍出版社 2000 年 8 月版，第 11 頁。
092 祝穆、祝洙、施和金：《方輿勝覽》（卷之四），中華書局 2003 年 6 月版，第 81 頁。

第二章 程式：唐宋時期建築美學的理性

　　時值唐代，「我」之內心的收攝力業已非常強大，這使得中國文化的中心化、內在化轉向漸趨顯著。據《方輿勝覽‧浙西路‧常州》「新泉」條，獨孤及〈慧山寺新泉記〉曰：「夫物不自美，因人美之。」[093] 獨孤及說，就像這泉水一樣，泉水固然發乎自然，但如果沒有人的疏導、鑿取，泉水又如何可能實現它的功用呢？物沒有什麼美與不美，由於人的作為，物才會美。這種作為或許是心的作為，或許是身的作為，但一定是人的作為。建築以及山水之於唐人而言，已然是屬「我」的。據《方輿勝覽‧湖南路‧永州》之「浯溪」條，陳衍〈題浯溪圖〉云：「元氏始命之意，因水以為浯溪，因山以為吾山，作屋以為吾亭。三吾之稱，我所自也。製字從水、從山與廣，我所命也。三者之自，皆自吾焉，我所擅而有也。」[094] 所謂「三吾」，平行的涵蓋了山、水、屋舍建築之全體，這一全體，是屬人的，屬我的，是由「自我中心主義」、「文人中心主義」收攝而來的──三吾，不是三汝，三他，三眾。無獨有偶，同在永州，州西一里有「愚溪」。柳宗元〈愚溪詩序〉：「古者愚公谷，今余家是溪，而名莫能定。土之居者猶齗齗然，不可以不更也，故更之為愚溪。愚溪之上，買小丘為愚丘。自愚丘東北行六十步，得泉焉，又買居之為愚泉。愚泉凡六穴，皆出山下平地，蓋上出

093 祝穆、祝洙、施和金：《方輿勝覽》（卷之四），中華書局 2003 年 6 月版，第 88 頁。
094 祝穆、祝洙、施和金：《方輿勝覽》（卷之二十五），中華書局 2003 年 6 月版，第 455 頁。

也。合流屈曲，而為愚溝。遂負土累石，塞其隘為愚池。愚池之東為愚堂，其南為愚亭，池之中為愚島。嘉木異石錯置，皆山水之奇者也。以余故，咸以愚辱焉。」[095] 由此可知，一方面，柳宗元的「置地」並不是一次性完成的 —— 從愚溪，到愚丘、愚泉、愚溝、愚池、愚堂、愚亭、愚島，分批購買，同時自修、自建，一點一滴的累積，使之「生長」，而終於有了模樣。另一方面，「以余故」，以柳宗元之故，所有的一切，皆冠名以「愚」。一個文人內心的自我以為命名等同於權力的占據、擁有？柳宗元知道，名不過是一塊石頭上的「苔蘚」，有枯榮，在萎縮，可蔓延，他並不想用「愚」來拴繫萬物，但眼前的這一切又畢竟正在「屬於」他 —— 他與它們的相遇，正需要他以一種自我的生命體驗來虛擬、來勾勒、來寫定。

　　一個人身在建築的群景中，究竟有何體驗？不妨來看看白居易的〈草堂記〉：「明年春，草堂成。三間兩柱，二室四牖。廣袤豐殺，一稱心力。洞北戶來陰風，防徂暑也；敞南甍納陽日，虞祁寒也。木斫而已不加丹，牆圬而已不加白。城階用石，冪窗用紙，竹簾紵幃，率稱是焉。堂中設木榻四，素屏二，漆琴一張，儒道佛書各三兩卷。樂天既來為主，仰觀山，俯聽泉，傍睨竹樹雲石，自辰及酉，應接不暇。俄而物誘氣

095 祝穆、祝洙、施和金：《方輿勝覽》（卷之二十五），中華書局 2003 年 6 月版，第
　　457 ～ 458 頁。

第二章　程式：唐宋時期建築美學的理性

隨，外適內和，一宿體寧，再宿心恬，三宿後頹然嗒然，不知其然而然。自問其故？答曰：是居也。」[096] 這既是空間，又是結構，更是場域，尤以場域為重。白居易身在其中，環繞他、陪伴他的不只是建築，更是自然，是萬物。這種場域感且由人所塑造，卻又顯得不惹俗構，甚至「憕憓」，「不知其然而然」。白居易說到了三宿，一宿，再宿，三宿，卻沒有三宿之後的記述 —— 他和他的草堂，入畫一樣，只是點染。一個人是可以把自己詩意化的，如果這份詩意註定無言，那便少不了他身邊的建築，所沉浸的煙雨迷濛。一座建築，之於周邊的環境，究竟是一種「收攝」，還是一種「點綴」，不能以自身形式來看待，而是糅合了人的心靈體驗的結果。據《方輿勝覽·浙西路·臨安府》之「冷泉亭」，白居易〈亭記〉曰：「東南山水，餘杭郡為最。由郡言，靈隱寺為尤。由寺觀，冷泉亭為甲。亭在山下、水中央、寺東南隅，高不倍尋，廣不累丈，而攬奇得要，地搜勝概，物無遁形。」[097] 首先，白居易所描述的冷泉亭，是一種逐級推進的美；這種描述在一種由外圈凝聚、收斂為內環，層層深入的套疊中完成。其次，冷泉亭本身並不高大，白居易告訴我們的只是它所處的環境 ——「山下、水中央、寺東南隅」。最終，冷泉亭能夠「攬奇得要」，「地搜勝概」，以至於使「物無

096 白居易：〈草堂記〉，董浩等：《全唐文》（卷六百七十六），中華書局 1983 年 11 月版，第 6900 頁。

097 祝穆、祝洙、施和金：《方輿勝覽》（卷之一），中華書局 2003 年 6 月版，第 14 頁。

遁形」，取決於下文所寫到的，白居易於「春之日」、「夏之夜」，於此亭中所經歷所體驗到的山、樹、雲、水。因此，一座建築於大地之上究竟是「收攝」還是「點綴」，並不是一道選擇題，而是一篇命題作文 —— 冷泉亭給予白居易的更多的是一個心靈觸發的基點，一種靈魂釋放於復歸於自然的媒介 —— 它並不想收拾山河，卻收攝著山水；它並不想點化周遭，卻點綴了這個世界，使生命的宇宙更加唯美。

建築：「向內」的生命

　　建築是一種制度。據《方輿勝覽‧湖北路‧澧州》之「譙門」條，胡明仲為記云：「古之為城也，非曰必可恃也；其為門也，非曰必可鍵也；蓋立制度焉耳。」[098] 制度必須有，而制度如何普及，如何內在化，如何把外在的形制滲透於「民心」，是另外的問題。制度首先需要被確立。如何確立？透過建築，借助於建築，建築是確立制度的有效手段之一。據《方輿勝覽‧江東路‧徽州》之「舍蓋堂」，范至能曰：「徽人顧不事華屋，雖仙佛之廬，廬支壓傾，不可風雨。其能獨以壯麗稱者，亦莫如太守之居，而東序之正寢尤其奐焉者也。」[099] 我們不能只在「什

098 祝穆、祝洙、施和金：《方輿勝覽》（卷之三十），中華書局 2003 年 6 月版，第543 頁。

099 祝穆、祝洙、施和金：《方輿勝覽》（卷之十六），中華書局 2003 年 6 月版，第286 頁。

麼都有」的時候加以比較，同樣應當在「什麼都沒有」的時候加以比較 —— 什麼都沒有的時候，有什麼，更能夠顯示出存在的地位。在「不事華屋」、「不可風雨」的背景中，有什麼？「舍蓋堂」，太守之居。太守之居比仙佛之廬重要。

在中國古代文化傳統中，許多器物是留給自己的，例如紋樣。紋樣的設置不可忽略的價值之一是，它是紋給「自己」的，不是紋給「別人」、「後人」、「他者」的。1994 年 5 月至 10 月間，北京大學考古系和山西省考古研究所對北趙晉侯墓地進行了第五次發掘，清理報告中有一處極易讓人忽略的細節耐人尋味：兩套「綴玉覆面」 —— 緊貼於墓主的臉部。「由 23 塊形式不同的玉片綴在布帛類織物上組成。9 塊帶扉牙的玉器圍成一周，中間由眉、眼、額、鼻、嘴、頤、髭共 14 件玉器構成一完整的人面形。出土時有紋樣的一面朝下，素面向上。」[100] 最後一句話是重點。「綴玉覆面」的紋樣圖案精美，但有紋樣的一面朝下，朝向了死者「自己」；沒有紋樣的另一面向上 —— 它不需要誰來觀賞。紋樣並不一定只是一種展示、炫耀，或警告、提醒，作為符號，紋樣附著在器物上，使器物具有了更為藝術化的生命，完全有可能是一種「向內」的生命。[101]

100 北京大學考古系、山西省考古研究所：〈天馬曲村遺址北趙晉侯墓地第五次發掘〉，《文物》1995 年第 7 期，第 17 頁。

101 古文運動在某種意義上來說，是一種「去符號化」的過程，抑或符號所指「抽離」、「凌駕」、「超越」於能指的過程。這一傾向同樣表現在了建築文化中。韓愈〈三器論〉說到，有人認為天子不可或缺的「三器」，為明堂，為國璽，為九鼎；韓愈就

　　把天地作為居所，所居之所，究竟出於想像，內在化意念化的成分居多，與現實的房舍有別。劉伶好酒，「唯酒是務，焉知其餘」，其〈劉伯倫酒德頌〉即曰：「有大人先生，以天地為一朝，萬期為須臾，日月為扃牖，八荒為庭衢。行無轍跡，居無室廬，幕天席地，縱意所如。」[102] 這其中隱含著一種悖反「邏輯」。一方面，劉伶幕天席地，把自然的日月八荒當作了他內心的建築；然而另一方面，如是建築卻不能以現實的「室廬」來框限來圈定。建築這一概念被「分立」的同時，被「心靈」化了 —— 它有可能疏通、承載一個人的內心世界，無論這一世界是否有形，乃至無形。魏晉士子的理想居所，當由康僧淵來「定義」。《世說新語・棲逸第十八》：「康僧淵在豫章，去郭數十里立精舍。旁連嶺，帶長川，芳林列於軒庭，清流激於堂宇。乃閒居研講，希心理味。庾公諸人多往看之，觀其運用吐納，風流轉佳，加已處之怡然，亦有以自得，聲名乃興。後不堪，遂出。」[103] 提起康僧淵，人莫不知其「鼻者面之山，目者面之淵」

加以反對。他說：「子不謂明堂，天子布政者耶！周公成王居之而朝諸侯，美矣，幽厲居之何如哉？」[韓愈：〈三器論〉，董浩等：《全唐文》（卷五百五十七），中華書局 1983 年 11 月版，第 5640 頁。] 同樣是明堂，不同的人居住，結果、意義完全不一樣；「器」不是決定性的，使用「器」的人，其具體的行為才是決定性的。韓愈事實上已經把物、器，包括建築，抽象化了 —— 這看上去是一種去符號化的過程，拆解了符號的經驗命題，實則是以抽象的符號代替了具象的符號。

102 高步瀛、陳新：《魏晉文舉要》，中華書局 1989 年 10 月版，第 94 頁。

103 劉義慶、劉孝標、余嘉錫、周祖謨等：《世說新語箋疏》（下卷上），上海古籍出版社 1993 年 12 月版，第 659 頁。

的自我調侃，而其精舍，既不在山也不在淵，卻是這兩者的「中間點」──「旁連嶺，帶長川」。山水不只是精舍的依託與環境，二者是一體的。「研講」、「理味」，沒有山水之映襯，不成其講，不得其味。唯一的「謎團」是，既然「已處之怡然，亦有以自得」，何來「不堪」？──怡然自得亦是不可堪受的。山水之間的精舍代表的隱逸生活，並不是一個人可以背負、承擔的，它是一種帶有「終極」性質的「彼岸」夢想。人必須回來，回到現世中來。問題是，建築無法回來。建築所承擔的價值與意義，在某種程度上，也便和山水一樣，超拔得帶有了恆久的意味，而被心靈化了。時值隋唐，生死本是平行世界，此一共識自然而然的透過建築得到了展現。《朝野僉載》記曰：「周左司郎中鄭從簡所居廳事常不佳，令巫者觀之，果有伏屍姓宗，妻姓寇，在廳基之下。使問之，曰：『君坐我門上，我出入常值君，君自不好，非我之為也。』掘之三丈，果得舊骸，有銘如其言。移出改葬，於是遂絕。」[104] 鄭從簡與其廳基之下宗姓屍體舊骸的衝突，集中表現於雙方居所地址的重疊──「移出改葬」，立竿見影的收效，說明如是衝突可以由「建築」的「遷徙」來解決。「於是遂絕」意味深長，改葬之後，鄭從簡繼續居留於此處，宗姓屍體在此處並未形成持續性、不間斷、無休止的影

104 張鷟：《朝野僉載》（卷二），《唐五代筆記小說大觀》（上），上海古籍出版社 2000 年 3 月版，第 25 頁。

響；換句話說，空間並無所屬權的假設，「遷徙」是實質性的，在就是在，不在就是不在，走了就是走了，這樣一種帶有濃郁經驗色彩的實存理念，恰與建築有著貼合的密切的對應與關聯。這個世界作為平行的世界，生有宅，死有穴，各行其是，建築實則為此平行世界之中間點，以便生命在其間「穿梭」、「往復」。這就像《朝野僉載》中另一個故事提到：「餘杭人陸彥夏月死十餘日，見王，日：『命未盡，放歸。』左右日：『宅舍亡壞不堪。』時滄州人李談新來，其人合死，王日：『取談宅舍與之。』彥遂入談柩中而蘇，遂作吳語，不識妻子，具說其事。遂向餘杭訪得其家，妻子不認，具陳由來，乃信之。」[105] 這是一則非常典型的案例。生命由死復活的條件，多半由埋葬其屍身的棺槨是否「亡壞」為前提，畢竟他只能從柩中甦醒，不能自天而降，「宅舍」是他回到人間的鋪墊與依託 —— 沒有「宅舍」的「擔保」，即使他可以回來，恐怕也無處可回，無家可歸！

據《洛陽伽藍記》載，洛陽開陽門內御道東景林寺西園內置祇洹精舍，「形制雖小，巧構難比。加以禪閣虛靜，隱室凝邃，嘉樹夾牖，芳杜匝階。雖云朝市，想同岩谷」[106]。祇洹精舍原是舍衛國王波斯匿之大臣須達，以國王太子祇陀之園為佛陀所立

105 張鷟：《朝野僉載》（卷二），《唐五代筆記小說大觀》（上），上海古籍出版社 2000 年 3 月版，第 29 頁。

106 楊衒之、周祖謨：《洛陽伽藍記校釋》（卷一），上海書店出版社 2000 年 4 月版，第 64 頁。

的精舍，此精舍也理應為天竺樣式。然而正是這樣一座帶有異域色彩的精舍，「嫁接」了兩種立意、形制迥異的建築形式 —— 朝市之室與岩谷之穴 —— 室內空間與穴內空間以虛靜、以隱匿相「呼應」，使得前者在散發著越來越多的想像空間的同時，越發心性化了。山水是家嗎？據《方輿勝覽·潼川府路·潼川府》之「野亭」條，杜甫〈陪王侍御宴通泉東山野亭詩〉中寫到，「亭影臨山水，村煙對浦沙。狂歌遇形勝，得醉即為家」[107]。凡「臨」者，所謂「亭影」，凡「對」者，所謂「村煙」，皆為虛影，皆不定型；在這個恍惚而朦朧的時空裡，杜甫難得的釋放著他的「豪情」。問題是，「得醉即為家」，如不得醉，醒了呢？則無家，起碼不再以山水為家。中國古代文人之於山水，內心的情緒從來都是矛盾的 —— 他們太輕易的把山水精神化了，而當山水媚道之時，他們又不完全相信靈魂。魏晉伊始，人們就開始製作「假山」、「假水」。據《太平寰宇記·江南東道二·升州》「上元縣」所載，該縣東南三十里有「土山」，《丹陽記》云：「晉太傅謝安舊隱會稽東山，因築像之，無岩石，故謂土山也。有林木臺觀娛遊之所，安就帝請朝中賢士子侄親屬會宴土山。」[108] 謝安之作，雖以東山為本，究竟不是對東山的全盤複製，他有取捨，他模仿的是東山之質 —— 東山作為自然物的生

107 祝穆、祝洙、施和金：《方輿勝覽》（卷之六十二），中華書局 2003 年 6 月版，第 1091 ～ 1092 頁。

108 樂史、王文楚：《太平寰宇記》（卷之九十），中華書局 2007 年 11 月版，第 1784 頁。

命本質。從廣義上來講，假山假水並非肇始於，也並不單單只屬於魏晉以來興起的山水文化，墳墓、土丘難道不是對山的模仿？據《太平寰宇記‧江南東道三‧蘇州》之「吳縣」下「虎丘山」條，《吳越春秋》云：「闔閭葬於國西北。積壤為丘，楗土臨湖以葬。三日，金精上揚，為白虎據墳，故曰虎丘山。」[109] 謝安所謂的「土山」與蘇州的「虎丘」在築造行為上並沒有實質區別，區別只在於目的的不同——建築的意義方向有別。

　　把山體想像為建築，想像為建築中的屋舍，這在唐人已無障礙。據《方輿勝覽‧浙東路‧慶元府》之「四明山」條，陸龜蒙曾云：「山有峰，最高四穴在峰上，每天色晴霽，望之如戶牖相倚。」[110] 四明山作為三十六洞天之排行第九者，其為屋舍，超越了籠統的印象，而被具體化為屋舍的細部、單元。疊山，所疊之假山到底秉持著什麼樣的構造邏輯？沈復《浮生六記‧閒情記趣》中有這樣一句話，可謂一語中的：「掘地堆土成山，間以塊石，雜以花草，籬用梅編，牆以藤引，則無山而成山矣。」[111] 這和〈愚公移山〉中那座被背走的山，完全是兩回事——疊山一定不是把愚公移走的山再挪回來。地原本只是地，平坦而無隆起，如今，掘地堆土，利用「掘」和「堆」兩

109　樂史、王文楚：《太平寰宇記》（卷之九十一），中華書局 2007 年 11 月版，第
　　　1819 頁。

110　祝穆、祝洙、施和金：《方輿勝覽》（卷之七），中華書局 2003 年 6 月版，第 121 頁。

111　沈復：《浮生六記》（卷二），江蘇古籍出版社 2000 年 8 月版，第 23 頁。

個動作，完成了造山之「業力」，使本來無山之地，在人的意念下，憑空有了一座山 —— 這座山能高到哪裡去？能大到哪裡去？但有誰能否讓這就是一座山？因為這是一座山的意趣，在「我」心裡，這是一座山實際擁有的「本質」，抑或「靈魂」。

　　為什麼一定要「理水」？此水固可與山「配比」，但亦可從其與地的關係來理解。《易》之師卦，為坎下坤上，也即水下地上，《象》稱「地中有水」，孔穎達的說法是：「《象》稱『地中有水』，欲見地能包水，水又眾大，是容民畜眾之象。若其不然，或當云『地在水上』，或云『上地下水』，或云『水上有地』。今云『地中有水』，蓋取容畜之義也。」[112] 蘇州園林的諸多水法，或可由師卦來窺探。坎下坤上，水下地上，「師」這一卦象是既定的，問題在於地與水之關係如何具體的落實。孔穎達的解釋實際上包含了兩種意態，一方面，地是能夠包容水的，另一方面，水本身又有眾大之貌，所以，此實可謂君子之卦象 —— 君子法此師卦，容納其民，蓄養其眾。園林中的水法，是一種內心的「容畜」表達 —— 它不僅是一種隱逸情懷，同時，亦是一種為「師」之道。與之相關，所謂謙卦，乃艮下坤上、山下地上，與師卦極為類似。如果說師卦中蘊含著「理水」的道理，那麼謙卦中則必然蘊含著「疊山」的道理。其《象》

112 王弼、韓康伯、陸德明、孔穎達：《周易注疏》（卷三），中央編譯出版社 2016 年 1 月版，第 75 頁。

日：「地中有山，謙。君子以裒多益寡，稱物平施。」[113] 何謂「裒」？陸德明曰：「裒，蒲侯反。鄭、荀、董、蜀才作捊，云：取也。《字書》作掊。」[114] 此處表達的顯然是謙道——「地中有山」，取多之與少，皆得其益。師卦是坎下坤上，如果是坤下坎上呢？坤下坎上為比卦，坤宮歸魂卦。為什麼稱為「比」？陸德明提到：「《子夏傳》云：『地得水而柔，水得地而流，故曰比。』」[115] 地必柔，何以柔？得水。水必流，何以流？得地。地之柔、水之流均依賴於彼此，印證於彼此。說到底，從表象上看，這還是一種地與水的結合，兩相依據——「地上有水，比」。孔穎達曰：「地上有水，猶域中有萬國，使之各相親比，猶地上有水流通，相潤及物，故云『地上有水，比』也。」[116]「比」與「師」，實際上有內在關聯，可溝通。中國古人看中了如是融合，比及萬物、萬國，類同於此。

　　無形的東西可以有形。無形的東西不是沒有形式，而是形式無法確定，未定形，遂不定性。宋人有一種趨勢，那便是更加、特別鍾情於無形之美，又更加、特別擅於並且相信他們能

113　王弼、韓康伯、陸德明、孔穎達：《周易注疏》（卷四），中央編譯出版社 2016 年 1 月版，第 113 頁。

114　王弼、韓康伯、陸德明、孔穎達：《周易注疏》（卷四），中央編譯出版社 2016 年 1 月版，第 113 頁。

115　王弼、韓康伯、陸德明、孔穎達：《周易注疏》（卷三），中央編譯出版社 2016 年 1 月版，第 79 頁。

116　王弼、韓康伯、陸德明、孔穎達：《周易注疏》（卷三），中央編譯出版社 2016 年 1 月版，第 80 頁。

第二章 程式：唐宋時期建築美學的理性

夠捕捉這種無形之美。例如雲，雲總是無形的，變化多端的，「只可自怡悅，不堪持贈君」。宋人不同。周密《齊東野語‧贈雲貢雲》：「坡翁一日還自山中，見雲氣如群馬突自山中來，遂以手掇開籠，收於其中。及歸，白雲盈籠，開而放之。」[117] 如果做一種假設，僅僅是假設，我們不是帶著籠子到山裡去，而是帶著房子到山裡去，能不能把雲收在房子裡呢？沒有問題。那麼，再往前推一步，如果我們不是帶著房子到山裡去，而是把房子蓋在山裡，能不能把雲收在房子裡呢？當然可以。如果房子能夠把無形的雲收納在自己的空間裡，能不能把「人」無形的心、無形的靈魂收納在自己的空間裡？從邏輯上來講，依舊成立。在這種情勢下，建築完全有可能打破有形與無形的界限，而與中國文化「向內轉」的趨勢同步，成為心靈化的對象、載體，乃至主體。[118]

　　宋人之於人心的不確定性有著充分了解。羅大經《鶴林玉露‧大乾夢》提到過廖德明，廖德明有句話說：「人與器物不同，如筆止能為筆，不能為硯；劍止能為劍，不能為琴；故其

117 周密、張茂鵬：《齊東野語》（卷七），中華書局 1983 年 11 月版，第 117 頁。

118 就堪輿之術發展的歷史而言，宋代可謂一大分野，尤其表現在辨別方位的方法上。堪輿之術辨別方位的方法，宋代以前，以土圭為主；南宋以後，以羅盤為主。這一轉變，多與磁針偏角的發現有關，也由此帶來了「縫針」、「中針」、「正針」等做法的討論。〔參見王振鐸：〈司南指南針與羅經盤 —— 中國古代有關靜磁學知識之發現及發明（下）〉，《中國考古學報》1951 年第 5 冊，第 125 頁。〕宋元後，航海業發達，使得羅盤的技術更為縝密而實用。至於明代，則水旱兩種針法均已相當成熟。

成毀久速，有一定不易之數。唯人則不然，虛靈知覺，萬理兼該，固有朝為蹠而暮為舜者。故其吉凶禍福亦隨之而變，難以一定言。」[119] 人與物最大的區別，在於人的複雜性，人是「活」的，會隨時改變；正因為如此，才要宣教，教化從而充實人的德性。宋人的靜不是靜止，不是不動，不是僵持、固化，無所作為抑或無可奈何的旁觀袖手，反而蘊含著一種凝重的嘆息在裡面。羅大經《鶴林玉露·靜重》曰：「大凡應大變、處大事，須是靜定凝重，如周公之『赤舄几几』是也。」[120] 因靜生定，是凝重的來由，所以，所謂靜，更類似於一種凝定。一個人的內心之所以能夠凝定，是因其過盡千帆的坦然而波瀾不驚。建築作為山水的機體、組織，融入了文人士子的生命，於宋代，已是不爭的事實。據《方輿勝覽·廣東路·韶州》之「韶亭」條，余安道記曰：「賢人君子樂夫佳山秀水者，蓋將寓閒曠之目，託高遠之思，滌盪煩紲，開納和粹，故遠則攀蘿拂雲以躋乎杳冥，近則築土飭材以寄乎觀望。」[121] 攀蘿拂雲，築土飭材，一體兩面，遠近而已，目有所寓、思有所託是重點。建築的營造是被融會在人之於山水之經驗之嚮往裡的，並且，相對於「攀蘿拂

119 羅大經、孫雪霄：《鶴林玉露》（甲編卷三），上海古籍出版社 2012 年 11 月版，第 36 頁。

120 羅大經、孫雪霄：《鶴林玉露》（乙編卷一），上海古籍出版社 2012 年 11 月版，第 79 頁。

121 祝穆、祝洙、施和金：《方輿勝覽》（卷之三十五），中華書局 2003 年 6 月版，第 637 頁。

雲」而言，它更接近於現實世界 —— 它不把自己割捨、隔絕於現實世界。

　　宋人對人之精神生命的「放大」有深刻理解。據《方輿勝覽·廣東路·惠州》之「卓錫泉」條，唐子西記云：「人之精神，亦何所不至哉？揮戈可以退日，搏膺可以隕霜，悲泣可以頹城，浩嘆可以決石，而況於得道者乎？諸妄既除，表裡皆空，一真之外，無復餘物，則其精神之外，又何如哉？」[122]「人之精神」，不等於「人心」，卻是理學走向心學的鋪墊與導引。就建築而言，城可頹，石可決，表裡皆空，無復餘物，又在人之精神面前有何「剩餘」、「殘留」？但人之精神生命不是固化的，而需要不斷的「更新」。據《方輿勝覽·淮東路·滁州》之琅琊山「醒心亭」條，曾子固曰：「以見夫群山之相環，雲煙之相滋，曠野之無窮，草木眾而泉石嘉，使目新乎其所睹，耳新乎其所聞，則其心灑然而醒，更欲久而忘歸也。」[123] 早在歐陽脩的「醉翁亭」裡，我們就聽聞過「環滁皆山」的邏輯，滁州尤其多亭，除醉翁亭、醒心亭之外，還有豐樂亭、茶仙亭。身在亭中，舉目望去，可見的不只是群山雲煙曠野草木泉石，更重要的，是它們相環相滋、無窮無盡的「眾生」圖景 —— 這種生機

122 祝穆、祝洙、施和金：《方輿勝覽》（卷之三十六），中華書局 2003 年 6 月版，第654 頁。

123 祝穆、祝洙、施和金：《方輿勝覽》（卷之四十七），中華書局 2003 年 6 月版，第837 頁。

勃勃的生命感，使得自我的心靈透過耳目所獲而得以更新。時值宋代，人與建築之間的關係正可謂「心心相印」。據《方輿勝覽‧浙東路‧紹興府》之「觀風堂」條，王龜齡有詩曰：「薄俗澆風有萬端，欲將眼力看應難。但令心境無塵垢，端坐斯堂即可觀。」[124] 這是個僅憑眼力所難以看透的世界，萬端世情，糾結雜處，理不出；但這位梅溪王十朋注意於兩種條件的遇合 —— 心境與斯堂 —— 心無塵垢，堂即可觀。這裡的「堂」固然不是心觀的對象、媒介、依憑和通道，它更類似於一種心有開敞的境界、狀態的比附。如果不在堂上端坐，身體被囚禁在幽暗逼仄的洞穴裡，能否做如是觀瞻？邏輯上可信，現實不可行。心與堂實為一種契合，豁然開朗是一種帶有抽象成分而歷歷在目的經驗著的身心體驗的結果。

如果說建築是一座「夢工廠」，那麼，這座「夢工廠」的「典型」，莫過於「夢溪」。據《方輿勝覽‧浙西路‧鎮江府》「夢溪」條記載：「存中嘗夢至一處小山，花如覆錦，喬木覆其上，山之下有水。夢中樂之，將謀居焉。」[125] 謀，不是立刻的謀求。沈括在守宣城的時候，有道人來訪，告訴他京口山水繁盛，且有地在售，於是，沈括「以錢三十萬得之」。又過了六年，也即元祐四年（西元 1089 年），沈括才來到「夢溪」，紹聖二年（西元

124 祝穆、祝洙、施和金：《方輿勝覽》（卷之六），中華書局 2003 年 6 月版，第 109 ～ 110 頁。

125 祝穆、祝洙、施和金：《方輿勝覽》（卷之三），中華書局 2003 年 6 月版，第 66 頁。

第二章　程式：唐宋時期建築美學的理性

1095 年），沈括辭世，他在「夢溪」度過了整整六年。沈括號
「夢溪丈人」，他在「夢溪」隱居，寫下了他最重要的，使他流
芳百世的著作——《夢溪筆談》。沈括的一生，參與變法，被
彈劾，被貶謫，他曾戍守過西夏，亦兵敗於永樂。當他來到「夢
溪」時，已經 59 歲了。我們有理由相信「夢溪」對於沈括晚
年的意義之大。能夠在自己的夢境中過一段日子，繼而離開塵
世，這一生的褶皺與傷痕，也都是可以平復的了。無獨有偶，
除沈括外，還有一位宋人願與溪水相伴，這便是周敦頤。據《方
輿勝覽·江西路·江州》「皇朝周敦頤」條可知，周敦頤「酷
愛廬阜，買田築室，退居濂溪之上。……中歲乞身老於溢城。
有水發源於蓮花峰下，潔清紺寒，下合於溢江。茂叔築室於其
上，用其平生所安樂，媲水而成，名曰濂溪」[126]。所謂「媲」
者，是並，是比，是匹敵的意思，周敦頤用盡了他平生的所有
所築之室，「媲水而成」，此「濂溪」，也該不輸於「夢溪」吧。

　　人之「主體性」在園林中是要有所驅動、有所統攝、有所駕
馭的，而他所驅動、所統攝、所駕馭的，恰恰是他的內心。《方
輿勝覽·浙西路·平江府》之「西亭」有蘇子美記曰：「噫，人
固動物耳，情橫於內而性伏，必外寓於物而後遣，寓久則溺，
以為當然，非勝是而易之，則窒而不開，唯仕宦溺人為至深。
古之才哲君子，有一失而至於死者多矣，是未知所以自勝之

126 祝穆、祝洙、施和金：《方輿勝覽》（卷之二十二），中華書局 2003 年 6 月版，第
　　398 頁。

道。」[127] 蘇舜欽在這裡談論的是一條非常複雜的邏輯。一方面，他承認人本來就是動物，人的內在情緒需要「假借」，「寓」於外物得以「展開」；但另一方面，他又指出，如果人過度沉溺於其所寓居的外物，則「窒而不開」了。那麼，到底怎麼辦呢？「自勝之道」！「自勝」不是「他勝」，而是自行理解自我與外物寓與被寓的來去關係，抽離於、超越於這種關係，凌駕於必然的歸屬與寄寓，在一種「我」與外物更為鬆散也更為默契的「互文」中，放任「我」與外物各自的生命軌跡。遇即是非遇，非遇即是遇。如是之遇，之非遇，需要以強大的內心世界來面對、來經歷。用王世貞的話來說，此乃「交相待」也。〈越溪莊圖記〉：「夫山水之與人交相待者也，人不得山水無以暢，山水不得人無以著而廣。」[128] 人需要內心的條暢，山水因著因名而崇廣，這兩種需求是相互的，彼此相當。類似的表述另如張洪〈耕學齋圖記〉：「夫人不得山水，無以暢其機，山水不得人，無以顯其奇。」[129] 這一邏輯也並不稀見，《宅經》即有「《子夏》云：『人因宅而立，宅固人得存，人宅相扶，感通天地，故不可獨信命也』」[130]。

127 祝穆、祝洙、施和金：《方輿勝覽》（卷之二），中華書局 2003 年 6 月版，第 36 頁。
128 王世貞：〈越溪莊圖記〉，王稼句：《蘇州園林歷代文鈔》，上海三聯書店 2008 年 1 月版，第 139 頁。
129 張洪：〈耕學齋圖記〉，王稼句：《蘇州園林歷代文鈔》，上海三聯書店 2008 年 1 月版，第 181 頁。
130 王玉德、王銳：《宅經》（卷上），中華書局 2011 年 8 月版，第 151 頁。

第二章　程式：唐宋時期建築美學的理性

　　宋代的建築之於心性與工藝皆走向成熟，這一點，都城的建築風格即有所反映，例如杭州。《方輿勝覽·浙西路·臨安府》所及「有美堂」為當時之郡守梅摯所建，歐陽永叔特意為這位龍圖閣直學士、尚書吏部郎中寫了一篇〈有美堂記〉，提到過一種幾乎難以解決的深刻「矛盾」：「夫舉天下之至美與其樂，有不得而兼焉者多矣。故窮山水登臨之美者，必之乎寬閒之野、寂寞之鄉，而後得焉。覽人物之盛麗，誇都邑之雄富者，必據乎四達之衝、舟車之會，而後足焉。蓋彼放心於物外，而此娛意於繁華，二者各有適焉，然其為樂不得而兼也。」[131] 一靜一動，一內一外，一窮達一豪奢，固然矛盾 —— 一個人或者是孤獨的，躲避了城市的喧囂，內心澄澈的面對山水，或者是繁華的，娛意於琳瑯滿目的熱鬧，迅疾變幻於各種資訊的交錯；但歐陽脩卻偏偏以為，有兩座城市可以同時兼具而化解這一矛盾 —— 金陵、錢塘。這兩座城市之間，金陵因歷史的沉積，已顯頹唐，剩下的這個，則是錢塘。以思想史、美學史的眼光來打量，由歐陽脩所述的第一種人生幾乎是一個文人的「影像」，他似曾經歷了各種際遇的起落浮沉，終究淡然了，有知，有覺；而第二種人生卻是一種民間的「想像」，他們歡迎、接受、擁抱、眷戀物以及關於物的聯想，他們沉迷於此，宿醉於此，以「此在」在此吟唱。這兩種人生在杭州，在這樣一座遠離中

131　祝穆、祝洙、施和金：《方輿勝覽》（卷之一），中華書局 2003 年 6 月版，第 13 頁。

原卻又紙醉金迷的宋朝都城裡，走向了統一，疊合在一起。錢塘之美，是「有美堂」的「有美」——無不可是的兩全之美。歐陽脩的話裡有兩處細節特別需要留意，他說，「後得」、「後足」。「後」是什麼？既不是原因，也不是過程，「後」指向的是一種結果，一種心靈沉澱了的意境——「後」的邏輯決定了，心境不僅要有「前提」做保障，心境還是在「前提」上經過思索、醞釀、咀嚼、回味的「結果」。它是一種「果論」，飽含著禪宗頓悟、悟解的快慰——建築於宋有熟，絕非偶然，實乃當時文化主流脈動的折射、影響。

袁學瀾〈隱梅山莊記〉：「人世之恩愛纏縛，轇轕中腸，直如夢幻泡影，了無真實。於是俯仰宇宙之恢廓，攬山水之清幽，浩浩乎與造物同流，挾飛仙以來往，此真所謂超乎象外，與道大適者矣。」[132] 這是把人世此岸化，把山水彼岸化了，其中的「連詞」很關鍵——「於是」——人世如泡影，「於是」，「我」超乎象外，與道大適。問題在於怎麼「超」？怎麼「適」？俯仰嗎？招攬嗎？不止於此。真正的關鍵字，是「流」，是「來往」。「造物」二字指的是造物主還是被造之物？不清楚。「飛仙」一詞說的是異在的生命還是人之進化？沒有提。無論怎樣，「我」與「對象」，「我」在此一場域中的形態是既定的，可以肯

132 袁學瀾：〈隱梅山莊記〉，王稼句：《蘇州園林歷代文鈔》，上海三聯書店 2008 年
　　1 月版，第 170 頁。

定的，那便是流動，那便是往來。流動與往來，無「終點」可言，卻如漣漪一般瀰漫，因「我」而成環。建築作為藝術之一種，其最高境界，莫過於與心合一。《聊齋志異》裡有一篇〈畫壁〉，講的是一個名叫朱孝廉的男子，偶涉蘭若，見兩壁圖繪，神搖意奪，恍然凝想於東壁上，與散花天女之間豔絕垂髫女子狎好，漸入猥褻，後遇金甲使者，匿無可匿的故事。「異史氏」的忠告是：「幻由人生，此言類有道者。人有淫心，是生褻境；人有褻心，是生怖境。菩薩點化愚蒙，千幻並作，皆人心所自動耳。」[133] 從這個故事裡，我們可以知道的起碼有三點。首先，壁畫與建築不可分。在這座不具實名的尋常蘭若裡，「殿宇禪舍，俱不甚弘敞」[134]，僅有一老僧掛搭。如斯格局恰與後來波瀾壯闊的故事情節形成了反襯、對比，刻意營造出某種以小見大的特效，以印證壁畫與建築之於意義層面上的貼合、默許、密契。其次，朱孝廉在壁畫中所經歷的一切無疑是他這一生的「高潮」。當朱孝廉返回現實世界，「灰心木立」時，老僧剛才解釋過他的行蹤，「往聽說法去矣」。為什麼這雖然起伏但不過是片段的截取能夠構成朱孝廉對佛法似是而非的領悟？因為在這樣一個臆想的世界裡，朱孝廉被放大了的欲望經歷了一場從

133 蒲松齡、張友鶴：《聊齋志異》（會校會注會評本）（卷一），上海古籍出版社 1986 年 8 月版，第 17 頁。

134 蒲松齡、張友鶴：《聊齋志異》（會校會注會評本）（卷一），上海古籍出版社 1986 年 8 月版，第 14 頁。

無到有、從有到無的劫數，他的歡愉與恐懼、得到與失去，都
在一種極端亢奮的心理活動中完成 —— 此番輪迴輾轉，不在於
遇到了誰，不在於美醜，甚至不在於淫逸放縱的快感，而在於
驚心，在於動魄，在於瞬間的膨脹與爆破。建築中的壁畫，所
繪之所必然不只是主人日常看慣的人間景象，它是一種濃縮，
一種歸宿，乃至升騰。最終，人與建築的關係是「互文」性的。
人因為心的作用，所製造出的「幻象」，使得人與建築之間交通
無礙。朱孝廉上圖、下圖之間，雖如幻夢，卻並無痛苦，這是
心的作用，亦是人與建築的關係決定的。經過宋代理學「洗禮」
後，這個世界本然是鳶飛魚躍活潑潑的生動世界，這個世界，
也終究是格物致知的基礎，而「心境」一詞在〈畫壁〉中究竟被
運用起來，被運用得恰當 —— 「人心所自動」 —— 使得建築
成為人心映照自身的鏡像，建築與人的存在之間，合二為一了。

第二章　程式：唐宋時期建築美學的理性

第三章
雅俗：明清時期建築美學的情調

　　既然建築可以被個人化、內心化，建築也便展現出帶有自我色彩的情緒與格調，園林正是這種情緒與格調的「標本」。時值明清時期，建築的場域感遠遠超出了建築的空間以及結構主題，而力求塑造出一種飽含著「漣漪」意味的水紋效應。

第一節　園林之為建築「標本」

歷史的回溯

　　中國古人經常會發出一種感嘆，即人與建築的密合一體。馮浩〈網師園序〉中曾經問過：「唯念古昔園林之盛，載籍所書而外，當莫可紀數，而傳名者究不多。人以園重乎？園以人重乎？」[001] 歷史上園林無數，能夠「流傳」下來的，多與文人的風雅、氣度，乃至文采有關。建築是屬人的，這些人，也自然的把生命寄寓在了這一座座園裡。場域更類似於一種人與物的「圓融」，不只是一種片刻「共在」，也是一種貫穿在時間長河中的「互文」、「互生」。

　　《白虎通》中提到過苑囿，並且說，苑囿應該處於東方。「苑囿所以在東方何？苑囿，養萬物者也。東方，物所以生也。」[002]《說文》說苑有垣，囿無垣；高誘說大曰囿，小曰苑，有牆曰苑，無牆曰囿；陳立則以為苑囿對文異，散則通。各種解釋不盡相同，但有一個共同的指向，即苑囿中將會蓄養生命 —— 植物，尤其是動物，無論這些動植物是用來觀賞，還是用來獵殺的。所以，東方就成了苑囿的「合理」方位。「園」字本身，就與植物、與種植有不解之緣。錢大昕〈網師園記〉曰：「古人

001 馮浩：〈網師園序〉，王稼句：《蘇州園林歷代文鈔》，上海三聯書店 2008 年 1 月
　　版，第 78 頁。
002 陳立、吳則虞：《白虎通疏證》（卷十二），中華書局 1994 年 8 月版，第 593 頁。

為園以樹果，為圃以種菜，《詩》三百篇言圃者，曰『有桃』、『有棘』、『有樹檀』，非以侈遊觀之美也。」[003] 漢魏之後，「園」漸有冠蓋之遊，而羅致花石，尚以豪舉，但「園」本身，卻以「樹果」，乃至「種菜」為「原型」。換句話說，「園」實則是一種中國古人關於農業生活的「累積沉澱」和「記憶」。植物是園林的「特質」。《易》之賁卦「六五」有「賁於丘園」的講法，孔穎達便曰：「丘謂丘墟，園謂園圃。唯草木所生，是質素之處，非華美之所。若能施飾，每事質素，與丘園相似，『盛莫大焉』。」[004] 丘園是可以被修飾、有裝飾的，而草木所生，恰恰是其質素之處，所以園中的草木不可或缺。在中國古人看來，人的存在與物的存在一樣，是有限存在，在一定範圍內的存在。「圃」這個字，最能表現這一特點。王軾〈晚圃記〉曰：「予唯物之圃於氣化，猶人圃於兩間。圃於氣化者，有春榮秋成之序，圃於兩間者，有少壯老成之稱。故有圃之物，苟培植之固、人力之齊，則秋成可望，而人得以收其利矣。人之生也，苟能修之於少壯，趨向之善，持守之堅，則老而有成，而得以享其樂矣。」[005] 一方面，「圃」是萃聚，是養護，是護佑；但另

003 錢大昕：〈網師園記〉，王稼句：《蘇州園林歷代文鈔》，上海三聯書店 2008 年 1 月版，第 76 頁。

004 王弼、韓康伯、陸德明、孔穎達：《周易注疏》（卷四），中央編譯出版社 2016 年 1 月版，第 146 ～ 147 頁。

005 王軾：〈晚圃記〉，王稼句：《蘇州園林歷代文鈔》，上海三聯書店 2008 年 1 月版，第 60 ～ 61 頁。

第三章　雅俗：明清時期建築美學的情調

一方面，「囿」又意味著限制、範圍、規訓和約束。物有物囿，人有人囿；人之囿，恰恰是建築的「兩間」。人在哪裡修持、趨向、堅守？不能脫離建築來考量。建築更像是一個母體。「囿」的原始形態與建築並無關聯。《太平寰宇記・關西道一・雍州一》之「長安縣」有周文王之苑囿 ──「靈囿」，源自《詩》之「王在靈囿」句，注云：「囿，所以域養禽獸也，天子百里，諸侯四十里。靈囿，言靈道行於囿也。」[006] 簡言之，「囿」不過是帝王、諸侯之獵場，即使淡化了獵場所瀰漫的游牧、暴力、青春氣息，「囿」也不過是「動物園」 ── 天子當有百里之囿，諸侯當有四十里之囿，均不過是制度安排。囿的範圍，面積規定而已。

　　早在魏晉南北朝時期，所謂苑囿便已脫離了殺伐之「戰場」、「獵場」、「圍場」的「初衷」與「記憶」，而成為帝王個人欲望極度膨脹、肆意張揚的「劇場」。[007] 據《方輿勝覽・江東

006 樂史、王文楚：《太平寰宇記》（卷之二十五），中華書局2007年11月版，第531頁。

007 中國古代建築向「野獸」開放，是自魏晉以來的一大特色。據《洛陽伽藍記》記載，洛陽永橋南道東有二坊，一為白象坊，一為獅子坊。白象和獅子，真實存在 ── 白象為乾陀羅國所獻，獅子為波斯國所獻。其中，「象常壞屋毀牆，走出於外。逢樹即拔，遇牆亦倒。百姓驚怖，奔走交馳」。〔楊衒之、周祖謨：《洛陽伽藍記校釋》（卷三），上海書店出版社2000年4月版，第133頁。〕終於被胡太后遷徙出坊。獅子則「不可一世」。莊帝跟李彧說，聽說老虎見獅子而必伏，想試一試，便從鞏縣、山陽找來二虎一豹，虎豹果然不敢仰視。華林園中有一盲熊，亦「驚怖跳跟」。問題來了，既然獅子最終證明了自己是萬獸之王，是否理當受到萬獸乃至人類膜拜，成為神靈乃至「教主」？毫無可能 ── 帝詔之，送歸本國，波斯道遠，究竟被送獅人殺死於路上。「圖騰」與「野獸」以至於「餌料」、「萌寵」，是全無

路‧建康府》之「芳樂苑」記載：「齊東昏侯方在位時，與宮人
於閱武堂元會，皇后正位，閹人行儀，帝戎服臨視。又於閱武
堂為芳樂苑，日與潘妃放恣。又於苑中立店肆，模大市，日遊
市中，雜取貨物，與宮人、閹豎共為裨販，以潘妃為市令，自
為市吏錄事，將鬥者就妃罰之。帝小有得失，妃則杖。又開渠
立埭，躬自引船埭上，設店坐而屠肉。於時百姓歌云：『閱武
堂，種楊柳，至尊屠肉，潘妃沽酒。』」[008] 正所謂「遊戲人生」，
帝王的人生一樣可以「遊戲」。問題是在哪裡「遊戲」？「芳樂
苑」──「芳樂苑」恰恰是齊東昏侯所設立的人生「劇場」，
如果沒有「芳樂苑」的圍護與保障，他做不了屠夫。

　　經歷過魏晉南北朝山水文化之薰染，真正意義上的文人城
市、城中園林肇始於隋唐五代。1989 至 1993 年之間，於洛陽
唐東都上陽宮就發掘了這樣一座唐代園林。這座園林的遺址由

關聯的文化符碼與表徵，亦可見於《世說新語‧雅量第六》「魏明帝於宣武場上斷
虎爪牙，縱百姓觀之」［劉義慶、劉孝標、余嘉錫、周祖謨等：《世說新語箋疏》
（上卷上），上海古籍出版社 1993 年 12 月版，第 350 頁］之驗。在權力面前，
猛獸之猛都不過是馴化的對象。唐人就比較清醒──「天以煦育為施，草木皆
春；帝以惠訓為施，猛戾皆仁」。［牛上士：〈獅子賦〉，董浩等：《全唐文》（卷
三百九十八），中華書局 1983 年 11 月版，第 4061 頁。］在中國古代的民間，時常
可見「山逢獅子」［樂史、王文楚：《太平寰宇記》（卷之七十一），中華書局 2007
年 11 月版，第 1433 頁］的傳說，帝王苑囿也曾作為獵場，圈養珍禽奇獸；然而，
將白象、獅子置於坊間，卻並不多見。這一局面的出現，固與佛教的傳播有密切關
聯，同時也是當時西域諸國與中原文化交通往來極為頻繁於建築活動上的證明。

008 祝穆、祝洙、施和金：《方輿勝覽》（卷之十四），中華書局 2003 年 6 月版，第
　　243 頁。

水池、廊房、水榭、石子路以及假山組成。值得注意的是兩處細節。其一，水池中水流的走向。這座水池東西長 53 公尺，南北寬處 5 公尺，窄處 3 公尺，池深 1.5 公尺。所以，它很是狹長。在此基礎上，其「地勢西高東低，入水口在水池西側，用青石砌成，高距池底 1.5 公尺。池底經夯打，上鋪河卵石。池岸用太湖石層層疊砌，高低錯落，犬牙參互」[009]。池深 1.5 公尺，入水口高 1.5 公尺，這意味著，入水口與水面齊平，池中水流的速度極為緩慢，幾乎平靜；但因為地勢在整體上西高東低，定是一池春水向「東」流，符合風水羅盤最為簡易的要求。其二，水榭的「基礎」。水榭位於水池的西部，地面部分固然無存，但看得到池底的基礎——「睡木沉基」。「睡木沉基」即在修建木橋、水榭前，先在水底鋪橫木，再在上面立柱、築物，或有水清木現之效。這座水榭基礎經夯打後，「上鋪方磚和方形石塊，東西兩側平鋪兩根橫木，間距 2.5 公尺。橫木斷面為半圓形，直徑 0.3 公尺。每根橫木兩端各有一圓形柱孔，兩孔中心間距為 3 公尺，柱孔直徑均為 0.25 公尺」[010]。這是四個極大的孔洞——橫木斷面直徑 0.3 公尺，柱孔 0.25 公尺，僅餘 0.05公尺，幾乎截斷——其實際意義必然不在確保「上承」，而在

009 中國社會科學院考古研究所洛陽唐城隊：〈洛陽唐東都上陽宮園林遺址發掘簡報〉，《考古》1998 年第 2 期，第 39 頁。

010 中國社會科學院考古研究所洛陽唐城隊：〈洛陽唐東都上陽宮園林遺址發掘簡報〉，《考古》1998 年第 2 期，第 40 頁。

防止「下陷」。它挪用了水中木作橋墩奠基的做工，又在遠承干欄式建築的手法。唐代建築已然開始了對唐前各建築形制從「形上」至於「形下」的總結。無獨有偶，早在 1982 至 1986 年，中國社會科學院考古研究所洛陽唐城隊對洛陽隋唐東都城做過一次發掘，當時的發掘重點是宮城、皇城內部，以及應天門內中軸線上的宮殿遺址。此番發掘中，收穫之一，恰好就是對「九洲池」的清理。據說，「九洲池」取象東海之九洲，居地十頃，水深丈餘，它與四周的亭臺、樓閣、虹橋構成了美輪美奐的宮廷園林建築。以發掘現場的實際狀況來看，它位於陶光園南 250 公尺處，東西長約 205 公尺，南北寬約 130 公尺，面積非常大。[011]「九洲池」的「水口」亦在東南，即文王八卦的巽位。巽者入也，符合風水學說的要求，且與上述水池的水口基本一致。此次發掘還探知了「九洲池」中有島五座，或為圓形，或為橢圓形，擬仙者而坐，其中三島之上，尚有亭臺遺址，又屬同一時期建築。由此種種可知，當時的隋唐東都洛陽，此類華美池作必雅致圓熟，星羅棋布。唐人之於園林，自覺的取意於隔離、遮掩之趣，如陸龜蒙身在蘇州城內潘儒巷之任晦園，「修篁嘉木，掩隱限隩，處其一，不見其二也」[012]。其不可脫的性格

011 參見中國社會科學院考古研究所洛陽唐城隊：〈洛陽隋唐東都城 1982 ～ 1986 年考古工作紀要〉，《考古》1989 年第 3 期，第 239 頁。

012 陸龜蒙：〈白鷗詩序〉，王稼句：《蘇州園林歷代文鈔》，上海三聯書店 2008 年 1 月版，第 1 頁。

仍舊是「好奇」、「樂異」—— 見於水族之老、羽族之窮，聞於鯨鯢之患、狐狸之憂，命嘯儔侶，肆意於詩情。

　　「居山水間」是中國古代文人，尤其是明清文人人生的「第一選擇」。文震亨《長物志·室廬》首句便曰：「居山水間者為上，村居次之，郊居又次之。吾儕縱不能棲岩止谷，追綺園之蹤，而混跡廛市，要須門庭雅潔，室廬清靚，亭臺具曠士之懷，齋閣有幽人之致。」[013] 不做進一步分析，文震亨此處所言，可謂「語無倫次」。一方面，文震亨所羅列的三個層次，山居、村居、郊居，非但沒有囊括居於廟堂之上的帝王家，其本身亦無嚴密的遞減邏輯；另一方面，即使暫且接受文震亨所羅列的三個層次，這三個層次亦與下文沒有邏輯上的對應，他在下文所描述的，其實是居於廛市的市居、市民生活。事實上，文震亨《長物志》一書始終「沉浸」在一種相互爭執的話語矛盾裡，即雅與俗之博弈—— 文震亨自己以「雅」文化的代表、標榜者、締造者自居，他摒棄、鄙夷、否定毫無意趣、意味的世俗生活。他把廟堂、文人、民間這三重向度的社會「生態」凝定、熔鑄在雅與俗，生活「典範」的選擇與張力裡—— 尚雅，是他的心胸，是他的格局。那麼，什麼是俗？「若徒侈土木，尚丹堊，真同桎梏樊檻而已。」[014] 可是帝王「侈土木」，百姓何曾「尚

013 文震亨、李瑞豪：《長物志》（卷一），中華書局 2012 年 7 月版，第 5 頁。

014 文震亨、李瑞豪：《長物志》（卷一），中華書局 2012 年 7 月版，第 5 頁。

丹堊」？文震亨並未做出社會學層面的細分，他只一味的要求
「去俗」。無論如何，文震亨的最低要求是：「隨方制象，各有
所宜。寧古無時，寧樸無巧，寧儉無俗。至於蕭疏雅潔，又本
性生，非強作解事者所得輕議矣。」[015] —— 古雅儉樸，不要「時
髦」，不要「工巧」，不要「庸俗」，這便是「雅」的基礎。山水
同為山水，建築皆是建築，但在不同的時代裡，不同的人，眼
中、心中的山水是不一樣的；種種差異，多半來自他們生活的
「語境」。

　　園林非一般意義上之民居，是有例證的。范來宗〈寒碧莊
記〉提到：「東園改為民居，比屋鱗次，湖石一峰，巋然獨存，
余則土山瓦阜，不可復識矣。」[016] 園林為「一人」所有，絕非鱗
次櫛比的排屋，「磊落」而擁擠 —— 自有其山高水長亭臺樓閣
的邏輯。一旦園林「分解」為「比屋鱗次」，即使獨峰猶存，也
無法恢復其建築系統的場域效應，而化為烏有。這個意思不是
范來宗的恭維之辭，劉恕在〈含青樓記〉裡自己也講過的，這
是他對於「花步里」的基本「判斷」。[017] 園內與園外的對比，鮮
明而顯著。沈德潛〈清華園記〉：「今園距上津二里許，地皆闤
闠，市聲喧呶。而園之中，鏡如澄如，藻荇風牽，雲天倒映，

015 文震亨、李瑞豪：《長物志》（卷一），中華書局 2012 年 7 月版，第 30 頁。
016 范來宗：〈寒碧莊記〉，王稼句：《蘇州園林歷代文鈔》，上海三聯書店 2008 年 1
　　月版，第 52 頁。
017 參見劉恕：〈含青樓記〉，王稼句：《蘇州園林歷代文鈔》，上海三聯書店 2008 年
　　1 月版，第 53 頁。

魚游行空，鷗閒欲夢。」[018] 其中「闤闠」二字，出自左思〈蜀都賦〉，即市場，在文獻中經常可以看到，如何焯〈題渾上書屋〉末句：「一窗受明，墨香團几，視友仁之在闤闠有過之。」[019] 張問陶〈鄧尉山莊記〉云：「妙景天成，非闤闠所恆有。」[020] 朱彝尊〈六浮閣記〉曰：「處乎闤闠，有終身不知丘壑之趣者。」[021] 張益〈陽湖草堂記〉道：「遠闤闠而絕塵囂，可謂靜矣。」[022] 王世貞〈弇山園記·記一〉：「自大橋稍南皆闤闠，可半里而殺，其西忽得徑，曰鐵貓弄，頗猥鄙。」[023] 這種外在於我、外在於園的現實處境通常與文人自我的人格和內心格格不入。汪琬在〈堯峰山莊記〉中寫道：「吾吳風俗衰惡，父兄師友無詩書禮義之教，其子弟類皆輕狷巧詐，不率於孝友，而中間尤無良者，又多移為服御飲食、博弈歌舞之好，於是士大夫之家，易興亦易替，數傳而後，丐貸不給，有不虛其先人之壟而翦伐其所樹

018　沈德潛：〈清華園記〉，王稼句：《蘇州園林歷代文鈔》，上海三聯書店 2008 年 1 月版，第 98 頁。

019　何焯：〈題渾上書屋〉，王稼句：《蘇州園林歷代文鈔》，上海三聯書店 2008 年 1 月版，第 156 頁。

020　張問陶：〈鄧尉山莊記〉，王稼句：《蘇州園林歷代文鈔》，上海三聯書店 2008 年 1 月版，第 178 頁。

021　朱彝尊：〈六浮閣記〉，王稼句：《蘇州園林歷代文鈔》，上海三聯書店 2008 年 1 月版，第 188 頁。

022　張益：〈陽湖草堂記〉，王稼句：《蘇州園林歷代文鈔》，上海三聯書店 2008 年 1 月版，第 191 頁。

023　王世貞：〈弇山園記〉，王稼句：《蘇州園林歷代文鈔》，上海三聯書店 2008 年 1 月版，第 241 頁。

者，殆亦鮮矣。」[024] 這可以說是非常嚴厲的「鞭撻」。類似表述不只一處，汪琬在〈南垞草堂記〉中再次提到：「嗟乎！吳中風俗狷惡，往往錐刀之末、箕帚之微，而至於母子相詬、伯仲相鬩者，所在皆是。」[025] 可見此一印象，在汪琬心中根深蒂固。身在「紅塵」中，卻能安然織夢，靜謐無痕，正是文人山水園林之妙。當然，文人總是自戀而自憐的。一如朱綬〈移居第二圖記〉所云：「雖地不越城市，猶不能不與衣冠之士往來，而夷然清曠、魚鳥親人，其不偕販脂賣漿之流相雜處焉可矣。」[026] 一方面「自詡」為憔悴之人，來到了這天造地設的荒涼寂寞之地，另一方面又在暗自慶幸與販夫走卒的隔離，這是何等的矯揉造作和虛偽！── 魚鳥比販夫「高貴」得多，因為前者被列為自然本真世界「鳶飛魚躍」的符號。園林的主人、訪客、朋友、家人，在他們的眼裡，蘇州是什麼樣子的？金天羽〈頤園記〉：「蘇之城，廛次而墉比，舉薪之戶十萬家，塵埃囂然。」[027] 這就是差距，這就是對比，這就是優越感。那麼，身在這樣一座都市裡，怎麼才能保證既不招搖，又「安全」隔離？牆，粉牆，

024 汪琬：〈堯峰山莊記〉，王稼句：《蘇州園林歷代文鈔》，上海三聯書店 2008 年 1月版，第 141 頁。

025 汪琬：〈南垞草堂記〉，王稼句：《蘇州園林歷代文鈔》，上海三聯書店 2008 年 1月版，第 142 頁。

026 朱綬：〈移居第二圖記〉，王稼句：《蘇州園林歷代文鈔》，上海三聯書店 2008 年1 月版，第 107 頁。

027 金天羽：〈頤園記〉，王稼句：《蘇州園林歷代文鈔》，上海三聯書店 2008 年 1 月版，第 23 頁。

沒有一點色彩的冷靜，如底圖一般，不炫耀，不表露，卻又有文人官宦自以為經歷了大浪淘沙之後退守歸隱的低落、素雅與安寧。這會不會只是金天羽的恭維之辭？王彝〈石澗書堂記〉之首句亦曰：「吳多佳山水，然郡郭中無長林大麓，其地平衍，為萬屋所鱗聚，而車驅馬馳之聲相聞。乃有即其一區之隙而居焉者，若採蓮里之俞氏園而已。」[028] 無論如何，園林所在之都市，都是園林「存在」之「背景」，這背景是平庸的，擁擠的，嘈雜的，無趣的。園林宛如在「一區之隙」乍現的一塊天地。文人的自適與柔情是有「凌駕」的，雖然這種「凌駕」他們自己也許並不願意承認，且容易忘記。

　　園林的「開放」，指的並不是門的「開放」。園林可以是「自閉」的，如湯傳楹之「荒荒齋」。〈荒荒齋記並銘〉曰：「門雖設，嘗晝掩，蒼苔間屐痕絕少，佳客高軒過，闔無人，莫與通者。予與知己約，須叩門，主人當出。既而至者皆叩門，倉卒聞剝啄聲，計是故人至，遽啟扉延入，自知己數人外，謹謝客，弗敢見，見亦就坐外室，不敢延入此齋，破我荒徑。」[029] 湯傳楹的身世甚是可憐，恰好在清順治元年（西元 1644 年）過世，年僅二十五歲。他顯然是把自我封閉起來了 —— 據他自己

028　王彝：〈石澗書堂記〉，王稼句：《蘇州園林歷代文鈔》，上海三聯書店 2008 年 1月版，第 26 頁。

029　湯傳楹：〈荒荒齋記並銘〉，王稼句：《蘇州園林歷代文鈔》，上海三聯書店 2008 年 1 月版，第 74 頁。

講，因為家貧，也買不起童子為他「縛帚灑掃」，而就是兀坐、
頹坐在那僅容膝地的塵漬中，荒涼著。這種自閉的性格恰好
與其幽居的建築形成對應。要知道，這種意境不是湯傳楹獨有
的。徐波〈落木庵記〉末句亦日：「松栝數株，撐風蔽日，元冬
霜月，葉蕭蕭而下，雙童縛帚，掃除不給，齋廚爨煙，皆從此
出，事之前定如此。」[030] 與荒荒齋有異曲同工之處。自古以來，
門就不一定是開敞的，亦可常關，如陶淵明〈歸去來兮辭〉中有
句：「園日涉以成趣，門雖設而常關。」[031] 常關之門，符合陶淵
明「請息交以絕遊」的「氣息」。《世說新語‧賞譽第八》甚至
提到，「殷淵源在墓所幾十年。於時朝野以擬管、葛，起不起，
以卜江左興亡」[032]。這就像文人之於油漆固有鄙夷之色，尤其
是在他們自以為「恃」的書房裡。「書房之壁，最宜瀟灑；欲其
瀟灑，切忌油漆。油漆二物，俗物也，前人不得已而用之，非
好為是沾沾者。門戶窗櫺之必須油漆，蔽風雨也；廳柱榱楹之
必須油漆，防點汙也。若夫書室之內，人跡罕至，陰雨弗浸，
無此二患而亦蹈此轍，是無刻不在桐腥漆氣之中，何不併漆其

030 徐波：〈落木庵記〉，王稼句：《蘇州園林歷代文鈔》，上海三聯書店 2008 年 1 月
　　版，第 158 頁。

031 陶淵明、謝靈運：《陶淵明全集（附謝靈運集）》（卷五），上海古籍出版社 1998
　　年 6 月版，第 32 頁。

032 劉義慶、劉孝標、余嘉錫、周祖謨等：《世說新語箋疏》（中卷下），上海古籍出版
　　社 1993 年 12 月版，第 475 頁。

身而為屬乎？」[033] 不用油漆用什麼？石灰堊壁，或者用紙糊。油漆有什麼不好？油漆是後飾之物，為了防水，為了防汙，附著在木器的表面之上。難道用紙糊不是附著在表面上嗎？用紙糊的紙並不改變木器的性質，木是木，紙是紙，且更為重要的是，紙不會反光，不會反射刺眼的高光。李漁並不一律排斥裝飾，否則，他所痴迷的冰裂紋就無法解釋 —— 他把布滿冰裂紋的房間，稱為「哥窯美器」；但他更強調素雅的古意，在他的筆下，油漆多有一種「銅臭」味道。相比之下，文震亨似乎對油漆的態度就寬容許多。文震亨《長物志·室廬》在提到「窗」時說：「漆用金漆或朱墨二色，雕花彩漆，俱不可用。」[034] 漆還是可以用的，只不過不能隨便用，尤其是不能用「雕花彩漆」。文震亨沒有做出進一步的解釋，依據邏輯推衍，他大概是以為「雕花彩漆」有奢靡的氣息，低俗。

　　一個人，在一個近乎封閉的園林中究竟會有怎樣的體驗？《方輿勝覽·浙西路·平江府》之「西亭」有蘇子美記曰：「澄川翠幹，光影會合於軒戶之間，尤與風月為相宜。予時榜小舟，幅巾以往，至則灑然忘歸，觴而浩歌，踞而仰嘯，野老不至，魚鳥共樂。形骸既適，則神不煩；觀聽無邪，則道以

033 李漁、江巨榮、盧壽榮：《閒情偶寄》（居室部），上海古籍出版社 2000 年 5 月版，第 208 頁。

034 文震亨、李瑞豪：《長物志》（卷一），中華書局 2012 年 7 月版，第 10 頁。

明。」[035] 軒戶之間，蘇舜欽的體驗，重在「會合」二字，重在軒戶所「會合」的風月與光影。換句話說，軒戶雖為居所，但更像是一種場域，人身在這一場域中，感受到的是虛幻的影像，感受到的是自然萬物瞬息更替的流動、出入、來去、往返。若問，「魚鳥共樂」的那條魚、那隻鳥，牠們會死嗎？連軒戶都是會死的，連人都是會死的，魚鳥又怎麼可能不死。問題是蘇舜欽會不會刻意區分這條魚是不是那條魚，這隻鳥是不是那隻鳥？魚、鳥，和光影、風月一樣，只是境遇，只是一場理所應當而又情未可知的相遇——牠們是抽象的，牠們更類似於一種符號——雖然相遇的雙方觀察到的是彼此經驗的形式。最後兩句話甚要。形骸得以安頓，心神才得以安頓；視聽足以單純，道理才足以明朗。園林所營造的，恰恰是一個讓形骸有所安頓、讓視聽得以單純的世界。心有旁騖，則枉然矣。

035 祝穆、祝洙、施和金：《方輿勝覽》（卷之二），中華書局 2003 年 6 月版，第 36 頁。

「八卦圖」與「唯心主義」

　　山水固然是一首「詩」，有詩情，但它更是一幅「畫」，有畫意。據《方輿勝覽·浙西路·平江府》之「包山」條，蘇子美〈水月院記〉曰：「每秋高霜餘，丹苞朱實，與長松茂樹相差間，於岩壑間望之，若圖畫。」[036] 所謂詩中有畫，畫中有詩。據《方輿勝覽·江東路·饒州》之「山川」記載，樂平縣南六十里凡十餘里間皆怪石，故稱「石城岩」，「李常名曰『叢玉』，李伯時寫為圖，曾肇諸人皆有詩」[037]。針對山水地理風貌，詩畫固然可以並置、共存，何況，更有題畫詩的做法，可參見《方輿勝覽·江西路·贛州》「八境台」條之蘇子瞻〈詩序〉。[038] 然而，詩與畫究竟有別 —— 因與樂有天然「姻親」，詩總是更加呈現為廟堂「法器」，乃經國之大業、不朽之盛事也；畫則不同，文人畫尤其不同 —— 它更接近於文人內心渴望把自己寄寓於自然的居所。與抽象的文字相比，圖畫的經驗成分濃厚，有利於表達出一種「在其中」而有所「歸屬」的心理內容。因此，山水者，畫也；人者，出入於畫者也。一如《方輿勝覽·潼川府路·合州》巴川縣東南六十里之「中峰」：「山環二十里如盤，民錯居

036 祝穆、祝洙、施和金：《方輿勝覽》（卷之二），中華書局 2003 年 6 月版，第 33 頁。

037 祝穆、祝洙、施和金：《方輿勝覽》（卷之十八），中華書局 2003 年 6 月版，第 324 頁。

038 祝穆、祝洙、施和金：《方輿勝覽》（卷之二十），中華書局 2003 年 6 月版，第 356 頁。

如畫。」[039] 蘇子美在「水月禪院」記中也提到，此番美景，「若圖繪金翠之可愛」[040]。另據《方輿勝覽・浙西路・鎮江府》之「望海樓」，可知蔡君謨曾於此題記：「望海樓，城中最高處，旁視甘露、金山，如屏障中畫出，信江南之絕致也。」[041] 蔡君謨的表述，亦為「畫出」。同樣是這座望海樓，李白詩曰：「丹陽北固是吳關，畫出樓臺雲水間。」[042] 如是圖畫時而可以是一幅扇面，《方輿勝覽・湖北路・江陵府》之「畫扇峰」條，《荊州記》：「修竹亭西一峰，遠而望之，如畫扇然」[043]；時而可以「行走」，《方輿勝覽・湖北路・鄂州》之「南樓」條，黃魯直〈登南樓〉詩：「江東湖北行畫圖，鄂州南樓天下無」[044] —— 無非是要以具體的形象來表現一個流動的宇宙。

圖繪幾乎是明清建築的通設，這一點在當時古建築的修繕、維護活動中亦有所表現。蘇州虎丘塔，「正心縫只用單拱素枋，其上為向上斜出的遮椽版，表面隱起寫生花，但據剝落處所示，知原來遮椽版之下，用磚隱起支條，塗以紅色，寫生花

039 祝穆、祝洙、施和金：《方輿勝覽》（卷之六十四），中華書局 2003 年 6 月版，第 1116 頁。

040 祝穆、祝洙、施和金：《方輿勝覽》（卷之二），中華書局 2003 年 6 月版，第 40 頁。

041 祝穆、祝洙、施和金：《方輿勝覽》（卷之三），中華書局 2003 年 6 月版，第 60 頁。

042 祝穆、祝洙、施和金：《方輿勝覽》（卷之三），中華書局 2003 年 6 月版，第 60 頁。

043 祝穆、祝洙、施和金：《方輿勝覽》（卷之二十七），中華書局 2003 年 6 月版，第 481 頁。

044 祝穆、祝洙、施和金：《方輿勝覽》（卷之二十八），中華書局 2003 年 6 月版，第 497 頁。

乃後代重修時所塑的」[045]。這個修繕、維護的時間點，應為崇禎十一年，也即西元 1638 年。人之於建築的感念，可因畫而有所觸發。據《方輿勝覽·福建路·泉州》之南安縣西一里的「延福寺」條，唐處士劉乙有詩云：「曾看畫圖勞健羨，今來親見畫猶粗。」[046]「曾看」與「今來」之比，恰好證明了「畫圖」的存在及其意義。建築是有「藍圖」的。據《方輿勝覽·福建路·建寧府》之「武夷精舍」條，可知武夷精舍乃朱元晦築造於五曲大隱屏之下，韓無咎記曰：「元晦躬畫其處，中以為堂，旁以為齋，高以為亭，密以為室，講書肄業，琴歌酒賦，莫不在是。予聞之，怳然如寐而醒，醒而析，隱隱猶記其地之美也。」[047] 是什麼令韓元吉如大夢初醒，怳然而悟？是朱熹的構畫——朱熹為韓元吉展示了一幅他自己虛擬的山居圖。朱熹此圖，是由山水之勢而集聚、凝定為建築樣式的。「中以為堂，旁以為齋，高以為亭，密以為室」，先有了中、旁、高、密的體驗與判斷之後，繼而塑造為堂、齋、亭、室，非反其道而行之。這意味著，建築不僅有「藍圖」，而且，這幅「藍圖」是心靈的、造化的、自然的。山水自有其勢，又何勞人形？韓元吉的醒悟源自朱熹的判斷，可朱熹又何必要做出這個判斷？做出這個判

045 劉敦楨：〈蘇州雲岩寺塔〉，《文物參考資料》1954 年第 7 期，第 33 頁。

046 祝穆、祝洙、施和金：《方輿勝覽》（卷之十二），中華書局 2003 年 6 月版，第 212 頁。

047 祝穆、祝洙、施和金：《方輿勝覽》（卷之十一），中華書局 2003 年 6 月版，第 191 頁。

斷的合理性何在？不妨看看朱熹寫的另一首詩，出於本節「胡憲」條。朱熹曾以詩送之，並呈劉共甫云：「留取幽人臥空谷，一川風月要人看。」[048] 這又是一幅臥遊圖，幽人空谷圖，重點是「一川風月要人看」。建築是為「我」所有的，世界是為「人」所有的。園林中的畫意，不只是工筆，更是寫意。張岱《陶庵夢憶‧湖心亭看雪》：「崇禎五年十二月，余住西湖。大雪三日，湖中人鳥聲俱絕。是日更定矣，余拏一小舟，擁毳衣爐火，獨往湖心亭看雪。霧淞沆碭，天與雲與山與水，上下一白。湖上影子，唯長堤一痕，湖心亭一點，與余舟一芥，舟中人兩三粒而已。」[049]「計白當黑」，天地上下一白，可見的只是一痕、一點、一芥，以及兩三粒而已，這是多麼素淨而淡雅的畫面。

　　在這幅畫中，八卦意味尤為濃郁。園林中有明確使用「八卦」圖形的，如張岱《陶庵夢憶‧包涵所》：「北園作八卦房，圜亭如規，分作八格，形如扇面。」[050] 此為明確記載。景祐二年（西元 1035 年），蘇州范仲淹奏請立學，得錢元璙所作之南園。錢侯好治園林，築山浚池，植異花木充其中。學舍如何安頓呢？朱長文〈蘇學十題序〉中便提到，「厥後割南園之巽隅以為

048 祝穆、祝洙、施和金：《方輿勝覽》（卷之十一），中華書局 2003 年 6 月版，第 198 頁。
049 張岱：《陶庵夢憶》（卷三），江蘇古籍出版社 2000 年 8 月版，第 53 頁。
050 張岱：《陶庵夢憶》（卷三），江蘇古籍出版社 2000 年 8 月版，第 50 頁。

學舍」[051]，乃文王八卦之巽隅也。巽者風也，風者入也，入而為學也。俞樾〈曲園記〉更言：「艮宦則最居東北隅，故以艮名，艮止也，園止此也。」[052] 這裡的「宦」，不是「宦」，而是屋舍的東北角，與艮符合。在園林中，八卦的應用已如「血脈」，化於無形。宋代朱長文寫過一篇〈樂圃記〉，詳細記錄過其園之布局。按照他的講法，樂圃有「堂三楹」，堂之南，又為堂三楹，名「邃經」，用來講論「六藝」。「邃經之東，又有米廩，所以容歲儲也。有鶴室，所以蓄鶴也。有蒙齋，所以教童蒙也。邃經之西北隅有高岡，名之曰見山岡，岡上有琴臺。琴臺之西隅有詠齋，此余嘗拊琴賦詩於此，所以名云。見山岡下有池，水入於坤維，跨流為門，水由門縈紆曲引至於岡側。東為溪，薄於巽隅。」[053] 先天八卦講「對峙」，後天八卦講「流行」，此處所用，固為「流行」之後天八卦。「邃經」之東為震位，為起始，故置蒙齋；西北為乾，其名見山，實則現山；見山岡下池水途徑的路徑，實則由乾至坤；東為溪，巽者入也。由此可見，朱長文之於後天八卦深有洞見，極為推崇。劉恕在得到獨秀峰之後，「余為虛院之乾位位焉，故曰獨秀峰，與晚翠若迎若

051　朱長文：〈蘇學十題序〉，王稼句：《蘇州園林歷代文鈔》，上海三聯書店 2008 年 1 月版，第 2 頁。

052　俞樾：〈曲園記〉，王稼句：《蘇州園林歷代文鈔》，上海三聯書店 2008 年 1 月版，第 128 頁。

053　朱長文：〈樂圃記〉，王稼句：《蘇州園林歷代文鈔》，上海三聯書店 2008 年 1 月版，第 18 頁。

拱，歧出以為勝。……峰不孤立，而石乃為林矣。」[054] 劉恕說是
獨秀，真的是孑然獨立，僅此一枚嗎？這是石林，孤峰豈可成
林。留園的石藝比獅子林不差 —— 蓉峰更擅於構圖的錯落參差
與組合對比，更富於整體感。重點是，劉恕是有明確的方位意
識的，這個方位意識，恰恰是建立在後天八卦的基礎上的。尤
侗〈水哉軒記〉更為明確的說道：「有進吾嘗學《易》而感焉，
乾坤之後，屯蒙需訟，師比其配，皆水也。六十四卦係涉川者
十有二三，至於終篇，一曰既濟，再曰未濟，厥旨何居？賢人
出險，聖人入險，見險能止，蓋取諸坎。」[055] 水哉軒乃亦園一
景，尤侗非虛指，而實有其跡。

　　園林中的園主，必然是一個「唯心主義」者，唯其心胸襟懷
在，才有所謂園林之意境。劉恕作為留園主人，在〈含青樓記〉
裡說：「誠以登於高，則意自遠，凡目力所可及，心思所能通，
咫尺即有千里之勢，乃知境之所窘，能限我以目，不能限我以
心。」[056] 登高意遠，咫尺千里，不是「登高則情滿於山，觀海則
意溢於海」的問題。情滿於山的前提是山在，意溢於海的條件
是有海，是「我」的神思投入於眼前的山海；但如今，「我」明

054 劉恕：〈石林小院說〉，王稼句：《蘇州園林歷代文鈔》，上海三聯書店 2008 年 1
　　月版，第 55 頁。

055 尤侗：〈水哉軒記〉，王稼句：《蘇州園林歷代文鈔》，上海三聯書店 2008 年 1 月
　　版，第 80 頁。

056 劉恕：〈含青樓記〉，王稼句：《蘇州園林歷代文鈔》，上海三聯書店 2008 年 1 月
　　版，第 53 頁。

知「境之所窘」，境之有「限」，「我」卻「跳脫」出去，「昇華」
出去，用「我」的「心」超越「我」的「眼」，這便不只是情感，
而且是想像的充盈和豐滿，而在康德那裡，情感與想像正是審
美判斷力的「羽翼」。「距離美」之原則在園林中一定有效。范
來宗〈寒碧莊記〉曰：「今斯園也，山水畢具，樹石嶔崎，有
鳶魚飛躍之趣，無望洋驚嘆之險；佳辰勝夕，良朋詠歌，有條
然意遠之致，無紛雜塵囂之慮，較其所得，不已奢歟！」[057] 這
句話裡的「有」與「無」恰恰是一種對應，對應出的是「距離」。
「距離產生美」，其核心是人內心的統攝力與存在感；園林給予
人的正是一種帶有距離感的場域。俞樾〈留園記〉敘述過留園的
來歷：「泉石之勝，留以待君之登臨也；花木之美，留以待君
之攀玩也；亭臺之幽深，留以待君之遊息也。其所留多矣，豈
止如唐人詩所云『但留風月伴煙蘿』者乎？自此以往，窮勝事
而樂清時，吾知留園之名，長留於天地間矣。」[058] 一個人在這世
界上，到底能留下來什麼？一張照片？一個名字？一段故事？
那都不過是屬於這個人的記憶和歷史。留園，留下的是一座園
子，「留以待之」！這些泉石、花木、亭臺、天地是可以傳遞
的。傳遞不是傳播，它們不是宗教聖物，不具備單一的神性解

057 范來宗：〈寒碧莊記〉，王稼句：《蘇州園林歷代文鈔》，上海三聯書店 2008 年 1
　　月版，第 52 頁。

058 俞樾：〈留園記〉，王稼句：《蘇州園林歷代文鈔》，上海三聯書店 2008 年 1 月版，
　　第 56 頁。

第一節　園林之為建築「標本」

釋，它們不過是供人把玩了千百遍，繼續把玩的東西和場所，
但它們就這麼留在這裡，以待來人，直到來的人都死了，繼有
來人，這何嘗不是一種永恆。時間是延宕的、連綿的，時斷時
續，凝聚在建築的空間和場域裡，若即若離。

　　在園林中，山水極為重要。文震亨《長物志·水石》曰：
「石令人古，水令人遠。園林水石，最不可無。要須迴環峭拔，
安插得宜。一峰則太華千尋，一勺則江湖萬里。又須修竹、老
木、怪藤、醜樹交覆角立，蒼崖碧澗，奔泉汛流，如入深岩絕
壑之中，乃為名區勝地。」[059] 首先，園林中的山水是基於文人
的想像完成的，「一峰則太華千尋，一勺則江湖萬里」。既然文
人可以想像，又何必要這一峰、一勺？然而，這一峰、一勺必
須在，以其生命的形與勢俱在 ── 文人的想像需要媒介，需要
觸發，否則，就成了空想。其次，山水在園林中「最不可無」。
什麼叫做「最不可無」？這個「最」字怎麼理解？園林可以沒有
建築，只有山水嗎？可以只有山水，沒有草木嗎？可以只有建
築，沒有家具嗎？當然不行。園林中的這一切，是共生的，是
同時「湧現」的，沒有先後。文震亨以山水為「最」，是把山水
當作了建築的背景；但背景與前景是不可分的。為什麼園林一
定要以山水為背景，不能以農田、以疆場為背景？那就不是園
林了。園林是一種文人刻意造作的文化，不是農民的文化，不

059 文震亨、李瑞豪：《長物志》（卷三），中華書局 2012 年 7 月版，第 81 頁。

是武夫的文化。最終，園林中的山水，是在塑造一種文人的古雅的生活類型、文化典範。文震亨說「石令人古，水令人遠」，這究竟是何意？古有「仁者樂山，智者樂水」之訓，與此並不對等。如果說孔子有逝者如斯之嘆，尚且可以牽強的把「智者樂水」之「水」與「水令人遠」之「遠」連結起來的話，「仁者樂山」與「石令人古」，則並沒有如是哪怕牽強的關聯。所以，文震亨所嚮往的並不是對仁、智系統的追溯與整合，他沒有這種責任感、使命感 —— 他內心所想的是另一番「景象」，另一種雅致的生活！他明確說過，自己要「寧古無時」 —— 他拒絕現世喧囂。所以，山水在文震亨心裡，意味著它們能夠為他自己帶來心靈的澄澈與幽思 —— 它們一定是一種媒介、觸媒。

由誰來疊山？李漁說：「從來疊山名手，俱非能詩善繪之人。見其隨舉一石，顛倒置之，無不蒼古成文，紆迴入畫，此正造物之巧於示奇也。譬之扶乩召仙，所題之詩與所判之字，隨手便成法帖，落筆盡是佳詞，詢之召仙術士，尚有不明其義者。若出自工書善詠之手，焉知不自人心捏造？妙在不善詠者使詠，不工書者命書，然後知運動機關，全由神力。其疊山磊石，不用文人韻士，而偏令此輩擅長者，其理亦若是也。」[060]李漁所謂的疊山名手，何許人也？從後文的語境上來看，乃匠

060 李漁、江巨榮、盧壽榮：《閒情偶寄》（居室部），上海古籍出版社 2000 年 5 月版，第 220 ～ 221 頁。

人。這讓我們留下兩方面的印象：一方面，「疊山名手」，不是能詩善繪的文人韻士。因為文人韻士會「自人心捏造」── 會以一種無意識的操作、創作習慣，在無形之間於作品中貫注自我的色彩和成分。另一方面，「疊山名手」的身上，讓人感受到的是濃濃的柏拉圖的味道。他們的創作，依靠靈感，有神靈憑附，是不自覺的行為 ──「文章本天成，妙手偶得之」。李漁認為，這才是自然。說來說去，都不像是匠人。李漁之所以這麼說，與其說是在神化匠人，不如說是在神化自然 ── 後文提到，匠人之作，也還是需要主人來選擇的，「造物鬼神之技，亦有工拙雅俗之分，以主人之去取為去取」[061]。無論如何，他都太痴迷於他所鍾愛的一花一草、一木一石了。大小的相互置換在園林的視覺空間裡絕非難事。[062] 張岱《西湖夢尋·西湖外景·火德廟》：「火德祠在城隍廟右，內為道士精廬。北眺西泠，湖中勝概，盡作盆池小景。南北兩峰如研山在案，明聖二湖如水盂在几。窗櫺門榱凡見湖者，皆為一幅圖畫。小則斗方，長則單條，闊則橫披，縱則手卷，移步換影。」[063] 自然是一首詩，但

061 李漁、江巨榮、盧壽榮：《閒情偶寄》（居室部），上海古籍出版社 2000 年 5 月版，第 221 頁。

062 園林中的「藏」，多處可見。如張岱《陶庵夢憶·范長白》：「園門故作低小，進門則長廊複壁，直達山麓。其繪樓幔閣、祕室曲房，故故匿之，不使人見也。」〔張岱：《陶庵夢憶》（卷五），江蘇古籍出版社 2000 年 8 月版，第 73 頁。〕藏而匿之，匿不可見，方有深邃之理。

063 張岱：《西湖夢尋》（卷五），江蘇古籍出版社 2000 年 8 月版，第 82 頁。

第三章　雅俗：明清時期建築美學的情調

卻首先是一幅畫，此可為明證。火德祠之美，正在於它提供了一個總覽全域的視角、「窗口」。以距離感為鋪墊，西湖儼然成為一座精緻的盆景。斗方、單條、橫披、手卷，書法的格式如同李漁的「便面」，呈現出一種四時變幻的意境、場域。站在火德祠中，這個世界正在變得邈遠，變成「微縮」圖畫——這一視覺效應，正與心中收攝記憶的版圖和歷史異曲同工。在園林中，什麼是「大中見小」、「小中見大」、「虛中有實」、「實中有虛」？沈復做過明確說明：「大中見小者：散漫處植易長之竹，編易茂之梅以屏之。小中見大者：窄院之牆，宜凹凸其形，飾以綠色，引以藤蔓，嵌大石，鑿字作碑記形。推窗如臨石壁，便覺峻峭無窮。虛中有實者：或山窮水盡處，一折而豁然開朗；或軒閣設廚處，一開而可通別院。實中有虛者：開門於不通之院，映以竹石，如有實無也；設矮欄干牆頭，如上有月臺，而實虛也。」[064]「大中見小」的關鍵字是「散漫」。因為大，所以散漫，有散漫的空閒和餘地，卻又在散漫之地構造出前竹後梅的組合。「小中見大」的關鍵字是「狹窄」。因為小，所以狹窄，有狹窄的逼仄與侷促，卻又在狹窄之地引藤蔓、嵌大石，展現著遒勁生機。「虛中有實」講述的是「一」與「而」的關係，在「一折」、「一開」之後，凸顯另一個類同於彼岸的世界。「實中有虛」表達的是「有」與「無」的對應，本來沒有了的盡頭、院

064 沈復：《浮生六記》（卷二），江蘇古籍出版社 2000 年 8 月版，第 23 頁。

牆，卻有通道「前進」，似乎又有著什麼。這大與小，小與大，虛與實，實與虛，其中積蘊著的莫不是參差的邏輯、互置的邏輯，變幻的邏輯——這個世界上本沒有「單純」的「唯一」真理，真理如一條時來時去、忽左忽右、此時此地的河，蜿蜒而行。

　　園林究竟是自然的，還是人工的？這是一個太過現代的問題。沈德潛〈掃葉莊記〉末句曰：「夫人工不與，一歸自然，掃者從人，不掃者從天也。掃與不掃之間，一瓢試更參之。」[065] 郡城南園裡的掃葉莊落葉封徑，宛如空林，這落葉究竟要不要掃除？在沈德潛看來，掃是人為，不掃是天意；無論人為還是天意，都是自然——不存在人工與不人工，人工與否，都是自然。沈德潛所言，與其說是答案，不如說是道理，一個關於自然的道理——沈德潛讓世界停頓在了得出答案之前，那個關於自然的道理裡，使得眼前的落葉、掃葉的動作，都充滿了禪意，如見芥子，如悟須彌。明清文人，尤其是江南文人，那溫潤而煙雨迷濛、略帶頹廢的幽怨情緒與美感，使得他們尤其偏愛角落裡的漬跡與苔蘚。文震亨《長物志·室廬·山齋》中有一處細節，說「庭際沃以飯瀋，雨漬苔生，綠褥可愛」[066]——用米汁「培養」的綠意裡，難免會有一種歷史感、滄桑感和居士禪的味道。不只是「山齋」，他在「街徑」、「庭除」裡也提到，

065 沈德潛：〈掃葉莊記〉，王稼句：《蘇州園林歷代文鈔》，上海三聯書店 2008 年 1 月版，第 28 頁。

066 文震亨、李瑞豪：《長物志》（卷一），中華書局 2012 年 7 月版，第 16 頁。

第三章　雅俗：明清時期建築美學的情調

「或以碎瓦片斜砌者，雨久生苔，自然古色」[067]。他堅持認為，這種做法比「金錢作垺」要好太多。如果要問園林是短暫的還是永恆的，袁學瀾〈遊南園滄浪亭記〉中有一句話說得特別好。他說：「園之興廢成毀，與時轉移，循環無休息。」[068] 園林最大的魅力，就在於它總是有重新來過的勇氣和餘地。什麼叫做建築的永恆？幾百年靜止不動如一塊水泥，算是永恆嗎？如果算，園林並不永恆。什麼叫做建築的短暫？幾天、幾個月便被戰爭的鐵蹄夷為平地或被烈火燒得乾乾淨淨永不再生，算是短暫嗎？如果算，園林並不短暫。園林本來就不是一次性的。有人來，有人去，有人生，有人死，你在這裡蓋個亭子，我在那裡挖條溝渠，他又在這裡那裡張羅著做幾幅匾額，之後，你、我、他，又都消失在時間的氤氳裡，似乎誰都沒有來過。有一天，這一切都毀滅了。又有一天，好事者因為一個名字，一個地址，一個傳說，重新來過。袁學瀾說，「與時轉移，循環無休息」，甚好。「與時轉移」不是「與時俱進」，誰能保證這園林會越來越好呢；能轉能移，便是好，便是活。園林從來都是人的休息之地，自己卻似乎從來沒有「休息」過 —— 它如同一個流動的場域，用自己的生死，默對、諦視、印證、留戀著這眾生的生死。中國明清文人，活到「老」境，其得意之處，勇於以一

067 文震亨、李瑞豪：《長物志》（卷一），中華書局 2012 年 7 月版，第 25 頁。

068 袁學瀾：〈遊南園滄浪亭記〉，王稼句：《蘇州園林歷代文鈔》，上海三聯書店 2008 年 1 月版，第 13 頁。

種釋然的乃至自嘲的語氣交代給世人的得意之處，其中之一，乃造園。李漁便說，他自己生平有兩大「絕技」，一則「辨審音樂」，一則「置造園亭」。其曰：「一則創造園亭，因地制宜，不拘成見，一榱一桷，必令出自己裁，使經其地、入其室者，如讀湖上笠翁之書，雖乏高才，頗饒別致，豈非聖明之世，文物之邦，一點綴太平之具哉？」[069] 誠可謂入化境──「點綴太平」是否缺乏思想的深度和批判性？這要看如何定義思想。中國古代文人之「思想」，原本就化在詩情裡；亂世需要批判，盛世各享太平，這是李漁的基本邏輯。無論如何，「造園」，都是他們內心自詡、自留、自適的「基底」。

　　文人之於建築的操守、態度，總是要「站」在制度的「反面」。李漁《閒情偶寄》之首有「凡例七則」，講「四期三戒」，其中「一期」即「崇尚儉樸」，曰：「『居室』、『器玩』、『飲饌』、『種植』、『頤養』諸部，皆寓節儉於制度之中，黜奢靡於繩墨之外。」[070] 然而，儉樸真的是制度的「反面」嗎？制度隱含著建築的權力化模式，並且，造作制度者就「站」在這權力的「頂端」，如宮殿。制度的「反面」，抑或「對面」，其實是權力的「末梢」，那些被權力所壓迫、所規訓的對象，如民居。宮殿與民居，如

069　李漁、江巨榮、盧壽榮：《閒情偶寄》（居室部），上海古籍出版社 2000 年 5 月版，第 181 頁。

070　李漁、江巨榮、盧壽榮：《閒情偶寄》（凡例七則），上海古籍出版社 2000 年 5 月版，第 11 頁。

同一把 U 形鎖的兩個頂點。U 形鎖不只是有兩個頂點，它還有一個「弧度」、一個「谷底」，這個「弧度」、這個「谷底」，恰恰是文人建築的「儉樸」之風。「儉樸」固然是一種心性沉潛，一種自我收攝，更值得注意的是，「儉樸」也是一種處世風範。李漁說的儉樸，除了居室外，尚有其餘四部 —— 「器玩」、「飲饌」、「種植」、「頤養」，它們是一種整體性存在，居室儉樸，是要融入於如是價值典範中 —— 多麼的強大，多麼的矜持！內心是多麼的自恃！—— 「崇尚儉樸」實乃李漁所標舉的特殊的獨有的道德理念之一，它和「點綴太平」、「規正風俗」、「警惕人心」一樣，都使李漁在以身作「則」；一個普通百姓會有、何必有如是之「則」？所以，文人建築的存在一定是一種自我意義的選擇、自我價值的實現、自我生命的修行。這一類似於「藝術作品」的築造情結之於個人的素養來說，要求非常之高。一如李漁所說：「以構造園亭之勝事，上之不能自出手眼，如標新創異之文人；下之不能換尾移頭，學套腐為新之庸筆，尚囂囂以鳴得意，何其自處之卑哉！」[071] 極不容易。更何況，何謂「儉樸」？到什麼程度算是「儉樸」？李漁曾把房舍比作外衣 —— 房舍、外衣，既是自己的事情，又是給別人看的。既然如此，那麼，「及肩之牆，容膝之屋，儉則儉矣，然適於主而不適於

071 李漁、江巨榮、盧壽榮：《閒情偶寄》（居室部），上海古籍出版社 2000 年 5 月版，第 181 頁。

賓。造寒士之廬，使人無憂而嘆，雖氣感之耳，亦境地有以迫之。」[072] 看來，「儉樸」到了寒酸，令人「無憂而嘆」的地步，還是不盡如人意的。這起碼證明了，所謂「儉樸」只是一種「風範」，而非絕對的否定哲學、解構主義。

如果說園林是有生命的，這種生命最特殊的性質，是它需要維護，需要看管，需要滋養 —— 不能任由它自生自滅，它是人為的。園林的生命週期，總比活過一世的園主長。園主死了呢？園主有兒子。誰來保證園主一定有兒子？園主的兒子不會榮升不會遷徙不會暴斃？一定如園主所想守著園林而不把它當作賭資、毒資、嫖資？蒼涼，頹廢，棟折垣圮，澌然俱盡，淹沒在荒煙、蔓草裡，化為烏有，是大多數園林擺脫不了的宿命。那些「幸運兒」，等了幾年、幾十年、幾百年，等來了重修人，然後呢？清朝初年，滄浪亭已廢，康熙二十三年（西元1684年），江寧巡撫王新命於其地建蘇公祠，11年後，也即康熙三十四年（西元1695年），江蘇巡撫宋犖重修滄浪亭，以文衡山隸書「滄浪亭」三字揭諸楣，恢復舊觀模樣。此後，他還寫了一篇〈重修滄浪亭記〉，文末有句話說：「亭廢且百年，一旦復之，主守有僧，飯僧有田，自是度可數十年不廢。」[073] 自元

072 李漁、江巨榮、盧壽榮：《閒情偶寄》（居室部），上海古籍出版社2000年5月版，第180頁。

073 宋犖：〈重修滄浪亭記〉，王稼句：《蘇州園林歷代文鈔》，上海三聯書店2008年1月版，第6頁。

至明，滄浪亭原本就是「廢為僧舍」的，所以才有了「妙隱庵」、「大雲庵」的講法，如今宋犖把重修後的滄浪亭「交還」給僧人，也算是「物歸原主」。只不過，後世的滄浪亭又幾經戰火，不斷的被重修，又不斷的被摧毀，終於面目全非。[074] 園林的生命，從來都是脆弱的，從來都缺乏敬畏，從來都無關乎「永恆」。園林為人所接受，本屬私人空間，好惡各有不同。沈復《浮生六記·浪遊記快》曰：「吾蘇虎丘之勝，余取後山之千頃雲一處，次則劍池而已。餘皆半藉人工，且為脂粉所汙，已失山林本相。即新起之白公祠、塔影橋，不過留名雅耳。其冶坊濱，余戲改為『野芳濱』，更不過脂鄉粉隊，徒形其妖冶而已。其在城中最著名之獅子林，雖曰雲林手筆，且石質玲瓏，中多古木；然以大勢觀之，竟同亂堆煤渣，積以苔蘚，穿以蟻穴，全無山林氣勢。以余管窺所及，不知其妙。靈岩山為吳王館娃宮故址，上有西施洞、響屧廊、采香徑諸勝，而其勢散漫，曠無收束，不及天平支硎之別饒幽趣。」[075] 據筆者考察，沈復很喜歡用「脂粉氣」這個詞，在提到葛嶺之瑪瑙寺、湖心亭、六一泉時，他也說：「然皆不脫脂粉氣，反不如小靜室之幽僻，雅近天然。」[076] 可見，其一，脂粉氣是不同於幽僻雅靜的；其二，脂

074 建築需要重修嗎？當然。《宅經》曰：「其田雖良，蓐鋤乃芳，其宅雖善，修移乃昌。」〔王玉德、王銳：《宅經》（卷上），中華書局 2011 年 8 月版，第 150 頁。〕建築、宅邸從來都是需要重修的，沒有絲毫的「版權」顧慮。

075 沈復：《浮生六記》（卷四），江蘇古籍出版社 2000 年 8 月版，第 68 頁。

076 沈復：《浮生六記》（卷四），江蘇古籍出版社 2000 年 8 月版，第 47 頁。

粉氣多指人工「妖冶」之形。那麼，既然園林如同盆景，不過是由人工所造作，何處不人工？為什麼反而來責人工之過？關鍵在於「氣勢」而已。人工類比，可以仿造自然的形體，所用的是筆法；但更要領悟自然的體勢，涉及的是通篇之格調、氣韻。集中於此來看，沈復之所以覺得獅子林像煤渣，靈岩山散漫、野曠而無收束，從邏輯上講，都在於其失去了「主題」。「散漫」一詞在《浮生六記》中經常出現。散漫有散漫的空間、餘地，但散漫必須有主題，以至於使人能夠在「大中見小」，以全體為參照，透過一處「微雕」、「特寫」，而「放大」、「點化」、「通靈」於一個本真的世界 —— 一種變幻的、流動的真相 ——「散點透視」不代表「散漫」，況且「散點透視」這一術語本身尚有待進一步思考。如果你覺得散漫，我不覺得散漫，如何是好？無所謂好與不好，氣勢本就因人而異而決，無法一律、獨享，沒有一條絕對的標準來強求，來衡量。

第二節　建築美學的「漣漪」效應

建築的「場域」

建築講結構，結構是貫穿本書始終的建築文化之「漣漪」的分層之一。什麼是「結構」？李漁在《閒情偶寄》的「詞曲部」講詞曲的第一要義，即結構，故有「結構第一」說。為什麼詞曲要重視結構？李漁舉過一個例子，這個例子，正是建築。他說：「工師之建宅亦然，基址初平，間架未立，先籌何處建廳，何方開戶，棟需何木，梁用何材，必俟成局了然，始可揮斥運斧。倘造成一架而後再籌一架，則便於前者不便於後，勢必改而就之，未成先毀。」[077] 李漁所謂「結構」，絕不只是單體建築的梁柱、斗拱、間架系統，而是統一的計畫、整體的布局，如「何處建廳」、「何方開戶」，同時，也仍然包括棟梁的設計。因此，結構所涉及的事實上已經擴散到了「場域」之範圍。

建築必然以場域為其主體。童寯在提及最富有場域氣息的園林時說道：「是房屋而非植物在那裡起支配作用。中國園林建築是如此悅人的灑脫有趣，以致即使沒有花木，它仍成為園林。」[078] 僅就這句話而言，植物這一概念極為寬泛，包不包括農作物，是人工種植、培育還是野外生長，並未嚴格規定。花草

077 李漁、江巨榮、盧壽榮：《閒情偶寄》（詞曲部），上海古籍出版社 2000 年 5 月版，第 18 頁。

078 童寯：《園論》，百花文藝出版社 2006 年 1 月版，第 1 頁。

樹木，在中國園林中是一種自然而然的陪襯、烘托、背景。雖然童寯也提到，「雖師法自然，但中國園林絕不等同於植物園。顯而易見的是沒有人工修剪的草地，這種草地對母牛具有誘惑力，卻幾乎不能引起有智人類的興趣」[079]。話鋒中充滿了風趣、揶揄與嘲諷的情態，竟然臆測起母牛來。而中國園林中的植物通常也需要打理，只不過不以平整的幾何圖案為底圖而已。無論如何，建築可謂中國園林的收攝全域的「核心」。

　　時值明清，在中國古代文人細膩的體驗中，建築的空間感不再是單純的實體的形式感，而更多的是一種以形式為基礎的藝術感。世人皆知李漁愛窗戶，喜歡從窗戶向外看，但窗戶本身，對於室內空間事實上是有要求的。《閒情偶寄·居室部》曰：「凡置此窗之屋，進步宜深，使坐客觀山之地去窗稍遠，則窗之外廓為畫，畫之內廓為山，山與畫連，無分彼此，見者不問而知為天然之畫矣。淺促之屋，坐在窗邊，勢必倚窗為欄，身之大半出於窗外，但見山而不見畫，則作者深心有時埋沒，非盡善之制也。」[080] 這是深度問題。如果以窗為畫，如果希望每個人都把這扇窗戶當作一幅畫，房屋必須有進深，在人與窗之間建立距離感 —— 藝術總是有距離的，距離產生美。如果沒有距離呢？人就會倚靠在窗邊，而不知自己已身在畫中了。

079 童寯：《園論》，百花文藝出版社 2006 年 1 月版，第 3 頁。

080 李漁、江巨榮、盧壽榮：《閒情偶寄》（居室部），上海古籍出版社 2000 年 5 月版，第 202 頁。

第三章　雅俗：明清時期建築美學的情調

因此，畫，一定是一種視覺形象，是一種成熟的、需要以建築的空間為其前提為其條件的藝術作品。建築的空間已不再只是服從於實用的實際的體驗，而自然生出了藝術的審美的角度。

　　建築的「靈活」表現在，它提供給人的是各種選擇的餘地。李漁談「途徑」，其曰：「徑莫便於捷，而又莫妙於迂。凡有故作迂途，以取別致者，必另開耳門一扇，以便家人之奔走。急則開之，緩則閉之，斯雅俗俱利，而理致兼收矣。」[081] 捷徑與迂途，兩便，視人具體需求而定。換句話說，途徑並不限制、替代、決定人的行為；人在建築中，既可以接受，也可以放棄。人是自己的，建築也是自己的，各不耽誤，又密合無隙，一同把自己「投放」在自然裡，自然而然。亦如「高下」。園林中的建築忌平，前卑後高，形如座椅。如果地勢不允許，則因地制宜。「高者造屋，卑者建樓，一法也；卑處疊石為山，高處浚水為池，二法也。又有因其高而愈高之，豎閣磊峰於峻坡之上；因其卑而愈卑之，穿塘鑿井於下濕之區。總無一定之法，神而明之，存乎其人，此非可以遙授方略者矣。」[082] 「高下」帶來了什麼？落差。落差本來就是有的，要麼「加大」落差，要麼「抹平」落差，並無一定之律、之方略可因循 —— 怎麼做，

081　李漁、江巨榮、盧壽榮：《閒情偶寄》（居室部），上海古籍出版社 2000 年 5 月版，第 183 頁。

082　李漁、江巨榮、盧壽榮：《閒情偶寄》（居室部），上海古籍出版社 2000 年 5 月版，第 183 頁。

「存乎其人」其實此雖無方略，卻實有「性」。李漁提到了六種建築形式：屋、樓；山、池；閣、塘——高者高之，卑者卑之，高者卑之，卑者高之，這樣兩條用邏輯學術語總結出來的枯燥無味的「原理」，化在這六種建築形式中。「存乎其人」其實是有條件的，也即此「人」不僅對高下有深澈之洞見，亦對各種建築之體性有全然之了解。自然而然，乃至放任逍遙，不是躺在地上什麼也不做，睡大覺、晒太陽，而是將自然與建築納入於胸，胸有「成竹」，繼而皴點繼而渲染這個有所蘊含的世界。以小觀大是一種境界。蔡羽〈石湖草堂後記〉：「以吳之勝，湖得其小矣，湖之勝，竹得其小矣，然而皆全焉。」[083] 重點不在於大小的「小」，而在於如何可能「得」之完「全」。

　　什麼是「場域」？李漁《閒情偶寄·居室部》：「然有圖所能繪，有不能繪者。不能繪者十之九，能繪者不過十之一。因其有而會其無，是在解人善悟耳。」[084] 什麼能繪？什麼不能繪？結構能繪，場域不能繪。無論是言辭，還是圖案，繪製本身都是一種符號表達，要在能指與所指、表象與現實之間構擬某種對應關係。但「場域」卻不適用於如是對應——它更類似於一種氤氳在人的胸中，幻化在園的草木裡，生發性的而非揮發性

083　蔡羽：〈石湖草堂後記〉，王稼句：《蘇州園林歷代文鈔》，上海三聯書店 2008 年 1 月版，第 138 頁。

084　李漁、江巨榮、盧壽榮：《閒情偶寄》（居室部），上海古籍出版社 2000 年 5 月版，第 182 頁。

的「原氣」、「生氣」，正是老子所謂「無中生有」之「無」，釋迦所謂「緣起性空」之「空」。這種「無」，這種「空」，在莊禪合流的背景下薰染著建築文化之審美意境的訴求，使得建築超越了工匠的技術操弄，熔鑄為文人內心寄託情思的「單元」。李漁說「不能繪者十之九」，並不是在鼓吹不可知論，而是在「秤量」場域與結構的價值比重。「因有會無」，借助於有，接於有，根據有而際會於無，才恰切的表現出一個人思維之規模之深度。

計成《園冶》開篇就提到，所謂築造，「三分匠，七分主人」，就園林而言，主當為十九。什麼叫「主人」？能主之人。什麼叫「能主之人」？「若匠唯雕鏤是巧，排架是精，一梁一柱，定不可移，俗以『無竅之人』呼之，甚確也。故凡造作，必先相地立基，然後定其間進，量其廣狹，隨曲合方，是在主者，能妙於得體合宜，未可拘率。」[085] 所謂「竅門」非指技能，尤其不是某種專項操作技術，而是一種「得體」的能力。何謂「體」？「體」是一個場域的概念，一個足以呈現場域之「樣式」的概念，這個「樣式」不是內在本質，不是邏輯理性，而是基於現實經驗的具體的地基形式的理解。換句話說，這一場域不是單純的由人之意念決定的想像空間，而是用心揣摩、體察、悟解，把自我「投放」、「化解」於此岸，相「因」而「借」，從

085 計成、陳植、楊伯超、陳從周：《園冶注釋》（卷一），中國建築工業出版社 1988 年 5 月版，第 47 頁。

而營造出一個「雖由人作，宛自天開」的境界。園林之為幻境，童寯已有明言：「中國園林實際上正是一座誑人的花園，是一處真實的夢幻佳境，一個小的假想世界。如果一位東方哲人並不為不能進入畫中的一亭一山而煩惱的話，那麼無疑的他也得認為這一點是他的花園中所絕對必要的。」[086] 所謂「誑人」，要看「誑」的是什麼人——「誑」的是那些泥實的人，市儈的人，只看得到眼前經驗的人。「畫」是一個世界，「入畫」是一種境遇，「繪畫」等同於「造園」——「夢幻」是人「假想」的，卻有等第的差異，有真實與否的考量，其「尺度」即在於其是否貼切於藝術創造的意念。

　　朝向一直是中國古代建築的主題，面南背北作為一種向陽而居的遠古「模型」，逐漸沾漑了權力的意味和色彩。朝向在建築之中，尤其是朝堂之上，固有其重要價值。《周禮·夏官司馬下》：「正朝儀之位，辨其貴賤之等。王南鄉；三公北面東上；孤東面北上；卿大夫西面北上；王族故士、虎士在路門之右，南面東上；大僕、大右、大僕從者在路門之左，南面西上。」[087] 只有王面南背北，直接面對路門之外，處在中心位置。此處只有「上」，沒有「下」，所謂的「上」並不是根據陰陽左右得來的，而是在位置上接近於王。也就是說，朝向位置之法，

086 童寯：《園論》，百花文藝出版社 2006 年 1 月版，第 55 頁。
087 鄭玄、賈公彥、彭林：《周禮注疏》（卷第三十六），上海古籍出版社 2010 年 10 月版，第 1187 頁。

並非完全而絕對的「哲學」思辨 —— 「陰陽」之法，實乃權力之法，具體的經驗的權力分配的符號表達。這一邏輯在《周禮·秋官司寇第五》中有更為明確的顯示：外朝時，「王南鄉，三公及州長、百姓北面，群臣西面，群吏東面」[088]。按照《禮記·郊特牲》的解釋，「王南鄉」是答「陽」之義。三公則顯然不是答「陰」之義，而是答「君」之義。「一體兩面」，並行不悖，皆寓於朝向。君王有面南背北之制，指的是建築的向背，並不是說他本人時刻都面南背北。《白虎通》在「論爵人於朝封諸侯於廟」時提到《禮記·祭統》曰：「古者明君，爵有德必於太祖，君降立於阼階南，南向，所命北面，史由君右執策命之。」[089] 人的朝向究竟是立於南，面朝北，還是立於北，面朝南，要根據具體情況和語境來確定。建築的朝向，一經確立，便是「恆定」的；但不是「固定」的、「一律」的，事實上，中國民間還有「坐東朝西」的習俗。建築的朝向，門開的方向並不是絕對地一律向陽。舉一個鐵定的反例，據《太平寰宇記·關西道十三·夏州》之「朔方縣」下「統萬城」條，其城之子城在羅城東，「本有三門，夷人多尚東，故東向開」[090]。這句話的關鍵，是「夷人」—— 一種按照特殊的族群分類所得出的結果。

088 鄭玄、賈公彥、彭林：《周禮注疏》（卷第四十一），上海古籍出版社 2010 年 10 月版，第 1337 頁。

089 陳立、吳則虞：《白虎通疏證》（卷一），中華書局 1994 年 8 月版，第 23 頁。

090 樂史、王文楚：《太平寰宇記》（卷之三十七），中華書局 2007 年 11 月版，第 785 頁。

李漁說：「屋以面南為正向。然不可必得，則面北者宜虛
其後，以受南薰；面東者虛右，面西者虛左，亦猶是也。如
東、西、北皆無餘地，則開窗借天以補之。」[091] 關鍵字是「餘
地」——建築的關鍵不在於朝向哪裡，「不可必得」，而因地制
宜；但無論朝向哪裡，都要有「餘地」——要給「氣」，給予氣
息周流、輾轉、迂迴、匯聚、安然生起的空間。中國古代建築
的高度，即使是門闕的高度亦有限制，它會與面前的自然景觀
以及其他建築構成一個外在於自身卻又由它所「養護」的場域，
這個場域不由實體構造，卻是與建築體內之氣息交流無礙、相
互會通的重要依據。之於內部空間而言，椽瓦本身並不被認為
是美的。李漁《閒情偶寄・居室部》：「精室不見椽瓦，或以板
覆，或用紙糊，以掩屋上之醜態，名為『頂格』，天下皆然。」[092]
一方面，中國古代建築的「屋頂」之美，多是指其結構性的外
觀，身在屋頂之內、之下，仰視檁椽瓦楞，有醜態；另一方
面，中國古人以審美情緒所感受到的建築的一般空間主體終究
是方是圓，為此，其頂格可以頂板貼椽，一概齊簷。不過，李
漁又覺得這個樣子「呆板」。「精室不見椽瓦」，只是不見「椽
瓦」而已。所以，李漁自創一體——「斗笠」形：「予為新

091 李漁、江巨榮、盧壽榮：《閒情偶寄》（居室部），上海古籍出版社2000年5月版，
　　第182～183頁。

092 李漁、江巨榮、盧壽榮：《閒情偶寄》（居室部），上海古籍出版社2000年5月版，
　　第184頁。

制，以頂格為斗笠之形，可方可圓，四面皆下，而獨高其中。
且無多費，仍是平格之板料，但令工匠畫定尺寸，旋而去之。
如作圓形，則中間旋下一段是棄物矣，即用棄物作頂，升之於
上，止增周圍一段豎板，長僅尺許，少者一層，多則二層，隨
人所好。方者亦然。」[093] 這是「斗笠」，在形式上，更像是藻井。
按照這種做法，居室的室內空間就不是方形或圓形，而附加有
頂部一塊類似的梯形或錐形。為什麼要這麼做？因為精緻，看
不見「椽瓦」；因為有趣，空間不是平實的。無論如何，中國古
代的建築空間不是既定的，而是靈活的，有很多變動的餘地。
為人類活動提供場所的建築，不是所有的一切都一律被安置在
山的南坡上。據《方輿勝覽・江東路・建康府》之「亭臺」條
記載，梁昭明讀書臺即「在蔣山定林寺後山北高峰上」[094]。建
築室內的採光可以由壁紙來解決。沈復《浮生六記・閒情記趣》
曰：「初至蕭爽樓中，嫌其暗，以白紙糊壁，遂亮。」[095] 即可為
證。然而建築中的陰陽，所秉持的是一種「抱」的觀念。《宅經》
曰：「凡之陽宅，即有陽氣抱陰；陰宅，即有陰氣抱陽。陰陽
之宅者，即龍也。陽宅龍頭在亥，尾在巳；陰宅龍頭在巳，尾

093　李漁、江巨榮、盧壽榮：《閒情偶寄》(居室部)，上海古籍出版社 2000 年 5 月版，
　　　第 184 ～ 185 頁。

094　祝穆、祝洙、施和金：《方輿勝覽》(卷之十四)，中華書局 2003 年 6 月版，第
　　　242 頁。

095　沈復：《浮生六記》(卷二)，江蘇古籍出版社 2000 年 8 月版，第 28 頁。

在亥。」[096] 一方面，「抱」字本身不只是環繞、圍繞，而有孵化、孕育的意思 —— 抱與負，實乃交互、共生；另一方面，「抱」又不喪失「自我」的主體性，陰陽雖互抱，但陰龍青，陽龍赤，各有「命坐」，不可「犯」。所以陰陽以及陰陽之抱，是一種整體的意義表達，這種整體的意義表達又是非常具體的、經驗的。

石之意蘊

土是生命的「母體」，乃至「本質」嗎？不一定。李漁講「界牆」，有句話說：「界牆者，人我公私之畛域，家之外廓是也。莫妙於亂石壘成，不限大小方圓之定格。壘之者人工，而石則造物生成之本質也。」[097] 在李漁生活的時代，磚砌之牆已為八方公器，泥牆土壁更是貧富皆宜，但李漁鍾愛於用亂石壘成的牆壁，他始終念念不忘的是自己所見的一位老僧，收集零星碎石幾及千擔壘成的一塊高廣十仞的嶙峋峭壁。因為堅固、結實？不盡然。「結實」必有結才實。李漁說石是「造物生成之本質」，在邏輯上，在本體論上，是把石置於土之上了。可是為什麼？這句話中有一個關鍵字，是「妙」。「妙」是一個很私人化的語詞，屬於審美範疇 —— 一個人對於客體有沒有「妙」的感受，乃其審美意識所決定。李漁說石是「造物生成之本質」，是就其

096 王玉德、王銳：《宅經》（卷上），中華書局 2011 年 8 月版，第 149 頁。
097 李漁、江巨榮、盧壽榮：《閒情偶寄》（居室部），上海古籍出版社 2000 年 5 月版，第 205 頁。

「妙」的體驗而言的，並不是一種普遍的知性判斷。李漁為什麼會有如此判斷呢？因為「不定格」。相比於土木而言，石是不可規訓的，其大小方圓不可定制，無法入於定格；李漁說他喜歡石，實則是喜歡石的亂，喜歡亂石。雖為亂石，卻又由人工壘之，多麼奇妙的組合——李漁看重的是人與自然在衝撞而互不相讓的情勢下所組合出的結果。這一結果本然是審美判斷的結果。無論如何，在中國古代文人的內心，石是可以承擔為生命本質的。不過，物極必反。李漁說石是「造物生成之本質」，只是對界牆的表述；在「山石第五」中，他還有另外一番說辭。李漁首先指出，小山易工，大山難為。李漁說，他遨遊一生，遍覽名園，凡見大山，基本上沒有不穿鑿附會的。因為小品易於把握，但要「掌控」盈畝累丈的格局，則難上加難。於是，「以土代石」，以土間之，混假山於真山中，渾然一體。「此法不論石多石少，亦不必定求土石相半，土多則是土山帶石，石多則是石山帶土。土石二物，原不相離，石山離土，則草木不生，是童山矣。」[098] 聽上去似乎在討巧，事實上恰恰說明了另一個道理，即「土石二物，原不相離」，尤其是石不能離於土——土是石的「母體」。

　　中國古代思想是具體的思想，固有其自身的「彈性」。宋人之於石的熱愛，有很多記載。周密《齊東野語·趙氏靈璧石》：

098　李漁、江巨榮、盧壽榮：《閒情偶寄》（居室部），上海古籍出版社 2000 年 5 月版，第 222 頁。

「趙邦永，本姓李，李全將也。趙南仲愛其勇，納之，改姓趙氏。入洛之師，實為統軍。嘗過靈璧縣，道旁奇石林立，一峰巍然，嶙崒秀潤。南仲立馬旁睨，撫玩久之。後數年家居，偶有以片石為獻者，南仲因詫諸客以昔年符離所見者。邦永時適在旁，聞語即退。才食頃，數百兵舁一石而來，植之庭間，儼然馬上所見也。南仲駭以為神，扣所從來，則云：『昔年相公注視之際，意謂愛此，隨命部下五百卒輦歸，而未敢獻。適聞所言，始敢以進。』南仲為之一笑。」[099] 可見宋人對於石之愛，對於石之愛的了解，有多普遍！宋人之於石的旨趣之一，甚至會落實到几案上。莊綽《雞肋編》曰：「上皇始愛靈璧石，既而嫌其止一面，遂遠取太湖。然湖石粗而太大，後又撅於衢州之常山縣南私村，其石皆峰岩青潤，可置几案，號為巧石。」[100] 靈璧磬石好，但「止一面」，無環視之樂。太湖之石好，卻粗大，不夠精緻。所以，最終的選擇是可置几案的「巧石」。中國古人的疊石目的，或大，或小，大至園林，小至盆景，大者可居可遊，小者可觀可想，後者更需人之想像。

　　在世人眼中，水總是無形的，無形的水同樣能夠完成類似於生命形式的塑造，如「太湖石」。據《方輿勝覽·浙西路·平江府》之「土產」太湖石可知，《郡志》云：「出洞庭西，以生

099　周密、張茂鵬：《齊東野語》（卷五），中華書局 1983 年 11 月版，第 84 頁。

100　莊綽、李保民：《雞肋編》（卷中），《雞肋編·貴耳集》，上海古籍出版社 2012 年 8 月版，第 51 頁。

水中者為貴。石在水中，歲久為波濤所衝擊，皆成嵌空。石面鱗鱗作靨，名曰彈窩，亦水痕也。沒人縋下鑿取，極不易得。石性溫潤奇巧，扣之鏗然如鐘磬。」[101] 太湖石之上品，必來自於水下；水上、陸地上、山上的太湖旱石「枯而不潤」，即使做出「彈窩」，亦為贗品。氣不可以造型嗎？流動的風不可以造型嗎？西出陽關大漠風沙裡風化的嶙峋石塊與洞庭湖底的水下之石有什麼區別？區別在於「溫潤」二字。所謂「彈窩」，所謂「奇巧」，是他物可造的，但「溫潤」，卻唯有水文經絡所能滋養，所能培育，所能誕生。水與石之間，除了「塑造」之外，還有一種「包裹」的關係 —— 水包裹著石，浸潤著石 —— 水不僅衝擊、拍打、鐫刻石的嵌縫、空洞，石的瘦皺透漏醜，而且，水還維護了石，使它避免了烈日的曝晒和風霜雨打，極端的酷暑與寒冷。這算不算是一種愛？無法定義，也無須定義，但太湖石的身上，所謂歲月的痕跡，確乎藉由與水的磨合而完成 —— 它的存在，是水之「書寫」、水之「生命」的證明。

　　說得再具體一點，中國園林裡有石頭，西方園林裡沒有石頭嗎？日本園林裡沒有石頭嗎？有，但是有區別。童寯指出：「在西方園林中，人們常可發現岩石和洞穴，在日本園林中，發現石山或『散石』。但在所有這些地方，石頭均未經受過水力浸蝕。京都龍安寺園中有象徵虎獸的十五塊石，一眼看去與野

101 祝穆、祝洙、施和金：《方輿勝覽》（卷之二），中華書局 2003 年 6 月版，第 32 頁。

外天然石並無二致。中國假山則多由經過水浸蝕而形狀奇異的石灰石組成。這就是『湖石』，經數百年水浪衝擊使成漏、瘦奇形，人們將其從湖底掘起。」[102] 一塊石頭從湖底掘起，而不是在地面、在土壤裡被發現，它經受了水流的作用力，水流本身是有時間性的。湖底水中的石頭經歷過水流的沖刷，地面上的石頭難道不經歷風化？土壤裡的石頭難道不經歷土壤的重壓？難道空氣、風、土，乃至燒焦石塊的火沒有時間性嗎？更何況，就水浪衝擊的作用力來說，影響最為顯著的不是「湖石」，而是「海石」。所以，這種對於由「湖石」「凝聚」起的時間性的把玩和欣賞，終究是一種特殊的文化，一種對水的「崇拜」 —— 上善若水。中國園林裡的假山，不是荒漠的、裸露的、孤立的，而是和水關聯在一起所構成的山水圖畫。這幅圖畫，是人內心休憩和體驗山水自然寧靜的「場域」，絕不至於驚濤駭浪，萬馬奔騰。所以，「湖石」之美，是一種禪修的美，一種格物之美。

　　文人愛石，每個人都有他自己的理由。李漁就說：「幽齋磊石，原非得已。不能致身岩下，與木石居，故以一卷代山，一勺代水，所謂無聊之極思也。」[103]「原非得已」，李漁的語調裡充滿了被迫，似乎疊山磊石，全是無聊之思、無奈之舉。實際上並不一定，《閒情偶寄·居室部》單獨列出「山石第五」之

102 童寯：《園論》，百花文藝出版社 2006 年 1 月版，第 6 頁。

103 李漁、江巨榮、盧壽榮：《閒情偶寄》（居室部），上海古籍出版社 2000 年 5 月版，第 220 頁。

單元來討論山石，可見李漁對山石的重視程度。作為「山石第五」篇的首句，這句話起碼說明：其一，李漁所謂的「幽齋磊石」，是要圓一個「致身岩下」的夢，人與石，是人居於石的關係，而不是人膜拜石，抑或把石當作豺狼虎豹之類的比附——人居於石，不是人住在動物園裡。其二，李漁所謂的「幽齋磊石」，石是與木、與水合為一體的，石並不是獨體的存在，而是自然的一部分，遠離塵囂、任性逍遙的自然的一部分——石是自然的代表。關於石的品級，固難一說。鄭元祐〈松石軒記〉曰：「降自唐宋，始以石為玩好，然後石之品益繁，宋宣和間，於物無不品定，顧以太湖石品最高，唐李贊皇、牛奇章二人相業雖不同，其於愛石則一也。」[104] 鄭元祐也提到過靈璧石，但他認為靈璧石的聲磬並非秀絕，「不能有聲音之純」，可見種種評價的意見並不一致。石在人現實的生活世界中，無處不在，杜甫有句詩，「飯抄雲子白」，李商隱亦有句詩，「長溝複壍埋雲子」。何謂「雲子」？「白彥惇云：其姑婿高士新為吉州兵官，任滿還都，暑月見其榻上數囊，更為枕抱。視之皆碎石，勻大如烏頭，潔白若玉。云出吉州，土人呼『雲子石』。」[105] 所謂「雲子」，根據莊綽的考證，也即抱枕之石。石乃天地之精華，是有

104 鄭元祐：〈松石軒記〉，王稼句：《蘇州園林歷代文鈔》，上海三聯書店 2008 年 1 月版，第 29 頁。

105 莊綽、李保民：《雞肋編》（卷上），《雞肋編 · 貴耳集》，上海古籍出版社 2012 年 8 月版，第 10 頁。

據可查的。《博物志‧山》曰：「石者，金之根甲。石流精以生水，水生木，木含火。」[106] 按照五行的講法，水生木，木生火，都好理解，難在金生水。依據《博物志》來看，不是金生水，而是石生水，石流精而生水。石是自然物中形體最明確、最恆定之物，水是自然物中形體最游離、最虛無之物，石卻偏偏生出了水。解釋只有一種，石乃金之根甲。可見，石在自然界中絕非死物，它是自然大化之中生命轉振的關口。所以，「名山大川，孔穴相內，和氣所出，則生石脂、玉膏，食之不死」[107]。石已儼然成了靈丹妙藥。類似「石能神」的表述，可見《稽神錄》之「紫石」條。[108] 這世界究竟是怎麼生發的？中國古人用過一個詞，叫做「交代」。《風俗通義‧山澤‧五嶽》在講「泰山」時說：「岱者，長也，萬物之始，陰陽交代，雲觸石而出，膚寸而合，不崇朝而遍雨天下。」[109] 「代」指的是「代謝」——陰陽相交而代謝，萬物更生，自然而然。「雲觸石而出」的「觸石」，說明山石參與了生命吐故納新的過程。

　　石本身也是可以有生命的。石是「活」的。《方輿勝覽‧

106 莊綽、李保民：《雞肋編》（卷上），《雞肋編‧貴耳集》，上海古籍出版社 2012 年
　　8 月版，第 10 頁。

107 張華、王根林：《博物志》（卷一），《博物志（外七種）》，上海古籍出版社 2012
　　年 8 月版，第 11 頁。

108 參見徐鉉、傅成：《稽神錄》（卷之二），《稽神錄‧睽車志》，上海古籍出版社
　　2012 年 8 月版，第 21 頁。

109 應劭、王利器：《風俗通義校注》（卷十），中華書局 2010 年 5 月版，第 447 頁。

淮東路・泰州》「聖果院」載有相傳唐保大中造的「古井欄」，「舊有緪跡，深寸許，今復生合，而志文亦漫滅莫辨，蓋活石云」[110]。「活石」拒絕人工，自然生長復合，它有它的生命。不過，石的生命感更多的是人的賦予和想像。《太平寰宇記・河北道十九・平州》之「漁陽縣」下「無終山」輯錄過一條來自《搜神記》的故事：「山上無水，雍伯汲水，作義漿，行者皆飲。三年，有一人就飲，以石子一升遺之，使於高平好地有石處種之。」[111] 這個故事裡看似有一條因果報應的邏輯在貫穿 —— 因為雍伯汲水為漿三年，所以才會有其中的一個人給了他一升石種，因為他真的種下了這些石種，所以當徐氏以一雙白璧招親時，雍伯才能到他種石種的地方，收穫了五雙白璧，把徐氏的女兒娶回家。在這個故事中，石子是活的，石子可以種，石子可以是石種，石種具有生長性，它能夠在土壤裡孕育、萌芽，長成玉、璧，還是白色的，它有生命，即使這生命看上去不過是雍伯的道德比附。退一步說，石頭也仍舊可能是人的生命轉化而來的結果，如《太平寰宇記・江南西道・太平州》之「當塗縣」有「望夫石」：「昔人往楚，累歲不還，其妻登此山望夫，乃化為石。」[112] 此條亦可見於《方輿勝覽・江東路・太平州》之

110 祝穆、祝洙、施和金：《方輿勝覽》（卷之四十五），中華書局 2003 年 6 月版，第 815 頁。

111 樂史、王文楚：《太平寰宇記》（卷之七十），中華書局 2007 年 11 月版，第 1416 頁。

112 樂史、王文楚：《太平寰宇記》（卷之一百五），中華書局 2007 年 11 月版，第 2081 頁。

「望夫山」。[113] 妻子望夫化石，並不意味著「化石」這一變化過程特指女子的忠貞與執著，因為化石者不一定只是女性。《太平寰宇記・山南西道九・金州》之「平利縣」東南八十五里有「藥婦山」，《周地圖記》云：「有夫婦攜子入山獵，其父落崖，妻子將藥救之，並變為三石人，名以此得。」[114] 這個故事講述得不是太清楚，既然「將藥救之」，又何必變為石人？但不管怎樣，男性、子嗣亦可化石。據《方輿勝覽・廣西路・賓州》之「真仙岩」可知，化成石頭的還有道士、老君。[115] 且不說人物，人們的日常所見也可以化作石頭。《太平寰宇記・淮南道二・和州》之「歷陽縣」西北三十五里有「雞籠山」，《淮南子》云：「麻湖初陷之時，有一老母提雞籠以登此山，乃化為石。」[116] 此條亦可見於《方輿勝覽・淮西路・和州》之「雞籠山」。[117]《方輿勝覽・福建路・建寧府》之「兜擔石」，又名「賭婦岩」，《古記》云：「昔有娶婦者，與仙人賭而隨其去，遺下兜擔，化而為

113 參見祝穆、祝洙、施和金：《方輿勝覽》（卷之十五），中華書局 2003 年 6 月版，第 266 頁。

114 樂史、王文楚：《太平寰宇記》（卷之一百四十一），中華書局 2007 年 11 月版，第 2730 頁。

115 參見祝穆、祝洙、施和金：《方輿勝覽》（卷之四十一），中華書局 2003 年 6 月版，第 738 頁。

116 樂史、王文楚：《太平寰宇記》（卷之一百二十四），中華書局 2007 年 11 月版，第 2455 頁。

117 參見祝穆、祝洙、施和金：《方輿勝覽》（卷之四十九），中華書局 2003 年 6 月版，第 870 頁。

石。」[118] 可見，「化石」的「對象」是非常「開放」的。更有趣的是石的當下頓現、立化。《太平廣記‧神仙七‧皇初平》記述了皇初平修道四十餘年的故事，有一次，他的兄長初起去找他，初平說自己在牧羊，可是羊在哪裡，初起卻看不見，於是，「初平與初起俱往看之，初平乃叱曰：『羊起！』於是白石皆變為羊數萬頭」[119]。就在〈皇初平〉的前一篇〈白石先生〉中，白石先生還曾經「常煮白石為糧」[120]。在許多民間傳說裡，僧侶也可化石。如《方輿勝覽‧江東路‧南康軍》之「落星寺」條，《輿地廣記》：「昔有僧墜水化為石。夏秋之交，湖水方漲，則星石泛於波瀾之上。至隆冬水涸，則可以步涉。」[121] 僧侶不是永生的，僧侶亦不可復活，但化石，可能成為僧侶的「道場」。石有頭，石能聽法，石能生人，這在人們的日常話語體系裡屬於常識，一如錢謙益〈雲陽草堂記〉云：「石無口能言，石有頭，獨不能點歟？類萬物之情而通其變，石可以生人，人亦可以化石，獨何疑於聽法歟？」[122] 毋論竺道生，早在愚公那裡，人便與石結下了不解之緣。石之禪意在某種程度上，已不需要

118 祝穆、祝洙、施和金：《方輿勝覽》（卷之十一），中華書局 2003 年 6 月版，第 188 頁。

119 李昉等：《太平廣記》（卷第七），中華書局 1961 年 9 月版，第 45 頁。

120 李昉等：《太平廣記》（卷第七），中華書局 1961 年 9 月版，第 44 頁。

121 祝穆、祝洙、施和金：《方輿勝覽》（卷之十七），中華書局 2003 年 6 月版，第 308 頁。

122 錢謙益：〈雲陽草堂記〉，王稼句：《蘇州園林歷代文鈔》，上海三聯書店 2008 年 1 月版，第 113 頁。

再由什麼「度化」，或再去「度化」什麼了，它可能就是一朵「花」——「花」的「本質」，不在於它的質地是什麼，而在於它會開，會敗，會「輾轉」於開、敗。據《方輿勝覽・湖北路・澧州》載，慈利縣武口寨便有「花石」，「石上自然有花，如堆心牡丹之狀，枝葉繚繞，雖精於畫者莫能及。或以物擊其花，應手而碎。既拂拭之，其花復見，重疊非一，莫不異之」[123]。若沒有刹那生滅，看破紅塵，視生死如雷電幻影的澈悟，哪裡來的這「應手而碎」，之後的「復見」，之後的「重疊」——關於「花石」的傳說，正是石之禪意，那深長的意味。

一個人為什麼會喜愛石頭？在宮廷，在民間，人之戀石，已與戀丹、戀藥一般痴迷、癲狂。《宣室志》即有「海岱之間出玄黃石，或云茹之可以長生。玄宗皇帝嘗命臨淄守每歲采而貢焉」[124] 的講法。玄黃石是不是長生不老藥不重要，重要的是有這種講法。《方輿勝覽・浙西路・安吉州》之「太湖石」條有白居易《太湖石記》曰：「古之達人，皆有所嗜。玄晏先生嗜書，嵇中散嗜琴，靖節先生嗜酒。今丞相奇章公嗜石。石無文無聲，無臭無味，與三物不同，而公嗜之，何也？……適意而已。」[125] 問題的關鍵在於「適意」。且看這些石頭，羅列在「東

123 祝穆、祝洙、施和金：《方輿勝覽》（卷之三十），中華書局 2003 年 6 月版，第 542 頁。

124 張讀、蕭逸：《宣室志》（卷二），《宣室志・裴鉶傳奇》，上海古籍出版社 2012 年 8 月版，第 18 頁。

125 祝穆、祝洙、施和金：《方輿勝覽》（卷之四），中華書局 2003 年 6 月版，第 77 頁。

第南墅」裡，不可名狀，「厥狀非一」：它們有的「盤坳秀出」，有的「端儼挺立」，有的「繽潤削成」，有的「廉稜銳劌」，又有的「如虯如鳳」，「若跧若動」，「將翔將踊」，「如鬼如獸」，「若行若驟」，「將竦將鬥」。石頭的世界之所以美，固然在於它們是一種生命形態的象徵、模擬，它們似乎有著生命，但更為重要的是，這個世界，為「我」所「有」——「百仞一拳，千里一瞬，坐而得之」[126]——重要的是「我」與這三山五嶽、百洞千壑盡在其中的世界的關係。「我」擁有它們，就擁有了一個時空交織、錯落畢致的宇宙。這是多麼的「唯心主義」啊！但這並不只是唯心，如果只是唯心，擁有這些石頭還有什麼必要，只在心頭即可。這是多麼的「唯物主義」啊！這又並不只是唯物，如果只是唯物，石頭就只是石頭，又如何上得了心頭。所以，這樣一種關係不能用唯心或唯物來分析，它本身只是一種審美關係，不能以單一的主體或客體來界定。它是「我」以「我」的本真面目面對繼而理解繼而擁有外在於「我」的生命世界的過程與結果。「我」是不可能現實的「擁有」這個世界的，「我」會死，石頭不會；與石頭相比，「我」的生命極其短暫。玄晏嗜書，既可誦亦可著；中散嗜琴，既可製亦可操；靖節嗜酒，既可沽亦可飲。嗜石，除了堆疊它，羅列它，還能做什麼呢？但「我」坦然，因為「我」能觀、能悟。所謂「坐而得之」，並不

126 祝穆、祝洙、施和金：《方輿勝覽》（卷之四），中華書局 2003 年 6 月版，第 78 頁。

是要占有對象的物質存在形式，而是要以心去還原、領會、讚美一個本真的宇宙。唐朝詩人筆下，經常會把石比作人。據《方輿勝覽・浙西路・平江府》之「虎丘寺」可知白居易有詩句曰：「怪石千僧坐，靈池一劍沉。」[127] 這便把嶙峋的石頭直接比作了僧人。為什麼怪石在這裡會被比作僧人？因為虎丘寺裡還有「生公講堂」。生公即竺道生也，曾「講經於此，無人信者，乃聚石為徒，與講至理，石皆點頭」[128]。看來，石有佛性，其來有自，白居易的詩句正是在應和這一傳說。

明清建築藝術之眾相

談到明清建築藝術，不能不談到廳堂上的匾額。匾額是掛在牆上，從屬於建築的藝術作品，但其本身的歷史並不久長。李漁《閒情偶寄・居室部》曰：「堂聯齋匾，非有成規。不過前人贈人以言，多則書於卷軸，少則揮諸扇頭；若止一二字、三四字，以及偶語一聯，因其太少也，便面難書，方策不滿，不得已而大書於木。彼受之者，因其堅巨難藏，不便納入笥中，欲舉以示人，又不便出諸懷袖，亦不得已而懸之中堂，使人共見。此當日作始者偶然為之，非有成格定制，畫一而不可移也。」[129] 這段關於匾額的敘述，關鍵字是「示人」——匾額

127 祝穆、祝洙、施和金：《方輿勝覽》（卷之二），中華書局2003年6月版，第38頁。

128 祝穆、祝洙、施和金：《方輿勝覽》（卷之二），中華書局2003年6月版，第39頁。

129 李漁、江巨榮、盧壽榮：《閒情偶寄》（居室部），上海古籍出版社2000年5月版，

第三章　雅俗：明清時期建築美學的情調

是要拿給人看的。古人的書寫材料經歷過漫長的歷史演變，從岩石到甲骨，從金屬到竹簡，從石刻到布帛，再到後世的紙張及其各種變體，可謂無所不歷。僅就書法與建築的「對應性」而言，書法遠遜於壁畫。那麼，漢墓中的壁畫與園林中的書條石有什麼區別？完全兩碼事，但最根本的，是李漁說的一個字：「移」。墓室中的壁畫是一次性的，立時完成，並無展示的義務和必要，它只是把墓主人的記憶與嚮往符號化、圖案化了。匾額，如同書條石上的碑帖一樣，遠非如此——它們不是一次性的——從書寫到懸掛，經歷了一個時間差，它們是「後來」，書寫完成、經過處理之後，才得以裝裱、得以呈現的。它們與建築本身沒有嚴格的對應性。留園「曲溪」，偏不用文徵明的題字又能怎樣？曲溪樓還是曲溪樓；就算非把曲溪樓叫做明瑟樓，對曲溪樓這座建築的存在本身，也沒有絲毫改變，就叫明瑟樓好了，只是改了名字而已。整座園子都能重修，曲溪樓又何懼於改名。如果在替曲溪樓改名，和把它砸了、毀了甚至重建一座曲溪樓之間選擇，「我」肯定會選擇前者，要那麼個名分做什麼？始終喚之為曲溪樓，堅持用文徵明的題字，只是出於對歷史的尊重，而歷史是任人「粉飾」的。無論如何，匾額、書條石這一類書法作品雖然附屬於、附著於建築，但它們無法與建築所塑造的空間逐一平行、對等——究其實質，它們，所謂文人

第 211 頁。

雅識,是可以被「移動」、被「改寫」的。

　　時值明清,堪輿之術愈加精密、繁難,卻越發喪失了專權獨斷的話語「統治」地位。《聊齋志異·堪輿》是一個典型案例。沂州宋侍郎君楚家,雖尚堪輿,但正因其所尚過度,致使宋公卒無可葬 —— 兩子各立門戶,不相上下,率屬以爭,直至兄弟繼逝,難題終由閨閣來解決。「堪輿」本身,或為天地總名,或謂神祇,或乃青烏子之著,何嘗定解,應於人事,則更無可依循的尺度。兩兄弟相爭時,文中有句話說,「負氣不為謀」[130],這個「謀」,當為「合謀」之「謀」 —— 所謀非道,而實乃應用之策略。換句話說,堪輿或有其道其理,但此道此理並不是先驗的、抽象的、絕對的、永恆的,想要拿堪輿當真知,無異於以技術為科學。在某種程度上,堪輿不過是關於「命運」這一話語系統的「摹狀詞」。

　　「虛空」一定是建築空間的訴求嗎?減柱能夠擴大室內空間。張岱《陶庵夢憶·包涵所》:「大廳以拱斗抬梁,偷其中間四柱,隊舞獅子甚暢。」[131] 可為明證。此條亦可見其《西湖夢尋·西湖南路·包衙莊》。[132] 但是,房子越大越好嗎?子虛烏有。《宅經》云:「宅有五虛,令人貧耗;五實,令人富貴。

130 蒲松齡、張友鶴:《聊齋志異》(會校會注會評本)(卷五),上海古籍出版社 1986 年 8 月版,第 710 頁。

131 張岱:《陶庵夢憶》(卷三),江蘇古籍出版社 2000 年 8 月版,第 50 頁。

132 參見張岱:《西湖夢尋》(卷四),江蘇古籍出版社 2000 年 8 月版,第 56 頁。

宅大人少，一虛；宅門大內小，二虛；牆院不完，三虛；井灶
不處，四虛；宅地多屋少庭院廣，五虛。宅小人多，一實；宅
大門小，二實；牆院完全，三實；宅小六畜多，四實；宅水溝
東南流，五實。」[133] 這裡的虛、實，與「虛實相生」的虛、實沒
有關係，指的是一種在民居生活中，充盈的、豐滿的、填實的
「人」、「物」、「物質」圖景 —— 貧富本身，是物質化的觀念。
無論怎樣，建築的虛空與否，大小與否，是一個具體問題，不
是一個抽象問題，需要根據具體情況來對待，而非說明普世的
抽象原則。《風俗通義·佚文·宮室》：「城，盛也，從土盛聲。
郭，大也。」[134] 郭也作「䢍」，「䢍」也是「大」的意思。所以城
郭城郭，本身就有收納、承載、蓄養的「職責」。然而「隔離」
幾乎是造園之「定案」。計成便曰：「凡結林園，無分村郭，地
偏為勝。」[135] 地偏則隔，則離於凡塵，相對獨立。村郭如斯，城
市更是如此 ——「市井不可園也；如園之，必向幽偏可築，鄰
雖近俗，門掩無譁。」[136] 所謂「別難成墅」的「別墅」、「別業」、
「別院」、「別館」，「別」字是確保距離的關鍵。

　　建築立意，在特定情境下，可能會是出於聽覺的需求。據

133 王玉德、王銳：《宅經》（卷上），中華書局 2011 年 8 月版，第 150 頁。

134 應劭、王利器：《風俗通義校注》（佚文），中華書局 2010 年 5 月版，第 578 頁。

135 計成、陳植、楊伯超、陳從周：《園冶注釋》（卷一），中國建築工業出版社 1988
　　 年 5 月版，第 51 頁。

136 計成、陳植、楊伯超、陳從周：《園冶注釋》（卷一），中國建築工業出版社 1988
　　 年 5 月版，第 60 頁。

《太平寰宇記・江南東道三・蘇州》之「吳縣」記載，靈巖山上有「響屧廊」，「吳王建廊，虛其下，令西施步屧繞之，則有聲」[137]。這是一種多麼精緻、多麼唯美、多麼戲劇化的需求。雖然有這種需求，吳王也沒有將西施的腳踝拴上鈴鐺；他用建築的凌虛蹈空來滿足他所追求的聲響。

明清斗拱最終服從的是斗拱給予人的視覺效果。「經元代之過渡，明清斗拱結構機能更趨衰退。一方面柱頭鋪作已普遍採用元代已成氣候的做法，大梁壓在整朵鋪作之上直接挑簷；一方面建築牆身已普遍改泥為磚，屋簷已不似前代那般深遠，所以明清斗拱的結構意義更加衰微，用材越來越小，基本上只是充當大梁下的一個支座，所以更多的是在追求自身形制的完整與精巧：此期斗拱已基本上都做重拱計心，明代尚有單拱造或偷心造，明代後期至清代，單拱偷心造所見極少，柱頭與補間斗拱形制一致。」[138] 斗拱的結構性功能至於明清，幾乎喪失殆盡。大梁都壓在鋪作上，挑簷自行完成，不需要斗拱。牆面為磚牆，磚牆本身就很堅固，同樣不需要斗拱。在結構性上，明代開始濫用假昂，但尚且真假間用，至清代，則一律使用假昂。至於偷心造的減少、計心造的普及，滿足的不過是人在視覺上關乎穩定的印象。再加諸補間的密集 —— 明代明間可達

137 樂史、王文楚：《太平寰宇記》（卷之九十一），中華書局 2007 年 11 月版，第 1823 頁。

138 馮繼仁：〈中國古代木構建築的考古學斷代〉，《文物》1995 年第 10 期，第 66 頁。

4 至 7 朵，清代則多達 9 朵，以及用材的必然縮小，明清斗拱所製造的實則是一種整齊而華麗的裝飾效果。明清建築對於建築單體構件的思考和設計可謂臻於極致。峨眉飛來寺為明代木建築，「在斗拱第二跳的後半部起一昂尾（即清式鎏金斗科的秤桿），直向上斜，到正脊檁底下。在對面的斗拱也是這種做法。所以相對的斗拱昂尾便在脊檁下皮相遇，竟負擔起支持脊檁的任務。在趙城廣勝寺也有過類似的做法，這正是昂的最原始作風」[139]。所謂秤桿，即昂尾。明代的廟宇多用斗拱，斗拱的柱頭科斗口寬等同於平身科，山面斗拱又較正面斗拱減去一跳，這就使得斗拱所使用的昂顯得十分重要。昂有真昂、半真昂，以及假昂；昂有昂嘴，有昂尾，昂尾的長度甚至可延伸出兩步架，直達脊檁之下。昂的充分，使得翼角的出簷極具飛動之勢；結合槫的斜出，正是明代的官式制度。關於柱枋上的彩畫，明代多在箍上畫出如意頭，清代則要繪製鏇子彩畫。鏇子紋飾出現的時間很早，典型的案例如河北宣化遼代壁畫墓中，M6 後室之一斗三升斗拱，便「以墨線勾邊，內敷多種色彩，紋飾有鏇子和幾何紋，壓斗枋上繪卷雲紋，以上內收成穹隆頂」[140]。可見歷史悠久。

　　建築工藝的複雜化，在明清而言，或許多半是為了滿足人

139 劉致平：〈西川的明代廟宇〉，《文物參考資料》1953 年第 3 期，第 93 頁。
140 張家口市宣化區文物保管所：〈河北宣化遼代壁畫墓〉，《文物》1995 年第 2 期，第 20 頁。

的視覺印象而設置的，例如「披麻」。俞同奎在談及如何保護
古建築時便刻意強調了梁思成的這一觀點，也即盡量避免「披
麻」。油漆之於建築的「本義」，在於保護木料 —— 滲入木質，
而在素木上塗抹紅油。然而，「明清建築（尤其是清代建築），
因為整木常感缺乏，往往用包鑲方法，上加鐵箍，因嫌梁柱等
不光滑整齊，所以先加麻灰地仗，將木面修整後，再塗油漆。
後來相習成風，就是完好木料也往往披麻，這是不科學的」[141]。
不加鐵箍，不用麻灰，不披麻，就如梁思成同樣反對用釘補正
而沿用榫卯結構一樣，目的不過是為了保持木作本身的生命在
建築裡。這意味著，明清木作的修飾做法本身，是有「藝術」考
量的，更注重視覺整體效果的表達 —— 這一時期的工藝製作會
為了營造一種「均質」、「平展」而「精巧」的勾勒空間，「改善」
乃至「改寫」木料的基質，使之滿足觀者的審美訴求。建築構件
的「意義」，從其「本能」上來說，在乎承重，在乎平衡 —— 建
築挺立在大地之上，為人類爭取和營構出人為空間，也就必然
具有承擔和平衡「重量」的屬性。然而，明清建築的構件卻並不
一定是為了滿足這一單純的目的而「存在」的，例如「雀替」。
「雀替的作用，原是用以減少柱和梁相接處的垂直剪力，及梁枋
等中間的拉扯構材。古來建築物的雀替是穿過柱身，具有替木
作用，所以能增加構架的強度。清代雀替有許多成為裝飾品，

141 俞同奎：〈略談中國古建築的保存問題〉，《文物參考資料》1952年第4期，第65頁。

它的本身繫銷在淺槽上面，很容易脫榫墜落，不能完成它的機能。」[142] 這一後果最危險的效果在於「脫落」。雀替必然直接應承重力本身，如果它只是「裝飾品」，一味追求「裝飾」的效應，那麼，建築構架的強度也就只能成為「視覺」印象了。梁思成曾提到，「工藝的精確端整是明的特徵。明代牆垣都用臨清磚，重要建築都用楠木柱子，木工石刻都精確不苟，結構都交代得完整妥帖，外表造形樸實壯大而較清代的柔和」[143]。所謂的工藝精確產生的歷史影響往往是一體兩面：一方面，梁架用料固然更為宏大，但另一方面，自宋以來，角柱升高，瓦簷飛翹，柱頭有顯著的「卷殺」，至清以後，斗拱逐漸轉向裝飾功能，數量增多的同時，比例更為密集而縮小，著意於細節加工了。

　　陶土的雕刻技藝，如陶俑作為墓葬品的使用之於宋代而言，實可謂「斷裂」的「摺痕」。「宋代以後，雕刻藝術突然的衰落下去。現在所見的，有鐵像、木像、石像等，規模都不大，製作得也不精工。陶俑則根本上已不大使用了。」[144] 這一情形至於明代卻有極大改觀 —— 木質、泥質的塑像結合漆藝，尤其是磁質的羅漢像在明代達到了前所未有的工藝高度，明代墓葬中，亦重新「啟用」了陶製的各類器皿。明代雕刻至精，甚至

142　俞同奎：〈略談中國古建築的保存問題〉，《文物參考資料》1952年第4期，第65頁。

143　梁思成、林徽因：〈古建序論 —— 在考古工作人員訓練班講演記錄〉，《文物參考資料》1953年第3期，第26頁。

144　特輯：〈參加蘇聯「中國藝展」的古代藝術品說明〉，《文物參考資料》1950年第7期，第5頁。

一度遮蔽了清的光芒。由於受到宋元兩朝的強迫「輾壓」，明清以來，對於「土」的塑造工藝有所「反彈」，甚至連帶引發出一個對於精緻雕刻藝術 —— 包括木器、瓠器、牙雕在內 —— 有著狂熱追捧風潮的時代。

園林立基，本就以廳堂為主，而廳堂立基，又有「半」之求。計成曰：「廳堂立基，古以五間三間為率；須量地廣窄，四間亦可，四間半亦可，再不能展舒，三間半亦可。深奧曲折，通前達後，全在斯半間中，生出幻境也。凡立園林，必當如式。」[145]「如式」之「式」，是「格式」，是「樣式」 —— 非抽象的邏輯標準，卻是經驗的可供遵循的範例。最顯著的關鍵字，是「半間」，「半間」之「半」的意義全然「超越」了間的數量：三、四、五，營造出奧祕與通達的「幻境」。此「半」或可稱不足，或可稱有餘，究竟是一種對所謂既成的「整體」觀念的解構。還有另一個關鍵字：「量」。廳堂的立基，必然是一種基於自然條件的「自然」結果，它在某種程度上，「高」於人工擬意。這一求「半」意識，在書房的立基原則中亦是如此。[146] 樓閣本身是「錯置」的、「交織」的。計成說：「樓閣之基，依次序定在廳堂之後，何不立半山半水之間，有二層三層之說，下望

145 計成、陳植、楊伯超、陳從周：《園冶注釋》（卷一），中國建築工業出版社 1988
　　年 5 月版，第 73 頁。

146 參見計成、陳植、楊伯超、陳從周：《園冶注釋》（卷一），中國建築工業出版社
　　1988 年 5 月版，第 75 頁。

上是樓，山半擬為平屋，更上一層，可窮千里目也。」[147] 有仰望，有平視，有二有三。角度是關鍵。人在「攀緣」，在上下，在依據山體的形態而移動、而改變。建築「體」的「完成」是一種結合，是人、山、建築的融匯與照面，缺一不可。江南真實的水道究竟是什麼樣子？沈周〈草庵紀遊詩並引〉曾經描寫過蘇州城內的水：「其水從封溪而西，過長洲縣治，由支港稍南折而東，復向南衍至庵左流入，環後如帶，匯前為池，其勢縈互深曲，如行螺殼中。」[148] 蘇州有很多以螺螄來命名的地方，並不是，起碼並不只是因為蘇州人愛吃螺螄，而是因為其建築的「小中見大」，以及圍繞著這些建築太過曲折，乃至迴轉無盡的水道、河渠。

　　現實的建築本身，包括城池，實非「孤立」的「獨體」。據《方輿勝覽・成都府路・成都府》之「少城」可知，「張儀既築太城，後一年又築少城，唯西南北三壁，東即左城之西墉」[149]。意思是，太城、少城是「黏連」在一起的，共用了太城的西壁。在《宅經》裡有句話說：「翻宅平牆，可以銷殃。」[150] 「行年

147 計成、陳植、楊伯超、陳從周：《園冶注釋》（卷一），中國建築工業出版社 1988 年 5 月版，第 74 頁。

148 沈周：〈草庵紀遊詩並引〉，王稼句：《蘇州園林歷代文鈔》，上海三聯書店 2008 年 1 月版，第 16 頁。

149 祝穆、祝洙、施和金：《方輿勝覽》（卷之五十一），中華書局 2003 年 6 月版，第 915 頁。

150 王玉德、王銳：《宅經》（卷上），中華書局 2011 年 8 月版，第 150 頁。

不利」，辦法之一，是移置、改動牆壁。此處須注意，不是撤換
「結構」，重建梁柱，而是變通「隔離」，改造牆壁，用變通「隔
離」、改造牆壁的方法來疏通和改變建築空間氣的流動性——
流向、流速、流量，從而重塑氣運。也就是說，建築空間之
「氣」，是經驗性的、具體的、動態的、變化著的。在民間社會
裡，牆壁本身意味著界限，代表了空間的所屬權與範圍。陸游
《老學庵筆記》：「葉相夢錫，嘗守常州。民有比屋居者，忽作
高屋，屋山覆蓋鄰家。鄰家訟之，謂他日且占地。葉判曰：『東
家屋被西家蓋，仔細思量無利害。他時折屋別陳詞，如今且以
壁為界。』」[151]「以壁為界」，以一種直覺方式來界定和區分空
間，是牆壁這樣一種建築單元特殊的價值。牆壁也幫助我們做
出以下判斷，即建築所築造的空間具有一種最基本的特性——
有限性。「夾壁」這一形式雖不普遍，但卻真實存在。周密《齊
東野語·宜興梅塚》：「嘗見小說中所載寺僧盜婦人屍置夾壁
中私之，後其家知狀，訟於官，每疑無此理。今此乃得之親舊
目擊，始知其說不妄。」[152] 可知「夾壁」屬實。建築之牆壁、牆
體，在道教文化裡，素來是展現「神蹟」的「器具」、「道場」。
一方面，牆是可以被穿透的；另一方面，牆本身有「神蹟」。如
《太平廣記·神仙十一·欒巴》：「（巴）入壁中去，冉冉如雲

151 陸游、李劍雄、劉德權：《老學庵筆記》（卷二），中華書局 1979 年 11 月版，第
　　17 頁。
152 周密、張茂鵬：《齊東野語》（卷十八），中華書局 1983 年 11 月版，第 327 頁。

氣之狀。須臾，失巴所在，壁外人見化成一虎。人並驚，虎徑還功曹舍，人往視虎，虎乃巴成也。」[153] 所謂「穿牆」的故事原型與佛教「吞吐」的故事原型內在關聯緊密，「吞吐」的重點在於，吞下去的是食物，吐出來的是蓮華；人在穿牆的前後，也必然經歷了「昇華」。穿透，使人的形態從既定走向無形；而牆壁，在這樣一種轉換過程中，正是被解鎖的「身體」所衝破的「阻隔」，以及自我超越了「坎限」而有所修為的「良方」。另如《太平廣記・神仙十・劉根》曰：「廳上南壁忽開數丈，見兵甲四五百人，傳呼赤衣兵數十人，齎刀劍，將一車，直從壞壁中入來，又壞壁復如故。」[154] 建築至大，牆乃「背屏」。在牆上，可以有壁畫，可以有畫像石、畫像磚，可以有平面的畫作、偏向於立體的浮雕，同樣可以襯托神龕前的神靈。因此，牆體本身一定是有意義的，也一定可以成為意義的載體。建築門類的界限並不嚴格。陶淵明〈擬古九首〉中曾言：「迢迢百尺樓，分明望四荒。暮作歸雲宅，朝為飛鳥堂。」[155] 百尺之樓「存在」的目的是什麼？或許是百尺之上，「我」足以憑欄遠眺，「山河滿目中，平原獨茫茫」；但它同時一樣可以是傍晚歸雲的宅邸，清晨飛鳥的明堂。「樓」作為建築單元，其門類並沒有被刻意限

153 李昉等：《太平廣記》（卷第十一），中華書局 1961 年 9 月版，第 75 頁。

154 李昉等：《太平廣記》（卷第十），中華書局 1961 年 9 月版，第 67 頁。

155 陶淵明、謝靈運：《陶淵明全集（附謝靈運集）》（卷四），上海古籍出版社 1998 年 6 月版，第 22 頁。

制，而是帶有隨時變幻的可能性。

　　明清文人之於溫度，尤其是地下泉水的溫度，有特殊情愫。文震亨把泉歸納為「天泉」和「地泉」。春夏秋冬，天上均有降水。夏水不宜，傷人，或為風雷蛟龍所致；春秋冬之雨雪可食，但亦有等第，統稱「天泉」。重點是「地泉」。文震亨說「乳泉漫流」的無錫惠山泉最好，除此之外，就要取清寒的泉水。他說：「泉不難於清，而難於寒。」[156] 這是非常深刻的見解。清水並不難覓、難得，即使水中有泥沙，沉澱、凝定片刻即可。泉貴在寒。筆者年少時曾在陝北延安品嘗過極寒的山泉，其甘香醇冽，醍醐灌頂，一生難忘，絕非今日之冰箱所能製造出來 —— 清寒的地泉，實則為地氣所致；若無地氣，何來清寒？文震亨此言不虛，可見他之於生活有著極為細膩的心思；正是這天性的敏感，才是他所希冀的古雅風韻的真實泉源。古人用冰的需求量度、頻繁程度，遠遠超出我們今天的想像。在典籍中，多處可見關於「冰井」的記載。冰泉、冰井出不出冰，都是一種人們之於水的溫度記憶。元結〈冰泉銘〉：「蒼梧郡城東二三里，有泉焉，出在郭中，清而甘，寒若冰，在盛暑之候，蒼梧之人得救渴。」[157]《太平寰宇記・河南道二・東京下・開封府》之「酸棗縣」記其西南二十里有作為韓襄王藏冰

156 文震亨、李瑞豪：《長物志》（卷三），中華書局 2012 年 7 月版，第 86 頁。

157 元結：〈冰泉銘〉，董浩等：《全唐文》（卷三百八十二），中華書局 1983 年 11 月版，第 3881 頁。

之所的「冰井」。[158]《太平寰宇記・河南道三・西京一・河南府》亦提到漢時稱為小苑門，晉時改稱宣陽門的門內有「冰井」，故《述征記》云：「冰井在陵雲臺北，古藏冰處也。」[159] 類似記載，亦可見於《太平寰宇記・河北道三・魏州》之「莘縣」條[160]，《太平寰宇記・河北道十四・滄州》之「南皮縣」條[161]。實際上，「冰」在中國古代文化裡有著極為豐厚的意味，它甚至可以在「合理」的意義延伸的條件下，引發人們對道德、對教化、對仁政的嚮往。據《方輿勝覽・江東路・信州》之「題詠」可知，唐戴叔倫〈送人之廣信〉有詩云：「家在故林吳楚間，冰為溪水玉為山。更將善政化鄰邑，遙見逋人相逐還。」[162]「冰清玉潔」，不僅可以指女子的外表單純，同樣可以用來比喻人格的操守、秉持、品性。冰還有另外一種用途，也可順便提及，那便是禦敵。陸游《老學庵筆記》：「李允則，真廟時知滄州，虜圍城，城中無炮石，乃鑿冰為炮，虜解去。」[163] 可見冰之用途甚廣。不

158 參見樂史、王文楚：《太平寰宇記》（卷之二），中華書局 2007 年 11 月版，第 32 頁。
159 樂史、王文楚：《太平寰宇記》（卷之三），中華書局 2007 年 11 月版，第 56 頁。
160 樂史、王文楚：《太平寰宇記》（卷之五十四），中華書局 2007 年 11 月版，第 1111 頁。
161 樂史、王文楚：《太平寰宇記》（卷之六十五），中華書局 2007 年 11 月版，第 1330 ～ 1331 頁。
162 祝穆、祝洙、施和金：《方輿勝覽》（卷之十八），中華書局 2003 年 6 月版，第 322 頁。
163 陸游、李劍雄、劉德權：《老學庵筆記》（卷五），中華書局 1979 年 11 月版，第 69 頁。

只是冰井，古人還擅用「火井」。早在《博物志·異產》那裡便已提到：「臨邛火井一所，從廣五尺，深二三丈。」[164] 據《太平寰宇記·劍南西道四·邛州》之「臨邛縣」，亦有「火井」。《華陽國志》云：「人欲其火出，先以家火投之，頃許，如雷聲，火焰出，通耀於十里。」[165] 此亦可見於《方輿勝覽·成都府路·邛州》之「井泉」條。[166] 另據《十道要記》的講法，「火井」有水，「火井」中的水，可以用竹筒盛之，用來照夜路。《太平寰宇記·山南西道七·蓬州》之「蓬池縣」西南三十里亦有「火井」：「水涸之時，以火投其中，焰從地中出，可以禦寒，移時方滅。若掘深一二丈，頗有水出。」[167]「火井」之外，還有「鹽井」——因傍通江海，可煎水為鹽。據《太平寰宇記·劍南東道四·陵井監》記載，當時「見在」的「鹽井」，仁壽縣有營井、蒲井，井研縣有研井、陵井、稜井、律井、田井，始建縣有羅泉井，貴平縣有上平井；這些鹽井，可「日收鹽四千三百二十三斤」。[168]

164 張華、王根林：《博物志》（卷二），《博物志（外七種）》，上海古籍出版社 2012 年 8 月版，第 15 頁。

165 樂史、王文楚：《太平寰宇記》（卷之七十五），中華書局 2007 年 11 月版，第 1524 頁。

166 參見祝穆、祝洙、施和金：《方輿勝覽》（卷之五十六），中華書局 2003 年 6 月版，第 996 頁。

167 樂史、王文楚：《太平寰宇記》（卷之一百三十九），中華書局 2007 年 11 月版，第 2710 頁。

168 參見樂史、王文楚：《太平寰宇記》（卷之八十五），中華書局 2007 年 11 月版，第 1698 頁。

《太平寰宇記‧劍南東道七‧富順監》更據《華陽國志》述及其
地名來歷時說：「江陽有富義疆井，以其出鹽最多，商旅輻輳，
言百姓得其富饒，故名也。」[169] 可見出鹽井在當地的重要價值，
它幾乎成就了一種產業。井的文化意義不只是圍繞，如井田制
一般，八家圍繞一井；井同樣意味著帶有些許神祕意味的通
達。《太平寰宇記‧江南東道十二‧南劍州》之「將樂縣」下有
「天階山」，據其所輯《建安記》記載，該山下有寶華洞，乃赤
松子的採藥之所，洞中有各種石燕、石蝙蝠、石室、石柱、石
臼等，同時也有一口石井，「俗云其井南通沙縣溪」[170]。說明井
是可以通達無礙至於異地的。這與其說是對地下水之無形的崇
拜，不如說是對於井這樣一種建築樣式被賦予了的某種精神性
的理解。這種精神性的理解是現實的，卻又充滿了神祕色彩。
《太平寰宇記‧淮南道七‧壽州》之「安豐縣」有「九井」，《山
海經》云：「壽春有九井相連，若汲一井，九井皆動。」[171]《太
平寰宇記‧嶺南道一‧廣州》之「南海縣」有「天井岡」，《南
越志》云：「昔有人誤墜酒杯於此井，遂流出石門。」[172]

169 樂史、王文楚：《太平寰宇記》（卷之八十八），中華書局 2007 年 11 月版，第
　　1745 頁。

170 樂史、王文楚：《太平寰宇記》（卷之一百），中華書局 2007 年 11 月版，第2001 頁。

171 樂史、王文楚：《太平寰宇記》（卷之一百二十九），中華書局 2007 年 11 月版，
　　第 2548 頁。

172 樂史、王文楚：《太平寰宇記》（卷之一百五十七），中華書局 2007 年 11 月版，
　　第 3016 頁。

　　在現實的經驗上，石棺前後圖案以建築來圍合屢見不鮮，綿延不絕。五代後蜀孟昶廣政十八年（西元955年）的四川彭山宋琳墓，其石棺的前後兩端，便有仿木建築的脊簷和門柱，其發掘簡報的結論中甚至特意寫道：「石棺前後兩端有仿木建築的簷柱和假門，並有婦人啟門欲進的浮雕，這一特點，過去雖在河南禹縣白沙、貴州遵義、四川宜賓、南溪等宋墓中發現過，但都在墓道或墓壁上；可是此墓這一浮雕，不但比上述已發現的地區時代要早些，而且不同之點是在石棺上。」[173] 如果不限於石棺，這種形制在宋墓中極為常見 —— 通常在墓門的一壁，如：「北壁的正中間雕出一半掩門，一婦人啟門欲進。門上有四排門釘，一對鋪首，門楣上有兩個四瓣花式門簪。此種形式，是一般宋墓所習見的。」[174] 建築在墓葬的整體布局，及其內部環境，墓室、葬具、棺槨、棺床上所表現的正是一種同質同構的「波動」 —— 或由外而內，或由內而外，皆可謂建築乃至建築的層層套疊，建築的「伸縮」、「張力」如同漣漪一般，擴散的同時得以收斂，凝聚的同時得以投放。

　　「器物」一詞，之於「器」，之於「物」，與建築有潛在關聯。《周禮·冬官考工記第六》曰：「知者創物。巧者述之，

173 四川省博物館文物工作隊：〈四川彭山後蜀宋琳墓清理簡報〉，《考古通訊》1958年第5期，第26頁。

174 楊富斗：〈山西新絳三林鎮兩座仿木構的宋代磚墓〉，《考古通訊》1958年第6期，第38頁。

守之世，謂之工。」[175]「物」不是先驗的、先決的，不是先天具備的，經驗之「物」是可創的、可造的，由「工」現實的開出。「器」又如何被造？「爍金以為刃，凝土以為器，作車以行陸，作舟以行水，此皆聖人之所作也。」[176] 在聖人之作的名單裡，舟車刃器，皆與地有關，或取材於地，或在地上行走挪移 —— 無關乎天。這其中，「凝土以為器」，對「器」的質料以及築造方法提出了明確說明。此處之「器」，更恰切於「陶器」、「瓦器」，《禮記・郊特牲》所云之「器用陶匏」，「是祭天地之器，則陶器為質也」[177]。不過，因「土」共為質料，究竟使得「器物」與「建築」具有了某種同質同構的特性，這才為陶屋的出現做出了理論上的鋪墊與解釋。接下來，作為器物的建築的實現過程又如何？「天有時，地有氣，材有美，工有巧，合此四者，然後可以為良。」[178] 天有寒溫，氣有剛柔，材有美醜，工有巧拙，器物的創造，建築的築造，同樣需要天時地利人和的湊泊而發為良善。換句話說，器物、建築雖然都取材於地，以地為基礎，但其在本質上是天地神人的契合與匯聚。

175 鄭玄、賈公彥、彭林：《周禮注疏》（卷第四十六），上海古籍出版社 2010 年 10 月版，第 1525 頁。

176 鄭玄、賈公彥、彭林：《周禮注疏》（卷第四十六），上海古籍出版社 2010 年 10 月版，第 1525 頁。

177 鄭玄、賈公彥、彭林：《周禮注疏》（卷第四十六），上海古籍出版社 2010 年 10 月版，第 1531 頁。

178 鄭玄、賈公彥、彭林：《周禮注疏》（卷第四十六），上海古籍出版社 2010 年 10 月版，第 1526 頁。

結語：中國建築美學之「意境」

結語

　　自然物本身與建築並無嚴格界限。「始皇廣其宮，規恢三百餘里，閣道通驪山八十餘里。表南山之顛以為闕，絡樊川以為池。作阿房前殿，以木蘭為梁，以磁石為門。」[001] 此事可見於《歷代宅京記》，類似的表述亦可見於《三輔黃圖‧秦宮》。[002]「表南山之顛以為闕，絡樊川以為池」這句話中，南山不是人造的，樊川亦非由人為，它們都是自然物，客觀的說，是襯托阿房宮的地理環境，但卻被包含在建築體內，成了闕表和魚池。這種「以為」究竟是不是自欺欺人的心理錯覺不是理解當時的建築文化的核心，我們更應當看到，建築的規模事實上是一種可以放大的視野，它可以投射出去，也可以收攝回來，在這種出入來去之間，建築已然構造出了因不斷延展而完整的世界，無論這世界是出於自然還是人為。以建築學術語來隱喻現實世界，於文化的「面相」而言，可謂無所不用其極。嵇康〈與山巨源絕交書〉篇末有句話說：「豈可見黃門而稱貞哉？」[003] 其中的「黃門」，所指的就是宦官、閹人。這一稱謂，由秦漢起始，便為均置，亦可見於周密《齊東野語‧黃門》的解釋。[004] 關於「黃門養息」，另可見於《洛陽伽藍記》。[005]「府邸」之「府」，

001　顧炎武：《歷代宅京記》（卷之三），中華書局 1984 年 2 月版，第 43 頁。

002　參見何清谷：《三輔黃圖校釋》（卷之一），中華書局 2005 年 6 月版，第 49 頁。

003　嵇康、戴明揚：《嵇康集校注》（卷第一），中華書局 2015 年 1 月版，第 181 頁。

004　參見周密、張茂鵬：《齊東野語》（卷十六），中華書局 1983 年 11 月版，第 303 頁。

005　參見楊衒之、周祖謨：《洛陽伽藍記校釋》（卷一），上海書店出版社 2000 年 4 月版，第 59 頁。

本就有匯聚之義。《三輔黃圖・三輔沿革》記錄過一段漢初謀士齊人婁敬高祖五年於洛陽回應劉邦的說辭：「因秦之故，資甚美膏腴之地，此所謂天府。」[006]相應於此條，《漢書・婁敬傳》顏師古注曰：「財物所聚謂之府。言關中之地物產饒多，可備瞻給，故稱天府也。」[007]「府」即是「府庫」的意思，「天府」也即「天然府庫」。「府」所蘊含的是一種四周向中心匯合、凝聚的話語系統，這種匯合與凝聚是現實的、經驗的 —— 不推求意義世界的價值，所匯所聚者不過財物，無關乎靈魂，未及天地，但其飽含的關於空間感的理解卻足以呈現出一個由四周向中心聚攏的圍合世界。

時間變相的「漫漶」與「延宕」，使得生命的節奏舒緩下來，是中國園林的真實內涵。在這裡，「遊人是『漫步』而非『徑穿』。中國園林的長廊、狹門和曲徑並非從大眾出發，臺階、小橋和假山亦非為逗引兒童而設。這裡不是消遣場所，而是退隱靜思之地」[008]。每念及此，筆者總會想起那個曾經在獅子林假山裡鑽爬遊戲的孩子 —— 貝聿銘。園林裡的一切究竟是為誰「準備」的，本無定解，假山在此，把假山當作遊樂園，來書寫童年記憶，園主大概不至於反對，但從造園的立意上來看，所謂園，實帶有反省的自覺、參禪的訴求和理性的意味。這份自

006 何清谷：《三輔黃圖校釋》（卷之一），中華書局 2005 年 6 月版，第 5 頁。

007 何清谷：《三輔黃圖校釋》（卷之一），中華書局 2005 年 6 月版，第 5 頁。

008 童寯：《園論》，百花文藝出版社 2006 年 1 月版，第 3 頁。

結語

覺，這種訴求和意味，指向的不是拔離、「昇華」，而是沉浸、「還原」，是讓時間「散落」、「慢下來」、「瀰漫」開來——生命的「時間」可以塑造，可以導引——它一定是一種「哲學」。除了舒緩，還有空白。童寯有言：「空白的粉牆寓宗教含義。對禪僧來說，這就是終結和極限。整座園林是一處隱居靜思之地。」[009] 這空白的粉牆，映襯的是樹木、竹枝變幻的光影，若隱若現的鳥聲，以及人世滄桑的步履，既是畫布、舞臺，亦是人格物致知，以會天道之場域。空間如何糅合時間？文震亨《長物志·水石·太湖石》曰：「石在水中者為貴，歲久為波濤衝擊，皆成空石，面面玲瓏。在山上者名旱石，枯而不潤，贋作彈窩，若歷年歲久，斧痕已盡，亦為雅觀。」[010] 太湖石為什麼美？世人皆知瘦皺透漏醜，那不過是結果。結果來自於歲月。文震亨並不覺得太湖石是上上品，他在品石時說過，靈璧為上，英石次之，再其次，才提到太湖石——石之美，何止於瘦皺透漏醜，還在於其小巧，置於盆中，叩之清響。不說結果，說來由，太湖石分水中石和旱地石，後者實則「贋品」——水紋的自然沖刷成形遠勝於人工斧鑿的痕跡，不過文震亨也認可了，「歷年歲久」，贋作的彈窩看不出來人為的跡象之後，也可以接受。所以，終究是「歲月」重要，歲月有鬼斧神工，亦可

009 童寯：《園論》，百花文藝出版社 2006 年 1 月版，第 5 頁。

010 文震亨、李瑞豪：《長物志》（卷三），中華書局 2012 年 7 月版，第 91 頁。

抹去傷痕。太湖石上，寫滿了時間流淌的記憶 —— 它的「空」，它的「凹進」，恰恰是歲月的證明。時間對於中國古人來說，究竟意味著什麼？《易》之豐卦《象》曰：「日中則昃，月盈則食，天地盈虛，與時消息，而況於人乎？況於鬼神乎？」[011] 如果僅就現象而言，這日月天地與時消息，顯然是為了凸顯「時」的規律。這樣一種「時」，沒有起點，沒有終點，寒來暑往，陵谷遷貿，「客觀」、「冷靜」的陳述著一種類似於理性的自然常態。這種時間觀有兩種始終不改的「面相」：一方面，它屬於王者之言。此言隸屬於「豐」卦，是王者以豐之大德照臨天下，以王者的角度仰觀俯察，最終得到的觀察結果。「況於人」的「人」並不是王者自己；所謂自然「規律」是抽象的，而更類似於一種王者制定的「規矩」王國。另一方面，它始終是流動著的。流動不是轉動，轉動強調的是始終的循環，會設置始終，流動強調的是流動的過程，更注目於介質無形與有形的變幻，或與時消，或與時息，無所謂行，無所謂止。所以，這樣一種時間觀嵌入於建築的空間概念裡，會使得建築的空間具有權力意味、抽象意味，以及對話、酬答的詩情，空靈、透澈的哲理。明清文人喜歡在園林的亭子裡「畫灰為字」，其淵源有自。周密《齊東野語·李泌錢若水事相類》：「錢若水為舉子時，見陳希夷於

011 王弼、韓康伯、陸德明、孔穎達：《周易注疏》（卷九），中央編譯出版社 2016 年 1 月版，第 294 頁。

華山。希夷曰：『明日當再來。』若水如期往，見一老僧與希夷
擁地爐坐。僧熟視若水久之，不語，以火箸畫灰，作『做不得』
三字。徐曰：『急流勇退人也。』若水辭去。」[012] 不是說好了不
言不語嗎？說則說矣，不語則不語，說則不語，不語則說，僧
家語，非說非非說，語即不語。問題的關鍵在於，畫灰為字，
是為讖語，實蘊禪機 —— 這種形式本身，在文化基因裡，帶有
穿透時間之作用。

　　超驗世界「踐履」其價值體系的前提，在於此岸世界主體意
念的操弄與構擬，在於此岸世界主體意念的認可與回應。《太
平寰宇記・河南道二・東京下・開封府》之「襄邑縣」下輯錄
過《搜神記》之「鼠怪」：「中山王周南，正始中為襄邑長，有
鼠從穴出廳事上，語周南曰：『爾以某月日死。』周南不應。鼠
還穴。至期日，更冠幘絳衣語周南曰：『日中死。』復不應。鼠
入穴。斯須，復出語如初。出入轉數日，過中，鼠曰：『汝不
應，我復何道？』言訖，顛蹶而死，即失衣冠。視之，乃常鼠
也。」[013] 在這個帶有濃烈的童話色彩的詼諧故事裡，周南的表現
由始至終可用兩個字來概括 ——「不應」；與之相反，載命之
「鼠」顯得高度緊張、不安 —— 其前後出場，從隻身而去到衣
冠而來，極欲彰顯自身的儀式感乃至使命感，卻終究無法逃脫

012　周密、張茂鵬：《齊東野語》（卷五），中華書局 1983 年 11 月版，第 85 頁。
013　樂史、王文楚：《太平寰宇記》（卷之二），中華書局 2007 年 11 月版，第 25 頁。

自己淪為「常鼠」的「悲劇」；這一悲劇性的現實，多半由周南的態度引起。值得注意的細節是，鼠從穴出，首次面對的中山王周南在任於襄邑之長，正在廳堂之上；鼠徘徊輾轉，往復數轉的卻只能是牠不知去向的穴道——作為建築單元的廳堂，實乃周南做出不應之舉的背景乃至象徵，它挺立在那裡，形同一個「廣納百川」的場域，收攝著此岸與彼岸「接觸」、「交換」、「疊合」、「互文」的過程以及故事最終的「結局」。

天地之間，哪一種維度更難描述？答案是「地」。顧祖禹《讀史方輿紀要・歷代州域形勢九》曾引述王氏曰：「地圍於天者也，而言地者難於言天。何為其難也？日月星辰之度終古而不易，郡國山川之名屢變而無窮也。」[014] 這說的不是「變」，而是「名」之「變」的邏輯。天文是既定的，地理是歷史性的，因時代曆制的變更而變化無窮。地理的歷史性描述更能夠展現文化流變的脈絡，生成與消亡的經過。這也就為建築的歷史性描述提供了「合法性」基礎。建築的制度需要因地制宜。《周禮・夏官司馬第四》在提到「國都之竟有溝樹之固」時說過，「若有山川，則因之」[015]。何謂「因之」？「不須別造」。這多多少少有些許生態美學味道的表述，更適用於江南古代都會建築，如

014 顧祖禹、賀次君、施和金：《讀史方輿紀要》（卷九），中華書局 2005 年 3 月版，第 399 頁。

015 鄭玄、賈公彥、彭林：《周禮注疏》（卷第三十五），上海古籍出版社 2010 年 10 月版，第 1162 頁。

蘇州。風水在實質上是需要人發現的，而不是人臆造的；人居於自然環境，自然環境不是人居住的背景，而是人居住的主題。

陶淵明〈雜詩十二首〉中有句：「家為逆旅舍，我如當去客。去去欲何之，南山有舊宅。」[016]這句話緣起於陶淵明對日月四時之迫的感慨，生命本如「寒風」、「落葉」，脆弱而頹敗，只待玄鬢髮白。在這樣一種語境裡，過去似乎已不重要了，徒留現在與未來。旅舍和舊宅，這兩種建築恰恰分別暗示著現在與未來人的寄宿。人生如客，當去則去，留不下來，便有了旅舍；人生的去處，一次次離開，又一次次回來，終究歸於南山裡的舊宅 —— 即使這旅舍始終「在路上」，即使這舊宅如若「墳塋」，建築也仍然在構築陶淵明之於世間悵惘若失而唯有所託的想像空間。在陶淵明看來，「吾廬」就是他的所愛 —— 這廬是他的，不是別人的。他在〈讀《山海經》十三首〉裡明確說過：「眾鳥欣有託，吾亦愛吾廬。」[017]鳥且有所託，吾亦有所愛，吾愛廬 —— 於廬中，吾耕種、讀書、飲酒，而其最終的樂處，卻是「俯仰終宇宙」 —— 站在廬中，便是站在了天地間，吾將透過「吾廬」，俯仰以建築為依託的宇宙萬物。這份胸襟與氣度，不可須臾離於建築。人在園林中，真實的體驗到了什麼？曹丕

016 陶淵明、謝靈運：《陶淵明全集（附謝靈運集）》（卷四），上海古籍出版社 1998 年 6 月版，第 24 頁。

017 陶淵明、謝靈運：《陶淵明全集（附謝靈運集）》（卷四），上海古籍出版社 1998 年 6 月版，第 27 頁。

在給吳質的書信裡，時常懷念他無法忘懷的「南皮之遊」，〈魏文帝與朝歌令吳質書〉曰：「白日既匿，繼以朗月，同乘並載，以遊後園，輿輪徐動，參從無聲，清風夜起，悲笳微吟，樂往哀來，愴然傷懷。」[018] 白日盡了，夜晚來臨，卻不是夜去晨來，一日之「始」，而更像是一種生命「終點」的徘徊 —— 車輪移動緩慢，以至於「無聲」，有風起，有悲笳在。曹丕在後園所感受到的一切，終究是他心境的反映。夜色隱匿了物像可見的形色，烘托出他自我的悲傷情懷。說到底，世界是屬人的，建築是屬人的，人在園林中，不是唯一，但卻有能走到「終點」的邏輯，究竟是萬物「自來親人」，寫我之懷。

以屋為舟，或曰舟式屋，在園林中極為普遍。沈復《浮生六記‧浪遊記快》曰：「余居園南，屋如舟式，庭有土山，上有小亭，登之可覽園中之概，綠陰四合，夏無暑氣。琢堂為余額其齋曰『不繫之舟』。此余幕遊以來，第一好居室也。」[019] 連水都沒有！「不繫之舟」與水沒有任何關聯，卻仍舊不妨礙其為舟，乃「第一好居室也」。把建築、把房屋視為舟楫，有大量實例。嚴保庸〈辟疆小築記〉：「古磴而下不數武，有屋如舟，曰不繫舟。」[020] 這便不僅是舟，且散而不繫了。中國古代的樓像

018 高步瀛、陳新：《魏晉文舉要》，中華書局 1989 年 10 月版，第 3 頁。

019 沈復：《浮生六記》（卷四），江蘇古籍出版社 2000 年 8 月版，第 77 頁。

020 嚴保庸：〈辟疆小築記〉，王稼句：《蘇州園林歷代文鈔》，上海三聯書店 2008 年 1 月版，第 127 頁。

結語

船，樓可以「船化」；中國古代的船也像樓，船也可以「樓化」。
張岱《陶庵夢憶‧包涵所》：「西湖之船有樓，實包副使涵所創
為之。大小三號：頭號置歌筵，儲歌童；次載書畫；再次侍美
人。」[021] 所謂樓船，樓和船本來就是不分的，如同建築的形式亦
可見於車輦。車輦、舟船，和建築一樣，都提供給人以區隔於
自然的空間，這恰恰合乎建築所確立自身的「前提條件」。張岱
在另一篇〈樓船〉裡更為明確的寫道：「家大人造樓，船之；
造船，樓之。故里中人謂船樓，謂樓船，顛倒之不置。」[022] 康
熙五十八年（西元 1719 年），吳存禮在重修滄浪亭的過程中也
提到過類似細節：「復建舫齋於其左，顏曰鏡中遊。」[023] 樓船最
美的部分，是所開之窗。李漁稱之為「便面」。他認為，身在船
中，必須有兩側的「便面」，而別無他物。其曰：「坐於其中，
則兩岸之湖光山色、寺觀浮屠、雲煙竹樹，以及往來之樵人牧
豎、醉翁遊女，連人帶馬盡入便面之中，作我天然圖畫。且又
時時變幻，不為一定之形。非特舟行之際，搖一櫓，變一像，
撐一篙，換一景；即繫纜時，風搖水動，亦刻刻異形。是一日
之內，現出百千萬幅佳山佳水，總以便面收之。」[024] 似乎也不

021 張岱：《陶庵夢憶》（卷三），江蘇古籍出版社 2000 年 8 月版，第 50 頁。

022 張岱：《陶庵夢憶》（卷八），江蘇古籍出版社 2000 年 8 月版，第 132 頁。

023 吳存禮：〈重修滄浪亭記〉，王稼句：《蘇州園林歷代文鈔》，上海三聯書店 2008
年 1 月版，第 6 頁。

024 李漁、江巨榮、盧壽榮：《閒情偶寄》（居室部），上海古籍出版社 2000 年 5 月版，
第 194 頁。

甚新奇，在操作層面上，不過是在船篷上釘了八根木條，開了兩扇窗戶。然而這樣一種「便面」，卻著實涉及於「場域」。李漁從便面中所看到的一切，不在於多，不在於全，而在於動，是一幅動圖。這種「動」求的不是速度，他說的一日之內百千萬幅山水，不是速度使然——即使是船停下來，拴繫了纜繩，「風搖水動」，亦有幻影。所以，此所謂「動」，求的是變，變動變動，變而動生。便面就像是一個收攝世界的窗口，它把這個紛紜變動、幻化的世界收攝進李漁的心胸中。這種收攝不是單向性的，岸上的他者目睹便面，亦同於「扇面」，其內自是扇頭人物——你在看我時，我也在看你，我與你，俱為彼此的畫圖。便面不僅可以用於移動的船隻，更可用於靜止的房舍。房舍外的四季，依舊流淌不止，加諸李漁的「梅窗」做法——以枝柯盤曲有似古梅的榴橙老幹圍合窗的外廓，不稍牠斫，梗而留之——則又平添了一種頹廢的、滄桑的、錯落的禪趣之美。這幅場景一定是靜的。自宋代以來，中國古代文人把美定格在了「靜」的身上。張端義曾記錄過一段有趣的公案，《貴耳集》：「孝宗幸天竺及靈隱，有輝僧相隨，見飛來峰，問輝曰：『既是飛來，如何不飛去？』對曰：『一動不如一靜。』」[025] 來來去去，去去來來，倏忽即逝，剎那生滅，如夢幻如泡影，為什麼只有飛

025 張端義、李保民：《貴耳集》（卷上），《雞肋編・貴耳集》，上海古籍出版社 2012 年 8 月版，第 90 頁。

來沒有飛去？因為動不如靜。這不僅是一種源於性動情靜之性情邏輯的反映，更是一種基於對靜觀本身作為動靜之結果的推求。

建築的整體與局部，如同「漣漪」，不僅可以擴散，亦可以收斂。《陶庵夢憶‧峋嶁山房》曰：「峋嶁山房，逼山，逼溪，逼韜光路，故無徑不梁，無屋不閣。」[026] 哪裡是山？哪裡是房？哪裡是徑？哪裡是梁？哪裡是屋？哪裡是閣？分得清嗎？分不清。不是因為模糊，而是因為有一種既擴散，亦收斂，波動的變幻的建築與自然之間的「暈染」──如是「暈染」，使得整幅畫面變得迷離、恍惚，而無形，卻又是真實的、生動的，恰似「漣漪」。也許有人會問，什麼不是「漣漪」？什麼都能納入「漣漪」？無定解！張岱的字裡行間已然對這座山房予以定性，何性之有？「逼」！他說，「逼山，逼溪，逼韜光路」，「逼」者三現，而山、溪、韜光路，又都有「高」、「遠」之特性。因此，「無徑不梁」，而不是「無徑不柱」、「無徑不礎」；「無屋不閣」，而不是「無屋不堂」、「無屋不房」──梁、閣，與其內在的氣勢銜接、相應。所以，「漣漪」不是泛化的表示，它本然的具有生命「肌理」。建築與其所在場域的映襯關係所可能實現的貼合程度，張岱之「筠芝亭」可為一例。《陶庵夢憶》曰：「筠芝亭，渾樸一亭耳。然而亭之事盡，筠芝亭一山之事亦盡。吾家後此亭而亭者，不及筠芝亭；後此亭而樓者、閣者、齋者，亦

026 張岱：《陶庵夢憶》（卷二），江蘇古籍出版社 2000 年 8 月版，第 34 頁。

不及。總之，多一樓，亭中多一樓之礙；多一牆，亭中多一牆之礙。太僕公造此亭成，亭之外更不增一椽一瓦，亭之內亦不設一檻一扉，此其意有在也。」[027] 人常言多一分則多、少一分則少、多少均不得的恰切、中庸、均衡之美，張岱卻是連少一分也不願意設想的 —— 在他眼裡，筠芝亭似乎是美的「底線」，卻又是全然的再多一絲一毫都庸人自擾、畫蛇添足的美。這其中最美的一句是 ——「亭之事盡，筠芝亭一山之事亦盡」——亭即山，山即亭，在在俱在，事事皆盡！山豈是亭之背景，亭豈是山之點睛，亭與山之間，乃一而二、二而一之「相請」、「姻親」。人固然能夠構造建築，然而，建築的存在是否對人的存在亦有所要求？答案是肯定的。沈復《浮生六記‧養生記道》中就記錄過一段王華子的話，其曰：「齋者，齊也。齊其心而潔其體也，豈僅茹素而已。所謂齊其心者，淡志寡營，輕得失，勤內省，遠葷酒；潔其體者，不履邪徑，不視惡色，不聽淫聲，不為物誘。入室閉戶，燒香靜坐，方可謂之齋也。」[028] 進入齋房，不燒香、不靜坐，會怎樣？利慾薰心、淫邪放蕩，又能怎樣？不會怎樣也不能怎樣，起碼不會暴斃而亡；但這便不是一間齋房。建築作為一種文化典範，固有其自身之感染、召喚、塑造的力量，這種力量或許是無形的、微弱的，但卻持

027 張岱：《陶庵夢憶》（卷一），江蘇古籍出版社 2000 年 8 月版，第 10 頁。

028 沈復：《浮生六記》（卷六），江蘇古籍出版社 2000 年 8 月版，第 107 頁。

久、綿長。建築固然注重高度，完全不考慮高度是不可能的，但園林中的建築，其所「追求」的往往是蘊含了高度的「層次感」，如「重臺」，如「疊館」。「重臺者，屋上作月臺為庭院，疊石栽花於上，使遊人不知腳下有屋；蓋上疊石者則下實，上庭院者則下虛，故花木仍得地氣而生也。疊館者，樓上作軒，軒上再作平臺，上下盤折重疊四層，且有小池，水不漏泄，竟莫測其何虛何實。」[029]「重臺」、「疊館」，「重」的是什麼？「疊」的是什麼？固然離不開屋頂，離不開平臺，但其真正重疊的是虛實，是以變化為主題的空間轉換。種種重疊的結果，必然不是封閉的，而是敞開的 —— 它們可以依賴牆體，也可以依賴立柱，但其空間感，卻來自於移步換形的視域銜接。所以，建築的場域終究要落實為、還原為空間感，而這種落實、還原，離不開結構的支撐與分解。

宋人之於建築的「職能」分類非常清晰。張岱《西湖夢尋‧西湖中路‧秦樓》：「宋時宦杭者，行春則集柳洲亭，競渡則集玉蓮亭，登高則集天然圖畫閣，看雪則集孤山寺，尋常宴客則集鏡湖樓。」[030] 行春、競渡、登高、看雪、尋常宴客，各按其所。但據《方輿勝覽‧潼川府路‧普州》之「陳摶」條，按《祥符舊經》可知其「既長，辭父母去學道，或居亳為亳人，或居洛

029 沈復：《浮生六記》（卷四），江蘇古籍出版社 2000 年 8 月版，第 69 頁。
030 張岱：《西湖夢尋》（卷三），江蘇古籍出版社 2000 年 8 月版，第 32 頁。

中則為洛人，或居華山為華山人」[031]。陳摶可以是任何地方的人，包括他的祖籍，普州崇龕。人生本如飄蓬，無非是，無非非是，人生自可無所不是。大小的相對性與互置、互換，在唐人那裡全然沒有認知性障礙。張鷟就說過：「大鐘千石，藉小木而方鳴，高屋萬間，待微燈而破暗。心方一寸，經營宇宙之先，目闊數分，歷覽虛空之外，何必大者則聖，小者不神？！」[032] 這與莊子所言內在貫通。今天，每當人們想起「橋」，總會想起此岸與彼岸 —— 橋作為奔赴的象徵，跨接了現實與理想，人走在橋上，便有了過程哲學的隱喻，不合於古理。《太平寰宇記·河南道三·西京一·河南府》之「河南縣」下有「天津橋」：「隋煬帝大業元年初造此橋，以架洛水，用大纜維舟，皆以鐵鎖鉤連之。南北夾路，對起四樓，為日月表勝之象。」[033]「日月表勝之象」，橋不是對彼此的模擬，而是對天象的模擬；何況其名「天津」，正是箕斗之間，天漢津梁的人間照應。於斯，橋的文化品格，所顯示的是人類內心的「氣象」、「胸襟」，收納天地的統攝性，而非個人命運求索跋涉的印跡。[034]

031 祝穆、祝洙、施和金：《方輿勝覽》（卷之六十三），中華書局 2003 年 6 月版，第 1111 頁。

032 張鷟：〈大雲寺僧曇暢奏率僧尼錢造大像高千尺助國為福諸州僧尼訴雲像無大小惟在至誠聚斂貧僧人多嗟怨既違佛教請為處分〉，董浩等：《全唐文》（卷一百七十二），中華書局 1983 年 11 月版，第 1757 頁。

033 樂史、王文楚：《太平寰宇記》（卷之三），中華書局 2007 年 11 月版，第 47 頁。

034 中國古代文人之於大海，素來多心懷畏懼，直至近世方有所改變。沈復《浮生六記·浪遊記快》記曰：「出南門，即大海。一日兩潮，如萬丈銀堤破海而過。船有

結語

　　山居的另一副「面相」，是自律。陸游曾經結識過一位青城
山上的上官道人，年九十，關於這位道人，陸游《老學庵筆記》
的描述是：「北人也，巢居，食松麨。」[035] 有人去拜謁他，他不
言不語，只粲然一笑。有一天，突然自言自語起來，談論他的
養生之道，最後一句話說：「不亂不夭，皆不待異術，惟謹而
已。」[036] 今天，我們已無法獲悉陸游所記錄的上官道人的「巢居」
究竟是何種情形，但可以透過一個關鍵字來加以窺探：「謹」。
山居、巢居並不是什麼「時尚」的標榜，不過是一種對待自己
的嚴格、內斂甚至拘謹。何謂無形之美？無形不是沒有形，而
是不定形。慶曆五年（西元 1043 年）春，蘇舜欽「以罪廢無所
歸」，流寓蘇州，自吳越國中吳軍節度使孫承祐處，購得一塊郡
學旁「縱廣合五六十尋，三向皆水」的棄地，「構亭北碕，號滄
浪焉」，而終於獲得了他的「自勝之道」。他如何看待由他自己
塑造的庭園山水之美？其〈滄浪亭記〉曰：「前竹後水，水之
陽又竹，無窮極，澄川翠幹，光影會合於軒戶之間，尤與風月

迎潮者，潮至，反棹相向。於船頭設一木招，狀如長柄大刀。招一捺，潮即分破，
船即隨招而入。俄頃，始浮起，撥轉船頭，隨潮而去，頃刻百里。」［沈復：《浮
生六記》（卷四），江蘇古籍出版社 2000 年 8 月版，第 53 頁。］沈復把豪情融會在
書法的筆意裡，開門所湧現之海，儼然是一幅波瀾壯闊，卻無驚濤駭浪的畫面。蓬
萊的「基座」、「池作」，正取意於如斯之海。
035 陸游、李劍雄、劉德權：《老學庵筆記》（卷一），中華書局 1979 年 11 月版，第
　　12 頁。
036 陸游、李劍雄、劉德權：《老學庵筆記》（卷一），中華書局 1979 年 11 月版，第
　　12 頁。

為相宜。」[037] 蘇舜欽的視角起始於一幅畫面，「前竹後水」，此「前」、「後」之方位感，讓人立刻想到「前庭後院」、「前廳後苑」之格局。然而，筆鋒一轉，「水之陽又竹，無窮極也」，這便把竹與水、水與竹連綿起伏的關係在「前竹後水」的基礎上進一步呈現出來──滄浪亭本身即「三向皆水」。最終，滄浪亭之美，美在光影──光影在軒戶之間的會合！光影有形，但光影之形因日月星辰、風霜雨雪而改變，它不定形，甚至是一種恍惚迷離的虛像，一種與竹與水交織錯疊的幻覺，這種無形，才是滄浪亭在蘇舜欽眼中本然的真實的美。人看待山水，看待的一定是一個氣化流行的湧動著的宇宙。據《方輿勝覽·福建路·漳州》之「形勝」，郭功父記曰：「為守令者，得婆娑乎山水之間。」[038]「婆娑」不是「娑婆」，在郭功父的筆下，「為守令者」經驗到的乃至擁抱著的，不是大千世界冰冷的罪孽淵藪，而是一個盤旋舞動的鮮活世界。

中國古代建築的「最高境界」，乃「一無所有」。尤侗在〈揖青亭記〉裡問，亦園不過隙地，有樓閣廊榭嗎？沒有。有層巒怪石嗎？沒有。既然沒有，又怎麼能稱作是園呢？再說揖青亭，有窗櫺欄檻嗎？沒有。有簾幕几席嗎？沒有。既然沒

037 蘇舜欽：〈滄浪亭記〉，王稼句：《蘇州園林歷代文鈔》，上海三聯書店 2008 年 1月版，第 4 頁。

038 祝穆、祝洙、施和金：《方輿勝覽》（卷之十三），中華書局 2003 年 6 月版，第224 頁。

有，又怎麼能稱作是亭呢？然而這時，尤侗說：「凡吾之園與亭，皆以無為貴者也。〈月令〉云：『可以居高明，可以遠眺望。』夫登高而望遠，未有快於是者，忽然而有丘陵之隔焉，忽然而有城市之蔽焉，忽然而有屋宇林莽之障焉，雖欲首搔青天、眥決滄海，而勢所不能。今亭之內，既無樓閣廊榭之類以束吾身，亭之外，又無丘陵城市之類以塞吾目，廓乎百里，邈乎千里，皆可招其氣象、攬其景物，以獻納於一亭之中。則夫白雲青山為我藩垣，丹城綠野為我屏褥，竹籬茅舍為我柴柵，名花語鳥為我供奉，舉大地所有，皆吾有也，又無乎哉。」[039] 什麼是有，什麼是無？有、無最深刻之處在於，一方面，有不代表所有，無不代表所無；另一方面，無中生有，而不是有中生無。理解有無的難點不在於有，而在於無。有是一種經驗性的存在，樓閣廊榭、窗櫺欄檻，無不具在而一目瞭然，是為有。無則不同，無分兩種，一為經驗性之無，與經驗性之有相對的「沒有」；另一種，則是本源性之無、生發性之無，乃經驗性之有、無的本源和生發之基點，乃太極也。把經驗性之有視為經驗性之無，是邏輯的錯亂；把經驗性之有無視為原發性之無的表象，從而化解經驗性之有無的界限，使生命重回於自然本真之大地萬象之世界，卻是一種中國特有的道家「邏輯」。尤侗恰恰是借助於建築，實現了這一理解。

039 尤侗：〈揖青亭記〉，王稼句：《蘇州園林歷代文鈔》，上海三聯書店 2008 年 1 月版，第 81 頁。

一個人，尤其是一個老人，他與建築的關係到底是怎樣的？葉燮提供過一種說法，叫做「蒼茫」。其〈獨立蒼茫室記〉曰：「若予者，貧賤而老，遁於窮壑，此身非無所歸矣，其歸何處？歸於一室，而亦曰獨立蒼茫，何也？夫身既歸室，而室在蒼茫，身與室俱歸蒼茫，此予反身謝世之終計。予自得於一室，一室自得於蒼茫，人境兩忘，雖不詠詩可也。」[040] 這句話在筆者看來有著非同尋常的意義 —— 它直接的證明了，在存在的意義上，建築是遠遠超越於詩歌等其他藝術體裁的。建築具有更為深刻的存在意涵。當一個人已然老了、就要死了的時候，他的依託是什麼？不是詩歌。這句話出自葉燮之口，更富於代表性。人最終的依託，是建築，無論葉燮願不願意，他所描述的蒼茫一室，看上去都更像是棺槨。建築原本就是一種空間的存在與陪伴，它是一個母體，呵護著生命，無論是宅邸還是棺槨。葉燮把建築理解為「獨立蒼茫」者，不僅透露著他內心自我的反省與獨白，也把生命之承載者的存在意義彰顯出來了。葉燮用了兩個字：「終計」 —— 建築，是他最後的「營地」。錢重鼎在〈依綠軒記〉中也有類似「獨立蒼茫」的說法 ——「予嘗獨立蒼茫，欲窮水脈之所自來」[041]。

040　葉燮：〈獨立蒼茫室記〉，王稼句：《蘇州園林歷代文鈔》，上海三聯書店 2008 年 1 月版，第 147 頁。

041　錢重鼎：〈依綠軒記〉，王稼句：《蘇州園林歷代文鈔》，上海三聯書店 2008 年 1 月版，第 207 頁。

結語

　　中國古代文人最終的歸宿，終究具有了一種可能性，那便是
葬於花下。顧春福〈隱梅庵記〉首句便曰：「道人性愛梅，弱歲
即喜尋春於水邊籬落，流連忘返。竊願囊有餘資，買山遍樹梅，
結茅屋其中，恣意遊賞，死即瘞於花下。」[042] 瘞埋花下更為客觀
的結果，是這樣一種瘞埋之地幾乎是與死者生前居住的茅屋並
置、疊合的。為什麼會出現這樣一種結果？「花」、「梅花」是
關鍵，「梅花」儼然成為一種交織錯落的「場所」，它既涵蓋了
建築，也收攝了人生，既囊括了活著的愛戀，也想像了死後的期
許。「生死相繫」不只此一孤例。姚世鈺〈月湖丙舍圖記〉首句
亦曰：「友人平望王君繭庭，既葬其親於月湖之上，爰作丙舍於
墓側，以寓其無窮之思。」[043] 則是以「月湖」為「場所」的。顧
雲鴻〈藤溪雪庵記〉：「噫！昔之雪有待於亭，今之亭有待於雪，
安知異日之亭之雪，不有待於我也。」[044] 有了建築，人似乎變得
不那麼「絕待」了，而「有待」起來。亭、雪、我，三者彼此相
待、相守，所形成的「場域」究竟是以「亭」為「核心」的，建
築、自然、我，構成的世界像是一個層疊的「環」，誰等誰，等
不等得來，似乎都不那麼重要了，重要的是，有這個「環」，這

042 顧春福：〈隱梅庵記〉，王稼句：《蘇州園林歷代文鈔》，上海三聯書店 2008 年 1
　　月版，第 168 頁。

043 姚世鈺：〈月湖丙舍圖記〉，王稼句：《蘇州園林歷代文鈔》，上海三聯書店 2008
　　年 1 月版，第 218 頁。

044 顧雲鴻：〈藤溪雪庵記〉，王稼句：《蘇州園林歷代文鈔》，上海三聯書店 2008 年
　　1 月版，第 268 頁。

個「環」在，生命便安然於如是圍攏與瀰散。

　　每個人都居住在建築的空間裡，但並不是每個人都理解建築空間的「真義」。《宅經》首句曰：「夫宅者，乃是陰陽之樞紐、人倫之軌模。非夫博物明賢，未能悟斯道也。」[045]「我」在其中，難道「我」還需要去悟解所謂「斯道」嗎？需要，在其中不代表悟其道。「我」為什麼一定要悟其道？悟其道難道是在其中的根據和條件，「我」不悟其道就不能在其中嗎？如果悟其道是一種根據和條件的話，這一根據和條件並不必要，但卻象徵著文化的引領與垂範。什麼文化？此處所謂陰陽、人倫、博物、明賢，無不沾溉著漢代的色調。換句話說，建築必然受到了當時文化語境之深刻影響，它是一種與時消息的文化符號 —— 存在空間，不可避免的被對民間社會產生導向作用的「時尚」母題所塑造。

　　建築是人之根本。《宅經》曰：「宅者，人之本。人以宅為家，居若安，即家代昌吉，若不安，即門族衰微。墳墓川岡，並同茲說。上之軍國，次及州郡縣邑，下之村坊署柵，乃至山居，但人所處，皆其例焉。」[046] 這裡的「本」，指的是本體，還是本真？是本位，還是本源？不清楚，未區分，但卻一定是「包孕」在「生命樹」文化母體內部的「本根」、「根本」，是「根」，

045 王玉德、王銳：《宅經》（卷上），中華書局 2011 年 8 月版，第 147 頁。
046 王玉德、王銳：《宅經》（卷上），中華書局 2011 年 8 月版，第 147 頁。

結語

是生發出人的身體、存在、血脈乃至魂魄的「土壤」以及「土壤」中的「種子」，而這恰恰就是「宅」的價值。宅是建築，但宅不僅僅是建築，宅還包括了建築中的各種「充實」，正因為如此，居的安與不安，才得以落實；建築中的各種「充實」，以及人的存在，人的居住體驗，究竟是在建築的空間範圍內具備和發生的。根據《宅經》的講法，建築理當通貫於生死，涵蓋了「階級」差異，統攝著各種居住地點以及形式的選擇，是一個極為宏大而籠統，具體而多元的概念——人的個體存在與族類繁衍，正是寄託在這一文化母體內的。如果要一窺這一文化母體內究竟有什麼，《宅經》：「宅以形勢為身體，以泉水為血脈，以土地為皮肉，以草木為毛髮，以舍屋為衣服，以門戶為冠帶，若得如斯，是事儼雅，乃為上吉。」[047]——由形勢、泉水、土地、草木、舍屋、門戶所組成的大概念！

建築是一種複雜的「集合體」，作為藝術的品類之一，無時無刻不展現其實用性；人現實的寄寓在建築裡，又把它當作內心嚮往之地；它反映出一個時代的縮影，又是一個人自我生命休養生息的場所。因此，以單一的線性「進化」思路來框定關於建築的美學史，幾乎是不可能的——建築無所謂越來越「好」，越來越「高級」，本無所謂好與不好，本無所謂高級低級，它只是實現了它自身的命運「軌跡」。所以，筆者更願意以一種「迂

047 王玉德、王銳：《宅經》（捲上），中華書局 2011 年 8 月版，第 152 頁。

迴」而「輾轉」的筆觸描摹這一話題，空間、結構、場域，仍舊是我們介入這一話題的理論路徑。

首先，在空間上，中國建築美學史呈現出逐步多元的姿態。一方面，人為建築的室內空間，建築體內的空間，在其原始形態上通常是人的宇宙觀的表達 —— 建築同一於天地。這一宇宙觀的特殊性表現在，其空間又是包孕著時間的，空間不僅會隨時間而改變，同樣會隨時間而生滅。另一方面，建築的空間雖然是人為塑造的，時間或可解釋為與人有關的「遭際」，但卻更多的是一種自然而然的演變、造設，所以，它與自然有著先天的「姻緣」。結合這兩方面的作用，可以發現，在中國建築史上，建築的空間越來越多元，而它所帶來的空間感，所產生的美感，也越來越多元。最初的方、圓，方圓組合，直至最終的半間，建築的空間既靈活又多變，既反映出人對建築空間之訴求的具體細節，又映襯著人對建築空間之外，自然世界流動之氣「吞吐」於此一境界的理解。

其次，在結構上，中國建築美學史表現出越來越複雜的塑造力。北方地穴式建築的結扎、燒土、木骨泥牆，究竟比疊木為壁的技術高明多少，不見得；但河姆渡干欄式建築所使用的榫卯卻在結構上奠定了中國古代建築以走技術路線為主導的基調。角度、交角、轉角的組接最為關鍵，不論是早期的榫卯，還是之後的斗拱，皆是如此 —— 就鋪作而言，柱頭、補間的

意義有待於轉角。在這一點上，中國建築的技術手法完成得很
早，早熟，為結構塑造留下了廣闊天地，以至於中國建築的結
構之美能夠凸現於中唐。各種仰望天空，與大地對話，飛簷翹
舉，而又承擔荷重的梁柱系統以一種複雜的「語言」，木作，
使人處於天地之間的美感得以架構、彰顯、釐定。至此，中國
建築的結構話語譜系業已成熟。此後，明清建築所追求的色彩
感、雕飾欲望、組合能力，以及變更形質的快感，均可視為中
國建築結構之於視覺體驗，形式上的延展。無論如何，這種結
構的塑造力是越來越複雜的，它滿足了中國古人對建築空間的
期許，其自身亦有一種別樣的美感。

　　最終，在場域上，中國建築美學史具有鮮明的走向內心的
發展趨向。沒有無場域的建築，建築始終是處於場域中的，早
期建築的屋頂、基臺、柱間本然的就帶有天、地、人的譬喻
義，是一個整體，而院落式的空間組織亦然形成了建築場域的
流通與開合。問題在於怎麼理解場域。建築的場域感作為一種
宇宙觀、權力欲的表現，逐步走向個人內心、內在化的道路，
這一趨勢極為明顯。在一座座蘇州園林裡，建築空間的場域完
全可以等同於由廟堂退隱自然的文人心中空靈而悵惘的意境，
等同於智的直覺領悟生命真諦的結果。它們一定是一種藝術，
一定是一種審美，因為它們就是為了藝術，為了審美而存在
的。在某種程度上，我們會從建築身上發現，中國文化實則是

一種審美的文化 —— 審美是一種「結果」，尤其是一種文人所體驗到的，願意主動去接受和塑造的「結果」。建築，以及建築的場域，正是這樣一種「結果」。

結語

主要參考文獻

1947 年至 2017 年。《考古學報》(《中國考古學報》)。

1956 年至 2017 年。《考古》(《考古通訊》)。

1950 年至 2017 年。《文物》(《文物參考資料》)。

1998 年 8 月。《百子全書》。浙江：浙江古籍。

徐中舒 (1998 年 10 月)。《甲骨文字典》。四川：四川辭書。

趙誠 (1988 年 1 月)。《甲骨文簡明詞典：卜辭分類讀本》。北京：中華書局。

董浩等 (1983 年 11 月)。《全唐文》。北京：中華書局。

[宋] 李昉等 (1961 年 9 月)。《太平廣記》。北京：中華書局。

2000 年 3 月。《唐五代筆記小說大觀》。上海：上海古籍。

高步瀛選注，陳新點校 (1989 年 10 月)。《魏晉文舉要》。北京：中華書局。

王稼句 (2008 年 1 月)。《蘇州園林歷代文鈔》。上海：上海三聯書店。

[宋] 樂史著，王文楚等點校 (2007 年 11 月)。《太平寰宇記》。北京：中華書局。

[清] 顧炎武 (1984 年 2 月)。《歷代宅京記》。北京：中華書局。

[宋] 祝穆撰，[宋] 祝洙增訂，施和金點校 (2003 年 6 月)。《方輿勝覽》。北京：中華書局。

何清谷 (2005 年 6 月)。《三輔黃圖校釋》。北京：中華書局。

[清] 顧祖禹撰，賀次君、施和金點校 (2005 年 3 月)。《讀史方輿紀要》。北京：中華書局。

[漢] 鄭玄注，[唐] 賈公彥疏，彭林整理 (2010 年 10 月)。《周禮注疏》。上海：上海古籍。

[魏] 王弼、[晉] 韓康伯注，[唐] 陸德明音義，[唐] 孔穎達疏 (2016 年 1 月)。《周易注疏》。北京：中央編譯。

胡奇光、方環海撰 (2004 年 7 月)。《爾雅譯注》。上海：上海古籍。

[清] 孫詒讓撰，[清] 孫啟治點校 (2001 年 4 月)。《墨子閒詁》。北京：

中華書局。

[宋] 朱熹（1992 年 4 月）。《四書章句集注》。山東：齊魯書社。

[晉] 張華等撰，王根林等點校（2012 年 8 月）。《博物志（外七種）》。上海：上海古籍。

[清] 陳立撰，吳則虞點校（1994 年 8 月）。《白虎通疏證》。北京：中華書局。

[北魏] 楊衒之撰，周祖謨校釋（2000 年 4 月）。《洛陽伽藍記校釋》。上海：上海書店。

[南朝宋] 劉義慶著，[梁] 劉孝標注，余嘉錫箋疏，周祖謨、余淑宜、周士琦整理（1993 年 12 月）。《世說新語箋疏》。上海：上海古籍。

[晉] 陶淵明、[南朝宋] 謝靈運著（1998 年 6 月）。《陶淵明全集（附謝靈運集）》。上海：上海古籍。

[三國魏] 嵇康撰，戴明揚校注（2015 年 1 月）。《嵇康集校注》。北京：中華書局。

[晉] 郭象注，[唐] 成玄英疏，曹礎基、黃蘭發點校（1998 年 7 月）。《南華真經注疏》。北京：中華書局。

[漢] 應劭撰，王利器校注（2010 年 5 月）。《風俗通義校注》。北京：中華書局。

王玉德、王銳編著（2011 年 8 月）。《宅經》。北京：中華書局。

[唐] 段成式撰，許逸民校箋（2015 年 7 月）。《酉陽雜俎校箋》。北京：中華書局。

[宋] 徐鉉、郭象撰，傅成、李夢生點校（2012 年 8 月）。《稽神錄·睽車志》。上海：上海古籍。

[唐] 杜光庭撰，董恩林點校（2011 年 5 月）。《廣成集》。北京：中華書局。

[唐] 張讀、裴鉶撰，蕭逸、田松青點校（2012 年 8 月）。《宣室志裴鉶傳奇》。上海：上海古籍。

[宋] 莊綽、張端義撰，李保民點校（2012 年 8 月）。《雞肋編·貴耳集》。上海：上海古籍。

[唐] 封演撰，趙貞信校注（2005 年 11 月）。《封氏聞見記校注》。北京：

中華書局。

[宋] 陸游撰，李劍雄、劉德權點校（1979 年 11 月）。《老學庵筆記》。北京：中華書局。

[宋] 周密撰，張茂鵬點校（1983 年 11 月）。《齊東野語》。北京：中華書局。

[宋] 羅大經撰，孫雪霄點校（2012 年 11 月）。《鶴林玉露》。上海：上海古籍。

[宋] 趙升編，王瑞來點校（2007 年 10 月）。《朝野類要（附朝野類要研究）》。北京：中華書局。

[明] 張岱（2000 年 8 月）。《西湖夢尋》。南京：江蘇古籍。

[宋] 張君房編，李永晟點校（2003 年 12 月）。《雲笈七籤》。北京：中華書局。

[清] 蒲松齡著，張友鶴輯校（1986 年 8 月）。《聊齋志異》（會校會注會評本）。上海：上海古籍。

[清] 李漁著，江巨榮、盧壽榮校注（2000 年 5 月）。《閒情偶寄》。上海：上海古籍。

[明] 文震亨著，李瑞豪編著（2012 年 7 月）。《長物志》。北京：中華書局。

[明] 計成原著，陳植注釋，楊超伯校訂，陳從周校閱（1988 年 5 月）。《園冶注釋》，北京：中國建築工業。

[清] 沈復（2000 年 8 月）。《浮生六記》。南京：江蘇古籍。

童寯（2006 年 1 月）。《園論》。天津：百花文藝出版社。

王振復（2011 年 3 月）。《周知萬物的智慧—〈周易〉文化百問》。上海：復旦大學。

文獻

後記

　　寫這篇後記的時候，蘇州正在下雨，淅淅瀝瀝的雨，霧一樣。過了中秋，桂花的味道就淡了，瀰漫在空氣裡，渺茫、杳遠，讓人想起留園的「聞木樨香」。寫與建築有關的書，這是第二本，都是「命題作文」。總怕自己寫不好，「如履薄冰」，好在身處蘇州這座城市，思路遲滯了，可以想想獅子林，想想滄浪亭，想想網師園，就在不遠處，在同樣瀰漫著木樨味道的空氣裡。

　　這本書，大概寫了半年，自己覺得，或許比上一本，會稍微好那麼一點點，畢竟時隔十年，可能對建築多了一些思考和理解。不過在整體上，還是「翻不過」自己之於寫作的「惰性」與「執念」，引用文獻過於密集，寫起來累，讀起來也累。這可能是自卑、自閉的心理導致的 —— 沒有魄力，亦沒有膽量直接陳述自己的觀點，習慣了「與世隔絕」，沉溺於「閉門造車」。門都閉了，還造什麼車？興盡而已。最近幾天，常想起二十年前，我碩士階段的指導老師，她像母親一樣，總是擔心我，「走不出來」，「不食人間煙火」，「讓人難過」。現在想來，這些擔心，都成了宿命。晦澀是一種味道，苦；一種顏色，黑 —— 無益，亦無害，扭結而已。重點是，煙火於剎那間化成了灰燼。深入淺出的境界我做不到，事實上，深入深出我也做不到。今天的我，只是覺得，這是一個深淺不一的世界，一個紛繁駁雜

後記

的世界，世界的「真意」，是波折，是痕跡，無所謂浸沒，也無所謂游離。

　　是為記。

<div align="right">王耘</div>

電子書購買

國家圖書館出版品預行編目資料

中國建築美學史——魏晉至明清：重視風水 ×
匠人精神 × 亂石為美，從服膺特定制度到建築
工藝的多元化 / 王耘著 . -- 第一版 . -- 臺北市：
崧燁文化事業有限公司 , 2022.08
　　面；　　公分
POD 版
ISBN 978-626-332-579-1(平裝)
1.CST: 建築藝術 2.CST: 中國美學史
922　　　111011111

中國建築美學史——魏晉至明清：重視風水 × 匠人精神 × 亂石為美，從服膺特定制度到建築工藝的多元化

臉書

作　　者：王耘
發 行 人：黃振庭
出 版 者：崧燁文化事業有限公司
發 行 者：崧燁文化事業有限公司
E - m a i l：sonbookservice@gmail.com
粉 絲 頁：https://www.facebook.com/sonbookss/
網　　址：https://sonbook.net/
地　　址：台北市中正區重慶南路一段六十一號八樓 815 室
Rm. 815, 8F., No.61, Sec. 1, Chongqing S. Rd., Zhongzheng Dist., Taipei City 100,
Taiwan
電　　話：(02) 2370-3310　　傳　　真：(02) 2388-1990
印　　刷：京峯彩色印刷有限公司（京峰數位）
律師顧問：廣華律師事務所 張珮琦律師

定　　價：350 元
發行日期：2022 年 08 月第一版
◎本書以 POD 印製